예술가의
나이듦에
대하여

예술가의 나이듦에 대하여

이연식

플루토

노년은 저마다 이어온 관례와 쌓아온 경험이
마침내 답을 하는 시기다.

나이든 예술가에게 도대체 무슨 일이 생기는 걸까?

노년의 특징은 뭘까? 아직 노년에 접어들지 않은 입장에서 말하자면 노년은 수수께끼다. 이거 하나는 분명해 보인다. 노인은 젊은이를 이해할 수 있을 것이다. 젊은이였던 적이 있으니까, 젊음을 겪어봤으니까. 하지만 젊은이는 노인을 이해하기 어렵다. 겪어본 적이 없기 때문이다. 이리저리 미루어 짐작해볼 뿐이다. 노인의 입장에서도 아래 세대에게 스스로의 처지와 감정을 납득시킬 수단이 별로 없다.

이 책에 대한 구상은 단순한 질문에서 시작되었다. 어렸을 때 나는 화가와 조각가의 작품집을 적잖이 봤다. 작품은 대체로 연대순으로 정리되어 있었다. 어린 내가 보기에 예술가들은 초반의 미숙한 시기를 거쳐 중년에 스타일이 만개했는데, 어느 시점부터 작품이 점점 이상해졌다. 왜 예술가는 가장 좋은 순간에 멈추지 못하는 걸까? 왜 작업을 하면 할수록 더 좋아지지 않는 걸까? 노년의 예술가에게는 대체 무슨 일이 생기는 걸까? 작품에 딸린 비평이나 해설을 봐도 분명한 대답을 찾을 수 없었다. 그런데 예술가들이 나이들어 작품이 이상해지는 양상에는 묘하게도 어떤 공통점이 있다.

노년에는 뭔가 매너리즘에 빠지고 말년을 편안하게 보내기 위해 예술에서도 온후하고 보수적인 입장을 취할 거라고 생각하기 쉽다. 하지만

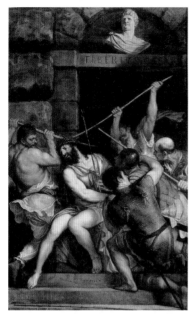

<가시관을 쓴 그리스도>(티치아노, 1542~43, 왼쪽)
<가시관을 쓴 그리스도>(티치아노, 1570, 오른쪽)

나이든 예술가들이 남겨놓은 걸 찬찬히 살펴보면 전혀 그렇지 않다. 노
년을 통과하면서 예술가들은 곧잘 궤도에서 이탈하는데, 그렇게 이탈하
는 양상이 매우 흥미롭다. 나이든 예술가는 어찌 보면 지리멸렬하다고도
할 수 있고, 달리 보면 자유롭고 허허롭다고도 할 수 있는 국면으로 접어
든다.

 한때 서유럽의 모든 군주가 탐내던 화가 티치아노^{Tiziano Vecellio(1488/90}
^{~1576)}가 같은 주제를 두 번 그린 그림은 종종 서로 비교된다. 〈가시관을

쓴 그리스도〉다. 한 점은 50대 초반인 1540년대 초에, 또 한 점은 나이 여든이던 1570년에 그렸다. 젊을 때 그린 산뜻하고 정돈된 그림과 달리 나이들어 그린 그림에서는 윤곽선이 무너지면서 세부가 뭉개졌다. 하지만 오히려 이 때문에 그림 속 인물들은 광채와 어둠에 휘감긴 모습이 되었고, 그리스도의 수난이라는 장면에 대한 비감은 더욱 깊어진다.

노년의 예술가들이 새로이 내놓는 작품이 좋은 평가를 받을 때도 있지만, 그보다는 악평을 받는 경우가 많다. 이 때문에 예술가가 그때까지 세상과 맺었던 관계가 뒤틀린다. 영국 왕립아카데미의 존경받는 회원이었던 터너는 얼핏 미완성에 가까운 작품들을 연달아 내보이면서 사람들을 당혹스럽게 만들었다. 렘브란트가 네덜란드 시민의 취향을 조금만 더 고려했더라면 말년이 평안했을 테고 가족에게도 적잖은 재산을 물려줄 수 있었을 것이다. 왜 나이든 예술가는 이처럼 판을 그르치는가?

예술가가 노년에 새로이 추구하는 목표는 예술가 자신의 처지를 곤란하게 만들 뿐 실익은 없는 경우가 많다. 그럼에도 예술가는 그런 목표에 집착하고, 주변에서는 이를 납득하지 못한다. 나이든 예술가는 스스로 새로운 목표를 선택한다기보다 불가항력적으로 그 목표에 사로잡히는 것처럼 보인다.

나이든 예술가는 작업을 더 많이 한다. 젊은 예술가는 기운이 좋은데도 나이든 예술가만큼 작업을 많이 하지 못한다. 젊은 예술가에게는 달리 놀 것도 많고, 이리저리 생각할 것도 많고, 자신이 챙기고 처리해야할 일도 많다. 반면 나이든 예술가는 생활에서건 예술에서건 부차적인

걸 덜어내고 집중한다. 나이든 예술가는 금욕적이다. 노년에는 욕구 자체가 줄어들므로 '금욕'이라는 말이 적절한지 어떤지 모르겠다. 아무튼 욕구가 줄어들다보니 생활도 단순해진다. 만나는 사람도 줄고 쾌락을 위해 모험과 수고를 하지도 않는다. 쾌락에 대한 욕구가 줄어든 자리를 창작에 대한 욕구가 채운다. 정작 노년에 작품이 더 많이 나온다.

예술은 축적된 문화의 관례 속에서 이루어지는 의식적 활동이다. 이런 점 때문에 예술은 노년과 연결된다. 노년은 저마다 이어온 관례와 쌓아온 경험이 마침내 답을 하는 시기이기 때문이다.

이 책에서는 노년에 접어들면서 뜻밖의 작풍을 보여준 열 명의 예술가를 내세웠다. 잭슨 폴록은 노년이라고 하기에는 젊은 나이에 세상을 떠났지만, 자신의 시대가 저물었다고 여기며 낙심한 예술가의 사례로서 넣었다. 열 명의 예술가 뒤에는 노년에 작풍이 달라진 사례들을 짧게 몇몇 더 정리했다. 이 책에서 다룬 예술가가 모두 유럽과 미국의 백인 남성이라는 점이 내내 걸렸지만, 인생의 단계에 따라 작품이 변하는 양상이 비교적 분명하게 보이는 이들, 그러면서도 독자들에게 비교적 익숙한 이들을 모으다 보니 이리 되었다. 색다른 사유와 결론이 두드러지려면 아예 판에 박힌 것 같은 바탕에서 출발하는 것도 괜찮겠다 싶었다.

노년은 몇 가지 키워드로 정리하기에는 너무도 복잡하고 모순적이다. 그럼에도 나이든 예술가들의 다채로운 세계는 노년과 삶에 대해 흥미로운 물음을 끌어낼 것이다.

차례 ━━

나이들어 맞닥뜨린
혼란과 절망

미켈란젤로

● 젊은 시절 미켈란젤로는 거칠 것이 없었다. <피에타>와 <다윗> 같은 작품으로 당대 최고의 조각가라는 명성을 얻었고, 시스티나 예배당의 천장화를 경이로운 솜씨로 완성했다. 그는 르네상스를 대표하는 예술가로 여겨졌으며 위대함과 완벽함을 의미하는 온갖 표현이 그를 위해 동원되었다.

● 그런데 노년으로 접어들면서 미켈란젤로의 작품은 이상해졌다. 완벽함과는 거리가 먼 불완전한 모습을 점점 자주 드러냈다. 특히 말년에 제작한 몇몇 <피에타>는 방향을 잃은 미켈란젤로 자신의 회의와 고통을 보여준다.

미완성의 미켈란젤로

미켈란젤로 부오나로티Michelangelo Buonarroti(1475~1564)는 흔히 레오나르도 다 빈치와 비교된다. 두 사람은 여러모로 대조적이다. 레오나르도는 수려하고 체격도 좋았지만, 미켈란젤로는 그다지 잘생긴 편이 아니었고 체격도 그저 그랬다. 레오나르도는 작품을 완성하지 못하고 미완성 작품을 여기저기 남겨놓았지만, 미켈란젤로는 압도적인 작품을 여럿 남겨놓았다. 그런데 여기서 착시가 생긴다. 실은 미켈란젤로도 레오나르도 못지않게 미완성작이 많다.

예술가가 작품을 만드는 과정은 몇 가지 단계로 나눠볼 수 있다.

1 구상하는 단계
2 예비작업 단계
3 본격적인 작업
4 작품을 완성에 이르게 하는 후반 작업
5 마무리 작업

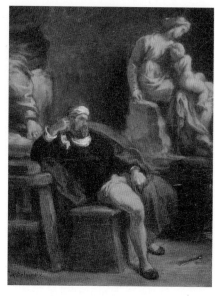

<작업실의 미켈란젤로>
(들라크루아, 1849~50)

　예술가와 작품에 대해 이야기할 때 흔히 4번 단계를 간과한다. 4번이
야 3번에 포함시키면 되지 않을까 생각하기 쉽다. 하지만 작품을 직접
만들어보면 4번이야말로 가장 고통스러운 단계다. 본격적인 작업이라 해
도 초반에는 조금은 가볍고 느슨한 태도로 만들어갈 수 있다. 중반까지
는 초반의 흐름을 타고 밀어붙일 수 있다. 문제는 그 다음이다. 작품을 만
들면서 생겨나는 여러 가지 문제를 해결해야 하는 중후반 단계로 접어드
는데, 이 단계에서 작품의 성패가 결정된다. 바로 여기서 대다수 예술가
들은 어려움을 겪는다. 미켈란젤로 역시 이 단계에서 약점을 드러냈다.
　미켈란젤로는 인생의 매 단계마다 수많은 미완성작을 남겼고, 완성작

과 미완성작의 비율을 따져보면 미완성작이 훨씬 많다. 그리고 완성작조차도 애초의 계획에서 여러 차례 변형되거나 축소된 경우가 많다. 몇몇 완성작이 보여준 압도적인 힘과 아름다움 때문에 흔히 이 점을 간과하는 것뿐이다. 벌여놓은 일이 많은 탓도 있다. 미켈란젤로는 자신이 감당할 수 없을 만큼 크고 많은 작업을 떠맡았고, 그러다 보니 끝내지 못한 작업이 많았다.

압도적인 완벽함, 바티칸의 피에타

미켈란젤로의 초기 작품은 당당한 완성작이 많다. 그가 20대 중반도 되기 전에 만든 〈피에타〉는 그런 대표적인 작품이다. 피에타Pietà는 이탈리아 어로 경건한 마음, 경건한 동정同情이라는 뜻인데, 십자가에 매달려 죽은 그리스도가 어머니 마리아의 무릎에 놓인 모습을 가리킨다. 이 도상이 대체 어디서 왔는지는 분명치 않지만, 자식을 잃은 어머니의 심정이 어땠을지를 떠올리는 자연스러운 감정의 흐름에서 나왔으리라 짐작된다.

중세 말인 14세기부터 독일을 비롯해 북유럽에서 유행했고 15세기에는 프랑스 여기저기서도 피에타가 조각과 회화에 등장했다. 미켈란젤로가 이 조각상을 만들었을 때 피에타는 이탈리아에서는 그리 흔하지 않은 주제였다. 이 조각상을 의뢰한 사람이 프랑스 인 추기경이라는 점이 작용한 것이다. 교황청 대사로 로마에 와 있던 추기경 장 드 빌레르가 자신의 장례 예배당을 위해 미켈란젤로에게 '피에타'를 주문했다. 미켈란

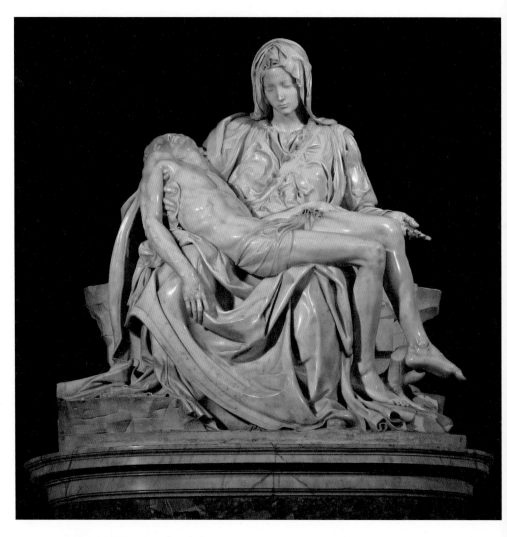

<바티칸의 피에타>(미켈란젤로, 1498~99)

젤로로서는 로마에서 처음으로 받은 작품 의뢰였다. 1498년부터 1499년까지 2년 동안 만들었고, 지금은 바티칸의 산 피에트로 성당에 있다. 미켈란젤로가 뒷날 만들었던 여러 피에타와 구별하기 위해 '바티칸의 피에타'라고도 한다.

죽은 예수는 성모의 무릎에 길게 누워 있다. 성모의 오른손은 예수의 겨드랑이를 받치고 왼손은 운명을 받아들이는 제스처를 취하고 있다. 인체의 움직임이 매우 자연스럽고 표면을 매끄럽게 다듬었기에 이 작품은 완벽하다는 느낌을 준다. 실제로는 어머니가 다 자란 아들을 이런 식으로 혼자서 안기는 어렵겠지만, 미켈란젤로가 만든 성모는 예수를 온전히 받칠 만큼 덩치가 크다. 성모는 아들의 죽음을 받아들여야 한다. 하지만 성모의 표정에는 격정도 고뇌도 없다. 오히려 운명과 섭리를 명상하는 것만 같은 표정이다.

게다가 성모는 나이에 비해 너무도 젊고 아름답다. 예수가 30대 초반이니까 성모는 나이 50쯤은 되었겠는데, 저 얼굴이 어찌 나이 50의 얼굴인가? 미켈란젤로는 이 피에타에 대해 직접적인 언급을 남기지 않았고, 사람들은 그의 글과 행적에서 어떻게든 실마리를 찾아보려고 이것저것 끌어댔다. 성모에게 예수는 아들이면서 동시에 아버지라는 점을 보여주기 위한 것이라는 절묘한 해석도 나왔다. 미켈란젤로는 친구에게 보낸 편지에 '정숙한 여인은 늙지 않는다'라고 썼는데, 이 구절이 성모의 젊은 얼굴을 설명한다 싶어 곧잘 인용되고는 한다.

아무튼 여성에 대한 미켈란젤로의 이런 생각은 기이하다. 뒤에서 더

보겠지만 미켈란젤로가 묘사한 성모 마리아는 다들 나이를 가늠하기 어렵거나 턱없이 젊은 모습이다. 미켈란젤로는 어려서 어머니를 잃었다. 그가 만든 성모는 그가 상상해낸 어머니의 모습이다. 일찍 세상을 떠났기에 늙지 않은 것이다.

돌덩어리에 갇힌 노예

미켈란젤로는 나이 서른이던 1505년, 그때까지 작업하던 피렌체를 떠나 로마로 갔다. 교황 율리우스 2세가 불렀기 때문이다. 율리우스 2세는 산 피에트로 성당 안에 자신의 영묘靈廟를 지을 계획을 세우고는 미켈란젤로에게 이를 맡겼다.

산 피에트로 성당에! 교황의 영묘라니!

미켈란젤로의 야심에 어울리는 거창한 일거리였다. 그는 거대한 청동상과 40여 개의 대리석상으로 영묘를 꾸밀 계획을 세웠다. 그런데 이 계획은 갑자기 중단되었다. 이탈리아 반도를 둘러싸고 프랑스와 스페인의 각축이 격렬해졌고, 교황은 당장 군사행동에 돈을 들여야 했던 터라 영묘에 쓸 돈이 마땅찮았다. 그런데다 교황 곁에서 건축가 브라만테가 쏙살거렸다. 살아 있을 때 영묘를 만드는 건 상서롭지 않다는 것이었다. 교황은 영묘 계획을 연기하고는 미켈란젤로에게 대신 시스티나 예배당의 천장을 그림으로 메우라고 했다. 미켈란젤로로서는 분통이 터질 노릇이었지만 가까스로 마음을 추스르고는 시스티나 예배당 천장화에 착수하여 4년 만에 완성했다.

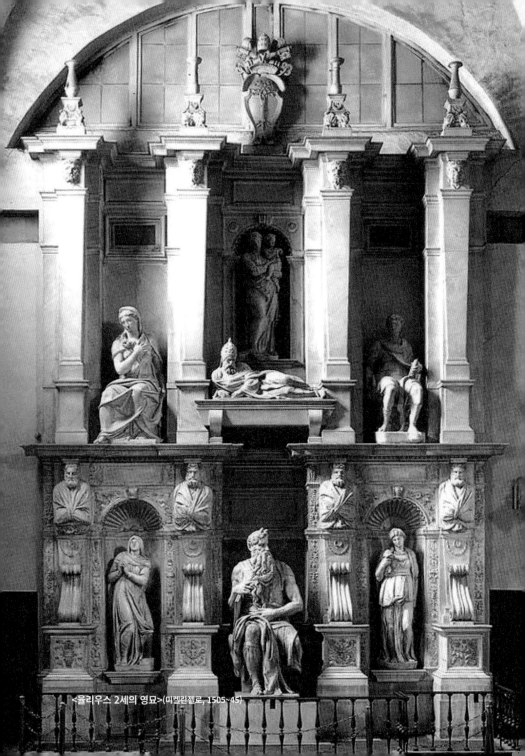

<율리우스 2세의 영묘>(미켈란젤로, 1505~45)

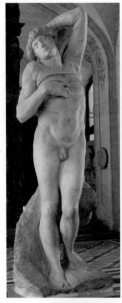
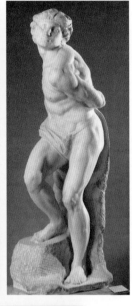

<죽어가는 노예>(왼쪽)
<반항하는 노예>(오른쪽)

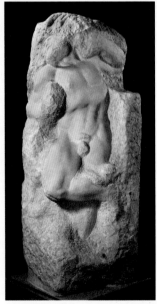

<노예>(미완성)

자, 이제 교황의 영묘에 착수하면 되겠다 싶었지만, 일은 또다시 틀어졌다. 천장화가 완성된 지 겨우 넉 달 뒤에 교황이 세상을 떠났다. 교황의 유족은 영묘의 규모를 줄이겠다고 했다. 1513년 유족의 요구에 맞춰 미켈란젤로는 새로이 영묘 계획을 제시했다. 하지만 그 뒤로도 영묘 계획은 여러 차례 축소되고 변경되었고, 미켈란젤로는 미켈란젤로대로 다른 대형 프로젝트를 맡아 오랫동안 로마를 떠나 있었다.

율리우스 2세의 영묘를 조성하는 작업은 1525년에야 다시 시작되었고, 그 뒤로도 지지부진하다가 20년 뒤인 1545년에야 산 피에트로 인 빈콜리 성당에 완성했다. 미켈란젤로의 나이 70세였다. 영묘의 초안이 나온 게 1505년이었으니, 40년이나 걸린 셈이다. 애초의 장대한 계획은 영묘를 구성하기 위해 제작되었다가 여기저기 흩어져버린 대리석상을 통해 어렴풋이 짐작할 뿐이다.

이들 대리석상 중에서 가장 유명한 것이 루브르 미술관에 있는 두 명의 '노예'다. 영묘의 입구를 장식하기 위해 제작되었지만 영묘의 규모가 축소되면서 오갈 데가 없게 되었다. 포즈에 따라 '죽어가는 노예'와 '반항하는 노예'로 나눠 부르기도 한다. 편의상 노예라고 부르지만 때로는 포로라고도 한다. 노예가 무엇을 의미하는지는 분명하지 않지만, 율리우스 2세가 정복한 영토라고 보기도 하고, 샤를 드 톨네Charles de Tolnay 같은 연구자들은 육체라는 감옥에서 벗어나려는 인간 영혼의 절망적인 투쟁이라고 거창하게 해석했다.

미켈란젤로는 뒤에 노예 상을 네 개 더 만들었다. 오늘날 피렌체의 갈

레리아 델 아카데미아에 남아 있는 이들 조각상은 모두 미완성이다. 계약이 잘못됐거나 바뀌었거나 하는 이유로 예술가가 작업을 중단하는 경우는 드물지 않다. 이들 '노예'는 매끈하게 완성된 조각 작품과는 다른 느낌을 불러일으킨다. 마치 돌 속에 갇힌 존재가 돌덩어리에서 빠져나오려고 몸을 뒤트는 것처럼 보인다.

응답하지 않는 목소리

젊었을 적 미켈란젤로는 자신감이 넘쳤다. 까다로운 프로젝트도 척척해냈다. 길이가 40미터나 되는 시스티나 예배당의 천장을 살아 꿈틀대는 것 같은 수많은 인물들로 채웠고, 높이가 4미터나 되는데 앞뒤로 납작해처치 곤란이었던 대리석 덩어리에서 늠름한 다윗을 뽑아냈다.

미켈란젤로가 맡은 작업은 어떤 결단력을, 뱃심을 요구하는 것들이 적지 않았다. 시스티나 예배당의 천장화는 매일 정해진 분량을 실수 없이 작업해야 하는 프레스코였고, '다윗'은 한 번 쳐내고 깎아내면 돌이킬 수 없는 대리석 조각 작업이었다.

자신의 작품에 찬탄하는 사람들에게 미켈란젤로는 "나는 돌덩어리 속에 있었던 형상을 끄집어낼 뿐이오"라고 짐짓 겸양을 가장한 자부심을 담아 대답했다. 이 대답은 창작의 메커니즘에 대한 미켈란젤로 나름의 의견이면서 동시에 그의 신심信心을 드러낸다. 그는 자신의 성공이 재능이나 숙련 때문이 아니라 어떤 신비로운 힘이 작용한 결과라고 여겼다. 애초 돌 속에 형상이 갇혀 있었고 그 형상이 자신에게 말을 걸었던 거라

고 믿었다. 자신이 한 일이라고는 그 형상을 끄집어낸 것뿐이다. 전능하신 하느님이 미켈란젤로의 손을 잠깐 빌린 것뿐이다. 자신이 만들어놓은 대작들을 올려다볼 때마다 미켈란젤로는 손끝에 임하는 신비로운 존재를 느끼며 전율했을 것이다. 하지만 앞서 본 갈레리아 델 아카데미아의 노예들처럼 이런저런 이유로 돌 속에서 나오다 만 형상들도 있다.

미켈란젤로는 오래 살았다. 거의 90년을 살았으니 오늘날 기준으로도 장수한 셈이고, 당시로서는 경이적이었다. 오랫동안 대체로 건강하게 살다 보니 작품도 많이 남겼다. 그는 노년으로 갈수록 마무리에 신경을 덜 썼다. 작업과정을 거의 마치고도 표면을 깨끗하게 다듬지 않는 경우가 늘었다. 언제부턴가 미켈란젤로의 마음속에서는 회의가 일었다. 형상을 끄집어낸다는 생각은 그럴싸했지만, 점점 돌 속의 형상이 내는 목소리가 희미해지는 것 같았다. '피렌체의 피에타'라고도 하는 〈반디니의 피에타〉는 늙은 예술가가 겪은 혼란과 좌절을 보여준다.

십자가에서 내려진 예수를 성모 마리아와 마리아 막달레나, 그리고 얼른 봐서는 누구인지 알기 어려운 나이든 남성이 부축하고 있다. 이 남성은 신약성경에 이름이 나오는 니고데모라는 율법학자라고도 하고, 미켈란젤로 자신의 모습을 깎은 것이라고도 한다. 예수 양편에 있는 여성에 대해서도 의견이 분분하다. 당연히 예수의 겨드랑이에 손을 넣어 받치는 여성이 성모 마리아고 반대편의 여성이 마리아 막달레나일 거라고 생각하지만, 실은 그 반대라는 주장도 나왔다. 이처럼 상반된 견해가 충돌하게 된 것은 무엇보다 미켈란젤로 본인의 탓이다. 애초에 예수의 겨

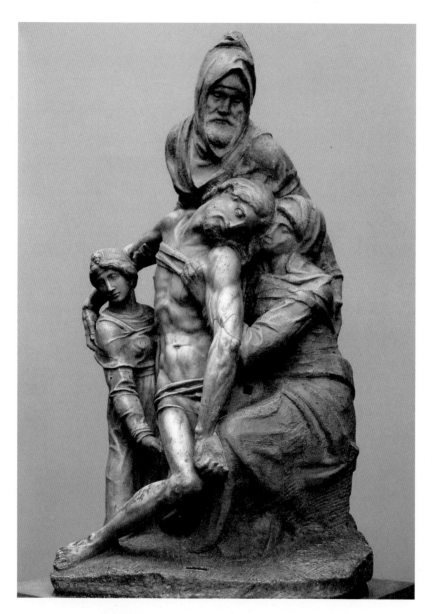

<반디니의 피에타>(미켈란젤로, 1555)

드랑이를 받친 여성을 성모 마리아로 설정했다가 예수에게서 조금 떨어져서 부축하는 여성의 이마에 성모를 암시하는 천사를 새겨넣었다. 예수와 성모의 관계를 어떻게 표현해야 할지 생각을 이리저리 바꾸면서 갈팡질팡하다 제풀에 혼란에 빠져버린 것이다.

미켈란젤로는 이 작품에 대해 스스로 불만을 품고는 예수의 왼팔과 왼쪽 무릎 부분을 부숴버렸다. 뒤에 미켈란젤로의 친구이자 제자인 칼카니가 이 작품을 손봤다. 칼카니는 예수의 오른편에 있는 여성을 더 깎아서 마무리했고 날아간 왼팔은 다시 붙였다. 하지만 왼쪽 무릎 부분은 어찌할 수 없었다. 예수의 왼쪽 무릎은 곁에 있는 여성의 왼쪽 다리 안쪽으로 뭉개지듯 사라진다. 칼카니가 마무리한 부분과 미켈란젤로의 손놀림이 흔적처럼 남은 부분을 비교하면, 마무리를 지었대서 작품이 더 나아지는 건 아님을 새삼 깨닫게 된다.

혼란과 절망의 피에타

미켈란젤로가 만년에 만든 피에타는 거의 모두가 앞서 본 〈반디니의 피에타〉처럼 예수를 부축하는 모습이다. 아니, 부축한다는 말은 살아 있는 사람에게만 해당되는 말이다. 당연하게도 죽은 예수를 부축하는 건 의미가 없다. 관에 넣거나 무덤으로 옮기기 위해서도 시신을 일으켜 세울 필요는 없다. 하지만 회화와 조각 작품에서 사람들은 자꾸 예수를 일으켜 세우려 한다. 미켈란젤로보다 앞선 플랑드르와 이탈리아의 화가들도 예수를 일으켜 그린 경우가 적잖았는데, 이들 작품 속에서 예수는 도저히

죽어서 늘어진 모습이라고는 생각하기 어려울 만큼 몸을 세우고 있다. 조반니 벨리니Giovanni Bellini(1430년경~1516)가 그린 〈피에타〉가 전형적인 예다.

예수의 양편에서 성모와 사도 요한이 비통해 한다. 예수는 고통스럽다기보다는 평온해 보이는 표정으로 성모에게 기대어 서 있다.

수평의 예수와 수직의 예수는 사뭇 다른 의미를 지닌다. 수직의 예수는 신과 인간을 이어주는 존재다. 작품 속에서 예수의 주변 사람들이 드러내는 슬픔은 예수가 겪은 고통에 대한 것이지 죽음에 대한 것이 아니다. 왜냐하면 서 있는 예수는 고통을 겪기는 했으되 생명이 빠져나가지

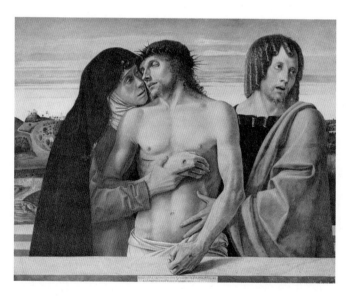

<피에타>(벨리니, 1465)

는 않은 예수이기 때문이다. 예수는 죽어서는 안 된다. 속죄와 구원을 갈망하는 입장에서 이는 절박한 문제다.

미켈란젤로가 삶을 끝마칠 때까지 붙들고 있었던 〈론다니니의 피에타〉는 무척 이상한 작품이다. 성모는 예수를 제대로 부축하지도 못한다. 마치 죽지 않은 아들을 짐짓 죽은 것처럼 붙잡고 있다고 느껴질 정도로 부자연스럽다. 미켈란젤로가 앞서 만들었던 노예들처럼 〈론다니니의 피에타〉도 마무리가 매끄럽지 않다. 그가 말년에 작업했던 여러 작품들처럼 이 작품도 미완성이고, 그래서 그가 작업하는 방식을 드러내는 건가 하면, 적어도 이 작품은 달리 봐야 한다. 덜 깎아서 문제가 아니라 너무 깎아서 문제다.

말하자면 이 작품은 미완성이 아니라 완성의 단계를 지나쳐 어딘가로 탈주했다. 애초에 이 작품은 전혀 다른 모양이었을 것이다. 예수 앞쪽에 오른팔 하나가 잘려진 채 덩그러니 남아 있다. 그러니까 잘려진 오른팔에 맞게 예수와 성모는 좀더 앞쪽에 큼지막하게 조각되었을 것인데, 그걸 조각가가 뭉텅 깎아내버리고는 새로이 모양을 잡은 것이다. 지금 남아 있는 예수와 성모는 애초 계획했던 것보다 뒤쪽으로 한참 물러난 것이다. 성모의 머리 왼편에는 또 다른 성모의 눈과 코 부분이 남아 있어 기괴한 느낌을 주는데, 이걸 보면 애초에 성모는 왼편 위쪽을 쳐다보고 있었음을 알 수 있다.

돌 속에 갇힌 형상을 찾아 끄집어낸다는 게 미켈란젤로의 입장이었다. 한데 그렇게 보자면 이번에는 형상을 꺼내는 데 완전히 실패한 셈이

다. 형상은 돌조각들과 함께 날아가버렸다. 어느 순간 형상이 드러났을 터인데, 그걸 보지 못한 것이다. 스스로 형상을 깎아 쳐내버렸다. 이제 눈이 어두워진 건가? 마음이 어두워진 건가? 그는 패배감에 몸서리를 쳤을 것이다.

어찌해야 할지 몰라서인 듯, 혹은 스스로를 책망하려는 듯, 앞쪽에 예수의 한쪽 팔을 달랑 남겨놓았다. 그러고는 돌 안쪽에, 한 겹 아래쪽에 숨은 형상이라도 손에 잡히길 바라면서 망치를 휘둘렀다. 하지만 형상은 다시 잡히지 않았다. 뭉텅이로 깎아내버린 때문에 이제 성모와 예수는 납작한 돌덩어리에 옹색하게 갇혀버렸다.

왜 이렇게 되었나? 내가 문제였다. 내가 정결하지 못하고 하잘 것 없어서였다. 내 죄 때문이다. 미켈란젤로는 나이가 들수록 죄와 구원의 문제에 빠져들었다. 자신의 모든 작품이 헛것이라는 생각에 사로잡혔다. 하느님의 뜻을 알아차리고 형상을 끄집어낸다고 기고만장했지만, 모두 미망이었다.

말년의 피에타에서 예수가 일어선 모습인 것은 이런 맥락에서 이해할 수 있다. 목소리만이, 하느님의 목소리만이 나와 우리를 구원할 것이다. 예수는 상승하려 한다. 아니, 조금이라도 하늘 가까이 가려 애쓴다.

돌이켜보면 미켈란젤로가 젊었을 적에 만든 피에타는 슬픔을 주제로 내세웠어도 전체적인 분위기는 초연했다. 아들을 잃은 슬픔에 잠겨 있다지만 성모는 자족적으로 완결된 세상에 편안하게 자리를 잡고 있다. 하지만 말년의 피에타는 고통과 절망으로 가득하다.

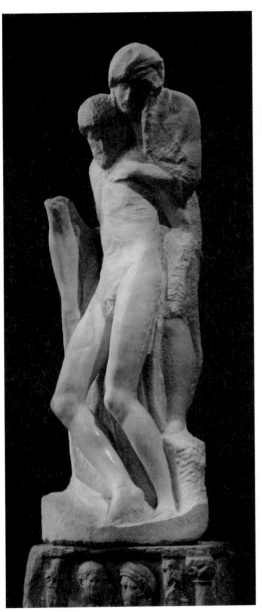

<론다니니의 피에타>
(미켈란젤로, 1564)

젊은 예술가는 참람하게도 영원과 보편과 명료함을 추구하지만, 노년의 예술가는 혼란과 불명료함을 긍정하고, 삶과 예술이 불완전함을 받아들이게 된다. 슬픔은 때로 구체적인 형상보다 뚜렷치 않은 형상을 통해 사무치게 드러난다. 말년의 피에타는 예술가가 치른 장엄한 투쟁의 흔적이다.

2장

외면받는 거장의
힘과 자존심

렘브란트

● 17세기 초 네덜란드 미술의 황금기를 대표하는 화가 렘브란트는 이미 10대 후반부터 뛰어난 재능을 보여 주목을 받았다. 그가 성경에서 제재를 취해 그린 그림들은 긴밀한 구성과 역동적인 표현으로 많은 이들을 감탄시켰다.

● 하지만 렘브란트로 하여금 성공을 누리게 한 화풍이 중년을 지나면서 그의 발목을 잡았다. 네덜란드 사람들은 렘브란트의 그림을 너무 엄숙하고 드라마틱하다고 여겨 좋아하지 않았다. 렘브란트는 말년으로 갈수록 물감을 두껍게 발랐고, 대중의 반응과는 상관없이 그윽한 분위기와 경건한 감정으로 가득한 걸작들을 남겼다.

기고만장한 젊은 거장

렘브란트 하르먼손 판 레인Rembrandt Harmenszoon van Rijn(1606~69)는 17세기 네덜란드의 전성기를 대표하는 예술가다. 하지만 오늘날 보기에 그렇다는 것이지 당대 네덜란드 사람들은 대체로 렘브란트를 좋아하지 않았다. 렘브란트는 뒤로 갈수록 형편이 나빠진 예술가다. 초년에는 찬탄을 받고 인기를 누리다가 점차 외면받았다.

아마 누구라도 초년운과 말년운 중 한쪽을 택해야 한다면 말년운을 택할 것이다. 말년에는 나이도 먹고 몸도 약해지기 때문에 형편이 안 좋으면 더욱 괴롭다. 렘브란트를 비롯해 많은 예술가들이 말년운이 안 좋다. 초년에 반짝했다가 그 뒤로 활동한 흔적이 보이지 않는 예술가들은 대개 말년운이 안 좋았다고 할 수 있다. 자발적인 은둔도 있을 테고, 이름이 알려지지 않아도 지낼 만한 경우도 물론 있다. 하지만 대개 잊혔다는 건 형편이 좋지 않았다고 할 수 있다.

렘브란트가 활동하던 시절 화가가 되려는 아이들은 10대 초중반부터

기성 화가의 작업실에 들어가 도제로 일하면서 그림을 공부했다. 처음에는 허드렛일을 하면서 회화의 기초를 익혔고, 대개는 20대가 되어야 화가 조합에 가입을 허락받고 한 사람의 화가로 인정받았다. '방앗간집 아들' 렘브란트 역시 이와 같은 과정을 거쳤는데, 이미 10대 후반부터 뛰어난 재능을 보여 주목을 받았다. 렘브란트는 성경을 주제로 한 그림을 잘 그렸고, 암스테르담의 시민들을 모델로 그린 초상화로도 좋은 평을 받았다.

〈탕아로 꾸민 자화상〉은 젊어서 출세한 예술가의 행복을 과시하는 그림이다. 렘브란트 자신이 아내 사스키아와 함께 이쪽을 바라보며 술잔을 높이 치켜들고 있다. 깃털이 달린 모자를 쓰고 긴 칼을 찼다. 신약성경에서 예수가 예로 든 이야기에 등장하는 탕아다. 아버지에게 제 몫의 재산을 미리 떼어달라고 해서는 도시로 나가 흥청망청 써대는 모습이다. 렘브란트는 이 무렵 예술가들이 성경 속의 탕아를 묘사하던 일반적인 패턴을 따랐다. 유흥업소의 여성을 끼고 술에 빠져 정신줄을 놓고 있는 모습이다.

탕아는 얼마 지나지 않아 재산을 탕진하고 곤궁한 처지가 된다. 그렇다면 이 그림은 교훈을 담은 걸까? 이 무렵 유럽의 그림들은 물질에 대한 위선적인 의식을 보여준다. 다들 재물이 좋고 향락이 좋지만, 그래도 그게 좋다고 대놓고 말할 수는 없다. 짐짓 교훈적인 분위기를 풍기지만, 사실 그게 다 흥청거리는 모습이다. 렘브란트는 마치 스스로를 계도하는 것 같기도 하고, 스스로의 처지를 과시하는 것 같기도 한, 겸허한 척 교

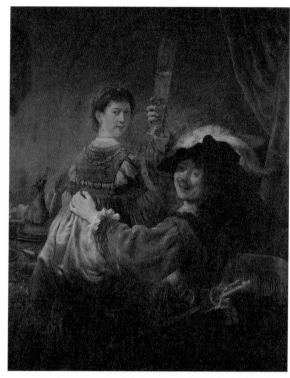

<탕아로 꾸민 자화상>
(렘브란트, 1635)

만하고 교만한 척 겸허한 그림을 그렸다. 어찌 보든 기고만장한 느낌만
은 분명하다. 흥청거리며 정신을 못 차리는 남편 옆에서 사스키아는 냉
정하고 차분하다. 오히려 그녀는 이 소란이 다 뭐냐는 듯한 표정으로, 마
치 그림을 보는 사람 또한 난잡함의 공범이라는 듯 못마땅한 눈길을 보
낸다.

　젊은 렘브란트는 스스로가 당대 최고의 예술가에 걸맞은 생활수준을

<니콜라스 루츠의 초상>(렘브란트, 1631)

갖춰야 한다고 생각했다. 33세 때인 1639년에 그는 암스테르담에서 지상 3층, 지하 1층의 대저택을 구입했다. 집의 가격은 1만 3,000휠던으로, 당시 암스테르담 평균 주택가격의 열 배가 넘었다. 렘브란트는 이 집을 온갖 골동품과 사치품으로 채웠다.

고객과의 어긋남

렘브란트를 비롯해 네덜란드의 화가들에게 주어진 과제는 당시 가장 앞섰다고 여겨진 이탈리아 미술의 매력을 흡수하여 네덜란드 시민들의 취향에 맞는 그림을 그리는 것이었다. 네덜란드 화가들은 미켈란젤로나 라파엘로처럼 커다란 그림을 그릴 기회는 거의 없었고, 어마어마한 사람들을 상대하지도 않았다. 시민사회의 중요 인물들을 그리기도 했지만, 이들은 티치아노나 루벤스의 그림에 등장하는 이들처럼 나라 전체를 좌우하는 인물들은 아니었다. 네덜란드의 부르주아들은 자신들이 왕이나 귀족처럼 멋있게 보이기를 원했다. 렘브란트는 초상화에서 이런 요구를 충족시켜주었다.

〈니콜라스 루츠의 초상〉이 그런 그림이다. 러시아와 네덜란드를 오가며 모피를 매매하던 상인 니콜라스 루츠의 근엄한 모습을 담았다. 렘브란트가 1631년 레이던에서 암스테르담으로 옮겨와서 받은 첫 주문이었다. 루츠는 값비싼 모피로 몸을 감싸고는, 상체와 얼굴을 살짝 틀어 이쪽을 바라보며 서 있다. 손에는 전표를 들었다. 인물의 입체감과 생동감, 그리고 살결과 모피의 재질감, 어느 것 하나 빠지지 않는다. 레오나르도

다 빈치와 라파엘로, 티치아노 같은 화가들이 발전시킨 인물화 기법을 렘브란트는 능숙하게 종합했다. 렘브란트에게 초상화를 주문하는 고객이 밀려들었다.

이 무렵 네덜란드를 비롯한 북유럽의 예술가들은 이탈리아로 유학을 가거나 최소한 여행이라도 가서 그곳의 작품들을 연구했다. 그런데 렘브란트는 이탈리아에 가지 않았다. 이탈리아는커녕 암스테르담 밖으로 거의 나가질 않았다. 여행을 하기에는 너무 게을렀던 걸까? 하지만 게을렀다기에는 작품이 너무도 많다. 그는 돌아다니는 걸 좋아하지 않았다. 멀리까지 오가느라 작업을 하지 못하는 게 싫었다. 하지만 그래도 외국 예술가들의 뛰어난 성취를 직접 봐야 발전할 수 있지 않을까? 이탈리아 미술의 걸작들은 유화건 프레스코 벽화건 대부분 성당에 있었지만 이를 복제한 판화들은 이탈리아 바깥에서도 널리 유통되었다. 렘브란트는 이들 판화를 수집하는 데 광분했다. 물론 판화는 원작보다 훨씬 작았고, 원작의 색채와 세부묘사를 그대로 보여주지도 않았다. 그럼에도 렘브란트는 이들 판화를 통해 이탈리아 예술가들의 솜씨를 잘 간파했다.

렘브란트는 온갖 의상과 무기, 도자기 따위를 구입했다. 물론 이들 물건 자체를 탐닉한 것이기도 했지만 자신의 그림 속에 그려넣기 위한 것이었다. 호사적 취미나 낭비라고도 할 수 있지만 방만한 성향이라고 하는 게 적절할 것이다. 렘브란트의 그림 속 복잡하고 다채로운 세계는 이런 성향에서 비롯되었다. 일을 크게 벌이는 것도 스스로의 몫이고, 그러다가 망하는 것도 스스로의 몫이다. 렘브란트의 방만함은 결국 그의 살

<야경>(렘브란트, 1642)

<야경>(부분, 그림 속의 여성)

림살이를 거덜냈지만 그의 예술을 깊고 풍요롭게 만들었다.

한편으로 이 무렵 네덜란드의 부르주아들은 자신들의 단체를 위해 집단 초상화를 많이 주문했다. 말 그대로 그 단체에 소속된 이들 모두를 한 화면에 넣는 그림이다. 1640년 무렵 민병대 대장인 프란스 반닝 코크가 렘브란트에게 자신과 부대원들을 담은 집단 초상화를 주문했다. 렘브란트는 이 그림을 역동적으로 연출했다. 민병대의 장교와 병사들이 훈련을 위해 병기창을 출발하는 모습을 그렸는데, 보는 사람은 인물들의 움직임에서 뚜렷한 흐름과 방향을 느끼게 된다.

왼편 안쪽에서 커다란 깃발을 든 병사가 출발점이고, 긴 창을 든 병사를 따라서 오른편 안쪽으로 흐름이 이어진다. 이 흐름은 오른편 끝에서 북을 치는 병사, 총을 든 나이든 병사, 총을 장전하는 붉은 옷의 병사를 따라서 앞쪽 가운데로 향한다. 두 명의 장교가 이야기를 나누며 앞으로 나선다. 창검이 절그렁거리는 소리, 북을 두드리는 소리, 저벅거리는 발소리. 음향과 빛과 어둠의 진동 속에서 병사들은 고개와 어깨와 손과 발을 움직이고, 대열 전체가 꿈틀거린다.

이 그림은 점점 어두워져서 19세기 들어서부터는 '야경夜警'이라는 제목으로 알려지게 되었다. 그림이 걸려 있던 민병대의 회관에서 난로에 이탄泥炭을 때는 바람에 그을음이 화면에 엉겨 붙어 어두워졌다고 한다. 애초에 렘브란트가 그렸을 때는 밝은 한낮에 출정하는 모습이었다.

대단히 매력적인 그림이지만, 문제가 있었다. 그림 속 인물들도 이상한 데가 있다. 실제 민병대원들 말고도 어떤 우의적인 구실을 하는 인물

이 여럿 들어가 있다. 대표적인 인물이 민병대 대장 곁에 보이는 자그마한 여성이다. 허리에 닭을 차고 있는 이 여성은 빛을 한 몸에 받고 있다. 연구자들은 이리저리 궁리한 끝에 아마도 민병대의 마크에 들어 있는 맹금류를 암시하는 것 같다고 결론지었다.

가장 큰 문제는 이 그림이 초상화로서의 구실에 너무 소홀했다는 점이다. 집단 초상화는 구성원들 모두의 얼굴이 잘 나와야 했다. 오늘날 행사를 기념하기 위해 참석자들을 찍는 단체사진과 마찬가지다. 그런데 렘브란트는 그림의 전체적인 리듬과 독특한 드라마에 몰두하면서 초상화의 원초적인 존재 이유를 무시한 것처럼 보인다. 어떤 사람은 두드러지지만 어떤 이들은 어둠과 그늘에 잠겨 있거나 서로 겹쳐 있다.

민병대원들은 못마땅해 했고, 렘브란트는 이 뒤로 집단 초상화를 주문받기 어려워졌다. 이 그림은 렘브란트 회화의 특성을 잘 보여주지만, 동시에 예술가와 고객이 바라는 바가 서로 어긋난 예로서 자주 언급된다.

완성된 기량이 새롭게 향한 곳

렘브란트나 미켈란젤로 같은 이들의 작품을 보면 이미 서른이 되기 전에 기술적으로 완성되었다. 그저 선배 예술가들의 기법을 곧잘 흉내내는 정도가 아니라 기법을 완전히 장악하고는 독특한 파토스와 통찰력까지 갖추었다. 이 때문에 이들이 초년에 만든 작품들은 전율을 불러일으킨다. 그런데 문제는 그 다음이다. 초년에 기술적인 면에서 완성되었기 때문에 그 뒤에 만든 작품들은 오히려 감흥이 떨어지고 밋밋해 보인다.

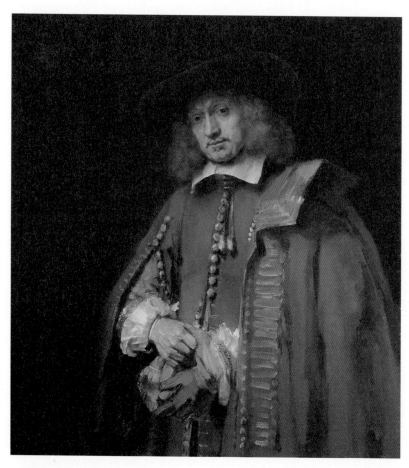

<얀 식스의 초상>(렘브란트, 1654)

고만고만한 작품처럼, 잉여의 작품처럼 보인다. 절정 다음에는 어떤 식으로든 페이스가 떨어지는 국면이 찾아온다.

렘브란트가 20대 초반과 중반에 그린 놀라운 그림들과 30대와 40대에 그린 그림들을 비교하면, 20대 때 그림은 끓어오르는 에너지가 느껴지지만, 30대와 40대 때 그림들은 편안해지면서 느른해진다. 서른이 넘어서 대충 40대 초반까지는 그림들이 밋밋하다. 그런데 40대 중반 무렵부터, 그러니까 1650년대 들어서면서 렘브란트의 그림은 색다른 조짐을 보인다. 렘브란트가 자신과 친했던 부르주아, 얀 식스를 그린 그림은 이런 변화를 뚜렷하게 보여준다.

모자를 쓰고 망토를 차려입은 남자가 장갑을 벗고 있다. 남자는 성격이 까다로워 보이고 뭔가 못마땅한 기색이지만, 짐짓 무심한 태도와 품위를 보인다. 장갑을 벗고 있다. 이런 제스처는 물론 당장의 필요와 상관없는 귀족적인 제스처다. 이 그림의 오른쪽 아래 부분은 다른 부분에 비해 미완성처럼 보인다. 장갑은 그냥 물감을 덜퍽 칠해놓았을 뿐이고, 망토의 장식 단추는 죄다 한 번씩 옆으로 그은 붓질로 되어 있다. 어떤 부주의, 태만, 될 대로 되라지 하는 느낌마저 든다. 모델이자 주문자였던 얀 식스는 과연 이 그림을 좋아했을까? 화가와 모델이 서로 너무 편한 사이라서 이처럼 되는 대로 그린 걸까? 촘촘한 터치로 얼굴과 그 주변, 머리칼, 베일 듯 날카로운 목깃을 보여주고, 나머지 부분에서는 큼직한 터치로 휘감았다.

렘브란트의 그림에서 물감은 자신의 부피감을 드러내기 시작했고, 존

재감이 뚜렷해졌다. 그전까지 화가들은 물감을 한껏 얇게 발랐다. 루벤스 같은 화가도 붓질이 과감하고 경쾌하기는 했지만 렘브란트처럼 물감을 철덕철덕 두껍게 바르지는 않았다. 그런데 렘브란트는 그림을 매끈하게 완성할 생각은 하지 않고 붓질과 물감의 덩어리를 관객의 눈앞에 들이밀었다. 그는 묵직하고 육중하고 물질적인 그림을 그리려 했다. 사물 자체, 장면 자체, 인간 자체를 느끼게 하려 했다. 화면의 어떤 부분은 물감이 얇고 어떤 부분은 두꺼웠다. 화면 전체로 보면 화면은 밀도가 높은 부분과 밀도가 낮은 부분으로 확연히 나뉘었고, 이러다 보니 리듬감이 생겼다.

렘브란트의 붓질이 눈에 띄게 과감해진 것은 이보다 조금 앞서 1651년부터다. 이름을 알 수 없는 소녀를 그린 그림에서부터 조짐이 보였다. 이 소녀의 팔을 처리한 것을 보면 다듬어진 느낌이 덜하다. 이전까지 렘브란트의 그림에서 물감과 붓질이 부드럽고 매끈했던 것과 달리 이제 그는 길게 내리긋다가 딱딱 끊어 붓을 떼는 터치를 구사하고 있다. 이러면서 물감의 두께와 부피감에 점점 더 주의를 기울였다.

그리고 또 하나, 간과해서는 안 되는 변화가 생겼다. 그림 속 인물들의 표정이 미묘하게 변했다. 지그시 바라보거나 깊은 생각에 빠져 있다. 물론 순진하거나 환희에 찬 표정이 죄다 없어지지는 않았지만, 인물들은 복잡하고 어두운 감정으로 파고들어가는 모습이다. 그림 속 소녀는 뭔가 의구심을 품은 표정으로 이쪽을 바라본다. 당신은 왜 나를 쳐다보는가? 당신의 영혼은 진실한가? 우리는 무엇을 위해 사는 걸까? 과연 답을 얼

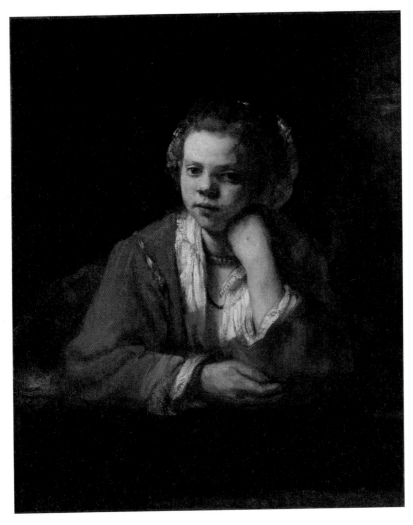

<어느 하녀의 초상>(렘브란트, 1651)

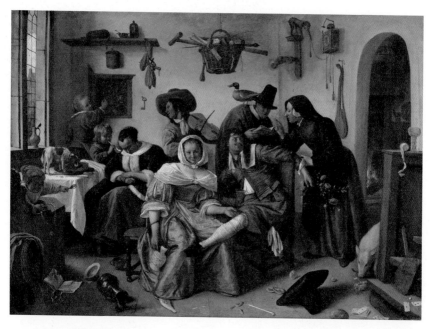

<사치를 조심하라>(얀 스텐, 1663)

을 수 있을까? 노력한 만큼 결실을 얻을 수 있을까? 언젠가 세상은 더 좋
아질까? 오늘보다 내일은 더 좋아질까?

렘브란트의 새 화풍은 더욱 깊고 미묘한 감정을 보여주었지만, 좋
은 평을 듣지는 못했다. 말끔하고 알아보기 쉬운 그림을 좋아했던 당대
사람들에게는 괴상한 그림이었다. 뭐 하러 저리도 물감을 두껍게 바른
단 말인가, 사람들은 렘브란트가 그린 인물의 코를 손으로 잡을 수도 있
겠다며 비웃었다. 당시 네덜란드에서 가장 인기 있었던 화가 얀 스텐^{Jan}

Steen(1626?~79)의 그림을 함께 놓고 보면 렘브란트가 일반적인 취향과 얼마나 어긋났는지 짐작할 수 있다.

렘브란트는 외면을 받으면서 더욱 고집스러워졌다. 고집스러워서 외면을 받은 건지, 외면을 받으면서 고집스러워진 건지, 어느 쪽이 먼저인지 구분이 잘 되지 않는다. 그렇지만 렘브란트는 자신의 예술이 새로운 국면에 접어들었음을 알았다. 나이들어서 뜻하지 않은 힘을 얻었다. 누가 뭐라든 이걸 포기할 수는 없다.

렘브란트는 수많은 자화상을 남겼다. 각각의 자화상은 렘브란트의 경제적·사회적 위치와 심경을 뚜렷히 보여준다. 이 무렵, 그러니까 1650년대 전반에 그린 자화상에서 렘브란트는 중견 예술가로서 자신의 기량과 시각에 대한 자부심이 가득한 모습이다. 40대 중반의 렘브란트가 허름한 작업복을 입고 있다. 몇몇 자화상에서 붓과 팔레트를 든 것과 달리 여기서는 손에 뭘 들지도 않고 그저 허리에 얹었을 뿐이다. 깐깐한 표정이다. 사실, 붓과 팔레트를 든 모습보다 이쪽이 더 강렬하다. 예술가는 그런 도구를 뛰어넘는다. 예술가는 물론 좋은 도구와 재료를 확보하기 위해 애를 쓰지만 그 모든 것보다 중요한 것은 기량이다. 도구와 재료는 사정이 허락하는 대로 다시 구하거나 다른 걸 써도 된다. 하지만 예술가가 오로지 분투하면서 쌓아올린 기량은 결코 대신할 수 없다.

나, 렘브란트가 여기 있다. 꾸밈말은 필요 없다. 렘브란트다.

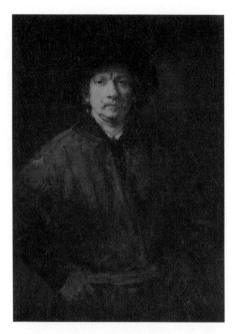

<작업복 차림의 자화상>(렘브란트, 1652)

받아들일 수밖에 없는 운명

예술가로서의 자부심과는 별개로 그는 점점 곤란한 처지가 되었고, 곤란한 일이 또 다른 곤란한 일을 만들었다. 어디까지가 그의 잘못이고 어디까지가 나쁜 운 때문인지도 분명치 않았다. 렘브란트는 30대 초반에 집을 인수할 때 집값의 4분의 1 정도만 지불하고, 잔금은 나눠 내기로 했었다. 하지만 일이 계속 꼬이면서 렘브란트는 이 집의 잔금을 거의 갚질

못했다. 그림에 대한 주문이 줄어들면서 렘브란트는 곤궁해졌다.

사스키아가 죽은 뒤에 렘브란트는 집안일을 돌봐주던 헨드리케라는 여성과 짝이 되었다. 그런데 렘브란트는 헨드리케와 결혼할 수 없었다. 사스키아가 남긴 유언장이 족쇄였다. 사스키아가 가져왔던 지참금은 렘브란트 재산의 큰 부분이었는데, 사스키아는 자신이 죽은 뒤에 렘브란트가 재혼할 수 없도록, 그러니까 만약 재혼하면 자신의 재산에 대한 권리를 잃어버리도록 유언장을 작성해두었다. 렘브란트가 혹시라도 아들 티튀스를 고아원으로 보내버릴까 염려했기 때문에 이리 했다고 한다. 렘브란트와 헨드리케는 부적절한 관계를 이어갈 수밖에 없었고, 도덕과 명분을 중시하는 네덜란드 시민사회는 두 사람의 관계를 간통으로 규정했다.

괴이하고 고집스럽고 까다로운 예술가, 게다가 윤리적으로도 문제가 많은 예술가. 이 또한 렘브란트에게는 얄궂은 대목이다. 예를 들어 렘브란트가 의식했던 이탈리아의 화가 카라바조는 갖은 말썽을 피웠지만 높으신 분들이 아꼈기에 늘 새로이 주문을 받을 수 있었다. 그런데 렘브란트에게는 그런 높으신 분들이 없었고, 구성원들끼리 비슷한 가치관과 행동 패턴을 따르던 시민사회는 괴짜, 별종인 렘브란트를 밀어냈다. 렘브란트야 자신의 예술 속으로 파고들 수 있었겠지만, 늘 바깥세상과 접촉하면서 살림을 꾸려가야 했던 헨드리케는 고달팠으리라 짐작된다.

렘브란트가 첫 번째 부인과 두 번째 부인을 묘사한 방식이 다른 점이 흥미롭다. 그림 속에서 사스키아는 신화나 성경에 나오는 이상적인 인물인데, 헨드리케는 육감적인 모습니다. 사스키아를 꽃의 여신 플로라, 지

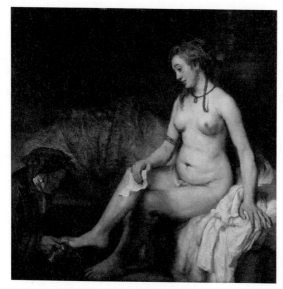

<밧 세바>
(렘브란트, 1654)

혜의 여신 아테네로 그렸던 렘브란트가 헨드리케는 옷을 덜 입은 모습으로 그렸다. 마침 렘브란트가 사람의 살결을 묘사하는 방식을 바꾼 것도 헨드리케를 더욱 육감적으로 보이게 만들었다.

헨드리케는 '밧 세바'로 등장한다. 구약성경에서 다윗과 통정한 유부녀, 밧 세바다. 다윗은 궁전 옥상을 거닐다가 근처에 사는 밧 세바가 목욕하는 모습을 보고 그녀를 불러들여 관계를 했고, 밧 세바는 임신했다. 그런데 밧 세바는 애초에 다윗의 충직한 부하 장수 우리야의 부인이었다. 다윗은 다른 장수들에게 몰래 명령을 내려 우리야가 싸움터에서 적에게 죽임을 당하도록 꾸몄다. 우리야는 시체가 되어 돌아왔다.

간통한 여성으로 취급되던 헨드리케를 성경에서 가장 유명한 간통 이야기의 모델로 삼았다는 점도 미묘하다. 원흉이 되는 다윗은 보이지 않는다. 걸친 것 없는 밧 세바가 운명을 맞이하고 있다. 그녀가 들고 있는 편지를 보낸 이는 다윗이리라. 아니, 모습을 드러내지 않은 채 운명을 지우는 자, 하느님이리라.

그런데 이 그림은 렘브란트가 성경의 인물을 해석하는 색다른 방식을 보여준다. 그림 속의 인물은 주제가 되는 이야기에서 분리되어 저마다 엄중한 운명을 나타낸다. 개별적인 인물에서 벗어나 보편적인 인물이 되었다. 비교하자면 이렇다. 렘브란트는 일찍부터 종교적인 주제를 많이 그렸는데 젊었을 적에 그린 그림들을 보면 성경 어느 대목에 나오는 어떤 장면이라는 걸 분명히 알 수 있다.

예를 들어 〈라자로를 살리는 예수〉는 제목 그대로의 내용을 보여준다. 예수와 라자로, 라자로의 여동생, 그리고 이들을 둘러싼 사람들. 죽었던 라자로가 살아나고 사람들은 놀란다. 상황은 단순하고 분명하다. 그런데 〈밧 세바〉는 예비지식 없이 본다면 풍만한 여성이 무슨 이유에선지 서글픈 표정을 하고 있는 모습일 뿐이다. 우리야의 부인이었다가 다윗과 통정한 밧 세바라는 이스라엘 여성이 아니라, 자신에게 내려질 운명의 무게를 가늠하며 슬픈 예감에 사로잡힌 보편적 여성이다.

〈십계명 석판을 든 모세〉 또한 그런 경향을 보여준다. 이스라엘 백성들을 이끌고 이집트에서 탈출한 모세가 시나이 산에 올라 야훼에게서 십계명을 받아 내려왔더니, 그 사이 이스라엘 사람들은 황금송아지를 신으

<라자로를 살리는 예수>(렘브란트, 1630~32)

로 모시면서 춤을 추고 있었다. 모세는 석판을 부숴버렸다. 다른 화가들은 이 장면을 그릴 때 황금송아지상과 춤추는 군중을 화면에 담았다. 사실 그런 떠들썩한 모습을 그리기에 좋은 주제다. 분별없이 타락한 군중의 어지러운 춤, 이교의 신상, 그리고 선지자의 분노. 하지만 렘브란트는 그 모든 것을 생략하고 모세 한 사람만을, 마치 클로즈업하듯이 담았다. 모세는 분노한 표정도 아니고 백성들을 엄단하겠다는 의지도 보여주지 않는다. 오히려 허탈과 관조에 가깝다. 인간이 약하고 어리석음을 다시 한 번 확인했다는 느낌이다. 이리하여 어쩔 수 없이 망해가는구나, 무너

<십계명 석판을 든 모세>(렘브란트, 1659)

지는구나. 이 또한 받아들여야 할 운명이로구나.

렘브란트가 40대 이후에 그린 그림들을 찬찬히 들여다보다가 20대와 30대에 그렸던 그림들을 다시 보면 묘한 기분이 든다. 중년과 노년에 그린 그림의 심오한 표현에 비하면, 젊었을 적 그린 그림은 과장되어 보이고 치기 어린 느낌이 든다. 그가 노년에 그린 인물들은 조용하고 초연하기에 더욱 강렬하다.

하지만 이런 예술적 성취도 그의 몰락에 제동을 걸지는 못했다. 렘브란트는 1656년 7월 법원에 개인파산을 신청했다. 법원은 집을 포함한 그

의 모든 재산을 압류해 경매에 넘겨버렸다. 렘브란트는 첫 번째 부인 사스키아의 무덤 자리까지 팔아야 했다.

돌아온 탕아

새삼스러울 것도 없지만, 구약성경에는 오늘날의 상식으로는 받아들일 수 없는 이야기가 많다. 구약성경의 하느님은 변덕스럽고 잔인하여 도저히 변호할 수가 없다. 그런데 구약에는 윤리적인 판단은 둘째 치고 도대체 의미가 알쏭달쏭한 이야기도 많다. 대표적인 예가 자기 형으로부터 상속권을 가로챈 야곱에 대한 이야기다. 야곱은 형으로부터 앙갚음을 받을까 봐 도망치다가 천사와 만나 씨름을 해서 이겼다. 이로써 야곱은 앞선 과오를 씻고 족장이 될 자격도 얻었다. '천사와 씨름하는 야곱'이라는 주제는 윤리적으로 선명성이 없고 해석의 갈래도 너무 많지만, 적잖은 예술가들이 이를 다루었다. 낯선 땅에서 뜻하지 않은 순간에 벅찬 상대를 만나, 영문을 모르면서도 위기감을 느끼고는 죽기 살기로 싸우는 인간, 그리고 신의 대리자로 현시하여 짐짓 승부를 내준 존재. 이들을 어떻게 묘사할 것인가가 작품마다 흥미로운 지점이다.

렘브란트가 그린 〈천사와 씨름하는 야곱〉은 그런 작품 중에서도 특이하다. 야곱은 천사의 허리를 붙들고 용을 쓴다. 그런 야곱을 천사는 차분하게 내려다본다. 천사의 자세와 표정에는 격정도 동요도 없고, 그윽한 눈길에는 연민 어린 애정이 담겨 있다. 아이를 내려다보는 어머니의 눈길, 수많은 성모자상에서 아기 예수를 바라보는 마리아의 눈길이다. 구

<천사와 씨름하는 야곱>
(렘브란트, 1659)

약의 하느님에 걸맞은 해석인지는 모르겠지만, 어딘가에서 인간을 내려
다보는 절대자의 시선이 이러하리라.

　가난과 고통의 수렁으로 빠져들면서도 렘브란트는 의연하게 하느님
의 의지를 헤아렸다. 하지만 하느님은 마치 욥을 놓고 악마와 내기를 하
던 구약의 하느님처럼 렘브란트에게 연달아 시련을 내렸다. 1662년 헨
드리케가 세상을 떠났다. 사스키아와의 사이에서 태어난 아들 티튀스는
겨우 스물여섯의 나이로 1668년에 세상을 떠났다. 다음해에는 티튀스의

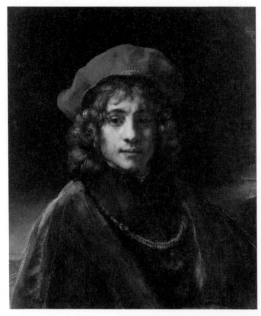

<티튀스의 초상>
(렘브란트, 1657)

부인도 죽었다. 렘브란트에게는 막내딸 코르넬리아와 손녀 티티아만 남았다.

　티튀스가 어떤 성향의 인간이었는지 기록으로는 알 수 없다. 렘브란트가 그린 몇 점의 그림으로 짐작해볼 뿐이다. 렘브란트가 아들을 각별히 생각했으며 삶의 동반자처럼 여겼음을 짐작할 수 있다. 아버지가 일찍 파산한 때문에 티튀스는 헨드리케와 함께 아버지의 법적 후견인 노릇을 해야 했고, 도대체가 당대의 유행이나 취향은 고려하지도 않고 만들어내는 아버지의 유화와 판화를 팔아서 살림을 꾸려가려 애썼다. 렘브란

<자화상(제욱시스)>
(렘브란트, 1668)

트의 그림 속 티튀스는 자신의 의지와 상관없이 일찍부터 삶을 저당 잡
힌 젊은이의 모습이다.

렘브란트가 스스로를 껄껄 웃는 모습으로 그린 것이 이 무렵이다. 렘
브란트의 마지막 자화상으로 꽤 알려진 작품이다. 이 그림에 대해서는
렘브란트가 스스로를 고대 그리스의 전설적인 화가 제욱시스에 빗대었
다고 설명하는 경우가 많다. 렘브란트는 역사와 설화에도 조예가 깊었
기에 제욱시스도 알고 있었을 것이다. 전설 속의 화가들이 대개 그렇듯
이 제욱시스는 솜씨가 뛰어났다는 기록만 있고 정작 작품은 남아 있지

않다. 전하는 이야기는 이렇다. 제욱시스에게 어느날 노파가 찾아왔다. 주름이 자글자글한 노파는 자신을 세상에서 가장 아름다운 여인으로 그려달라고 했다. 제욱시스는 마지못해 그림을 그리다가 모델과 그림을 번갈아 보더니 웃음을 터뜨리기 시작했고, 웃음을 그치지 못해 숨이 넘어갔다.

제욱시스를 집어삼켰던 웃음이 어디서 왔는지는 저마다 짐작해볼 뿐이다. 그림과 실물 사이의 괴리와 역설? 그게 깨달음처럼 몰려와 넋을 잃은 걸까? 전설 속의 화가처럼 렘브란트도 역설 때문에 웃고 있으리라. 빛나는 역량도 탁월한 성취도 안락을 주지 않으며, 분투할수록 수렁에 빠진다는 역설. 웃으면서 어둠 속으로 물러선다. 역설을 깨닫게 한 고통과 허무 속으로. 그의 얼굴은 전설 속의 화가보다는 전설 속의 노파 같다.

렘브란트의 삶도 제욱시스처럼 갑작스레 끝났다면 좋았을지도 모르지만, 렘브란트는 고독 속에서 한 해를 더 살았다. 그리고 한 점의 그림을 더 남겼다. 〈돌아온 탕아〉다.

젊은 시절 렘브란트가 아름다운 아내를 등장시켜 그렸던 〈탕아로 꾸민 자화상〉의 후속편이다. 탕아는 재산을 탕진하고 돼지를 돌보며 곤궁하게 지내다가 자괴감과 두려움에 떨면서 고향으로 돌아갔다. 이 그림은 렘브란트의 그림이라고 보기에는 딱딱하고 미숙하다. 렘브란트의 성숙한 화풍에 투박하게 흉내낸 듯한 필치가 뒤섞여 있다. 아무래도 제자가 손을 댄 것 같다. 렘브란트가 시작했을지는 몰라도 그의 손을 벗어난 그림이다. 어차피 어느 누구도 스스로 끝을 볼 수는 없다. 제 손으로 끝을

<돌아온 탕아>(렘브란트, 1669)

낼 수 있다는 생각 또한 만용이다. 설령 다음 세대가 하는 짓이 성에 안 차더라도 그들이 이어나가도록 해야 한다.

마침내 탕아가 돌아왔다. 돌아갈 품이 있고, 돌아올 자식이 있다. 탕아로라도 돌아오길 바랐던 티튀스 같기도 하다. 탕아로라도 돌아온다면 가진 것을 모두 버리더라도, 하느님이 인간을 받아주시듯이, 아버지는 아들을 받아주고 싶다. 달리 보면 탕아는 오만하고 의욕으로 가득찼던 렘브란트 자신의 모습이다. 렘브란트는 젊어서는 기고만장했고, 중년 이후로는 미술시장에서 외면받으며 갖가지 불운을 겪었다. 하지만 그는 스스로 붙잡은 가치를 마지막까지 지켜내며 예술가로서의 자존심을 보여주었다.

3장

미래를 가리키는
거인

—

터너

● 터너의 작품 중에서 오늘날 터너의 성격을 잘 드러낸 것으로 여겨지는 작품은 대부분 그가 40대 이후에 제작한 것이다. 그는 바람과 물결과 폭풍우와 일몰 같은 주제를 주로 다루었고, 뒤로 갈수록 화면을 색채와 형태가 유동하는 공간으로 만들었다.

● 나이가 들수록 터너는 배, 건축물, 인물 등을 구체적으로 그리는 데 관심이 없어졌다. 물감의 덩어리와 붓질이 뒤엉킨 그의 그림들은 종종 무성의한 미완성작으로 취급되었지만, 오늘날 그 그림들은 오히려 더 큰 인기를 얻고 있다.

동경과 기억을 담은 풍경화

서양미술에서 인물화와 풍경화의 위상은 시대에 따라 달랐다. 인물화에 비해 풍경화는 오래도록 부수적인 장르로 여겨졌다. 하지만 17세기 이후로 몇몇 뛰어난 화가들이 풍경화의 위상을 높였다. 물론 어떤 장르의 위상이 높아졌다는 것은 개인의 자질에 앞서 사회와 문화가 그 장르에 유리하도록 바뀌었음을 의미한다. 대표적인 예가 17세기에 정치적·예술적 전성기를 맞았던 네덜란드다. 해상무역을 주력으로 삼던 배경 때문에 해양 풍경화가 많이 나왔다. 풍경화가 본격적인 장르로 여겨지게 된 것은 18세기 이후인데, 이는 당시 여행문화가 발전한 것과 깊이 관련되어 있다. 프랑스와 이탈리아의 미술품을 직접 보기 위한 여행(그랜드 투어)이 유행할 정도였다.

풍경화는 기본적으로 가보지 못한 곳에 대한 그림이었고, 또 자신이 보고 온 곳에 대한 기억을 떠올리기 위한 그림이었다. 말하자면 오늘날의 그림엽서나 기념엽서와 비슷한 구실을 했다. 그 때문에 이 무렵 이탈리아에는 다른 나라에서 온 관광객들을 위해 옛 유적이나 도시의 풍광

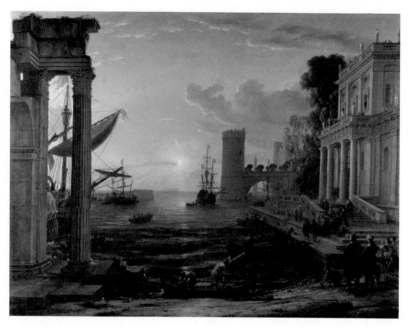

<시바 여왕의 승선>(클로드 로랭, 1648)

을 그리는 화가들이 많았다. 영국을 대표하는 풍경화가 조지프 말로드 윌리엄 터너^{Joseph Mallord William Turner(1775~1851)}는 이처럼 풍경화를 둘러싼 조건이 성숙했을 때 화가로서의 경력을 시작했다. 터너의 아버지는 이발사였고 어머니는 정신질환이 있었다. 터너는 어려서부터 그림을 잘 그렸다. 터너가 그림 그리는 걸 좋아했고 화가가 되기를 바랐던 아버지는 터너의 스케치를 가게에 걸어놓고 팔았다.

터너는 14세 때 로열 아카데미에 입학하여 수채화를 배웠고 스무 살

<카르타고를 건설하는 디도>(터너, 1815)

무렵부터 유화를 그렸다. 24세 때 아카데미의 준회원이 되었고 3년 뒤 정회원이 되었다. 일찍부터 그의 그림은 좋은 평가를 받았고 1804년에는 자신의 화랑을 개설할 정도로 수완이 좋고 알뜰했다.

초기에 터너에게 영향을 주었던 화가는 프랑스 출신으로 이탈리아에서 활동했던 클로드 로랭Claude Lorrain(1600~1682)이다. 아직 풍경화의 위상이 대단치 않던 시절에 클로드 로랭은 고대의 유적과 일화를 배경 삼아 아련한 빛을 절묘하게 표현했다. 터너는 그의 그림을 넘어서는 것을 일생

의 목표로 삼았다. 클로드 로랭의 1648년 작품 〈시바 여왕의 승선〉에 대응하는 터너의 그림이 1815년에 그린 〈카르타고를 건설하는 디도〉다. 고전적인 질서와 섬세한 감각이 조화를 이루었던 클로드 로랭의 세계에 터너는 낭만주의적인 감성을 더했다.

화폭에 가득찬 자연의 위력

낭만주의는 18세기 후반부터 19세기 초반까지 유럽에서 유행했던 예술 사조를 일컫는 말이지만, 낭만주의 자체가 여러 갈래의 성격을 지니며 복잡하고 모순적이다. 낭만주의와 대조되는 것이 고전주의인데, 예술에서 고전주의는 엄밀하고 단정한 규준을 추구하는 성향을 일컫는다. 과거의 문화와 유산, 구체적으로는 오랜 세월 잊혔던 고대 그리스와 로마의 미술을 모범으로 삼아야 한다는 입장이었다. 고대의 문화와 예술에 대한 향수가 확산되고, 고고학적으로도 새로운 발견이 연달았던 것이 고전주의의 배경을 이룬다.

이에 반해 낭만주의 예술은 규준이나 제도를 떠나 인간의 내면에 담긴 자유로운 감성을 드러내는 성향이었다. 낭만주의는 체제와 규범에 대한 환멸과 부정의 성격을 강하게 띤다. 유럽인들은 계몽주의와 산업의 발달을 통해 세상을 손아귀에 넣을 수 있을 거라 생각했지만, 18세기 말부터 19세기 초에 걸친 정치적 격변은 유럽을 기대와는 전혀 다른 방향으로 끌고 갔고, 한편으로 자연은 여전히 인간의 힘에서 한참 벗어나 있었다. 자연은 예기치 않은 순간에 인간의 의지를 짓뭉개곤 했다.

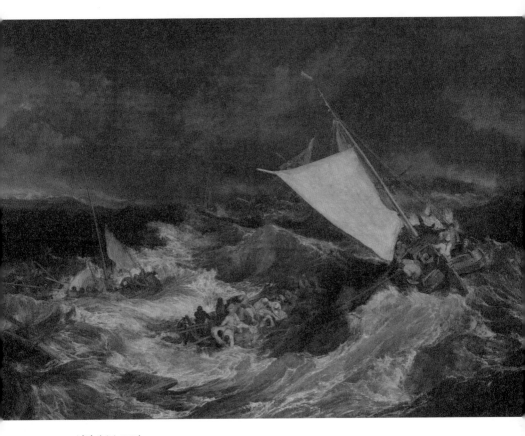

<난파>(터너, 1805)

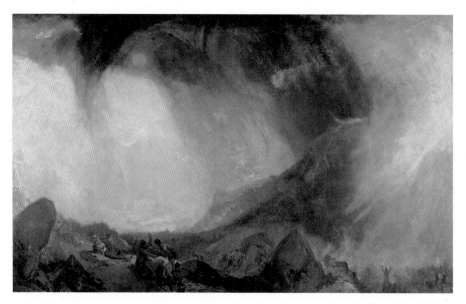

<눈보라, 알프스 산맥을 넘는 한니발의 군대>(터너, 1812)

프랑스의 낭만주의가 시민혁명과 나폴레옹 전쟁이라는 격변을 배경
으로 성장한 것과 달리 독일과 영국의 낭만주의는 자연의 위력 속에 미
물처럼 존재하는 인간에 대한 사념에 빠져들었다. 풍경화는 인물이 보이
지는 않지만 자연이라는 주제를 통해 인간의 문제를 돌아보게 하는 장르
였다.

이 때문에 18세기 중반부터 유럽의 풍경화에서는 색다른 흐름이 발견
된다. 자연에 대한 불안과 경이로움을 표현한 그림이 많다. 구체적으로
는 폭풍우와 난파를 묘사한 그림이 많다. 난파는 당시 선박들이 자주 겪

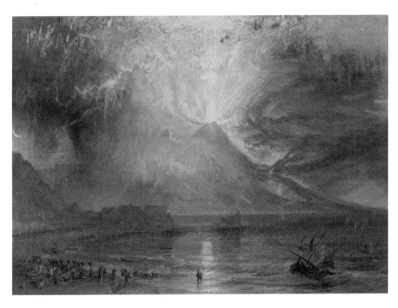

<베수비오 화산의 분화>(터너, 1817~20)

던 재난이다. 폭풍우 앞에서 인간이 만든 배는 하잘 것 없었고, 인간은
재난 앞에서 무력했다. 터너의 초기작인 〈난파〉는 마치 그림을 보는 이
를 향해 파도가 헛바닥을 내밀며 덮쳐오는 듯한 느낌을 준다. 터너는 관
객을 사로잡도록 공간을 연출하는 솜씨가 뛰어났다. 한데 그는 여기서
더 나아가 제목과 주제로 설교를 했다. 인간이 가당찮게 오만하다는 메
시지를 그림에 담으려 했다.

　1812년에 그린 〈눈보라, 알프스 산맥을 넘는 한니발의 군대〉는 나폴
레옹 전쟁에 대한 터너의 코멘트라고 할 수 있다. 이 그림을 보는 사람들

은 자연스럽게 이 무렵 대군을 이끌고 광활한 러시아를 침공했다가 실패한 나폴레옹을 떠올렸다. 터너는 나폴레옹의 원정을 인간의 장엄한 패배와 세계사적인 몰락으로 여긴 것 같다. 눈사태는 세상의 전복이다. 이 그림에서 터너는 처음으로 소용돌이 모양 구도를 사용했는데, 이로써 고전적인 풍경화의 안정감을 내버렸다.

1817년에 그린 〈베수비오 화산의 분화〉는 이런 설교조의 또 다른 버전이다. 로마제국 시대에 번성했던 도시 폼페이는 서기 79년 8월 24일, 베수비오 화산이 갑자기 폭발하면서 열여덟 시간 만에 화산재에 묻혀버렸다. 이 뒤로 폼페이는 16세기까지 잊혔다가 우연히 발굴되기 시작했고, 18세기 들어 활발하게 발굴되면서 옛 로마제국의 문명을 보여주는 놀라운 예가 되었다. 폼페이가 겪은 재난은 과거를 고스란히 옮겨주는 구실을 하기는 했지만, 이 도시가 겪어야 했던 재난에서 어떤 예고도, 필연성도 발견할 수 없다.

터너는 이처럼 자연의 거센 위력 앞에 인간이 만든 것들이 허망하게 무너지거나 무력하게 흔들리는 양상을 즐겨 그렸다. 그의 그림 속에서 헛되이 분투하는 인간 자신의 모습은 찾아보기 어렵다. 인간의 의지나 감정은 아무런 가치를 갖지 않는 것처럼 보인다.

터너는 자연현상을 내재한 신성이 발현되는 것으로 여겼다. 인간의 입장에서 뜻밖의 국면에 분출하는 자연의 압도적인 힘은 필연적으로 재앙의 모습을 띠게 된다. 이 과정에서 인간은 스스로가 아무것도 아니라는 느낌을 받게 되며 이를 통해 위대한 존재와 하나가 된다. 그림은 우주

가 단절되지 않은 하나의 거대한 유기체임을 느끼게 해야 했다.

새로운 국면

1819년에 터너는 처음으로 이탈리아를 여행했다. 앞서 클로드 로랭이 그림에 담았던 풍광을 자신의 눈으로 확인하게 된 것이다. 북아프리카를 여행했던 들라크루아와 마티스, 지중해를 새로이 발견했던 인상주의 화가들처럼 북쪽 지방의 화가들이 남쪽 지방을 여행하면서 강렬한 햇살과 색채, 이색적인 문화와 풍물에 자극받아 화풍이 바뀐 예는 미술사에서 수없이 찾아볼 수 있다. 터너 또한 이탈리아를 보고 난 뒤로 그림이 더 밝아졌고, 빛과 색채의 변화를 섬세하게 살피게 되었다.

1820년대 이후, 그러니까 40대 후반 이후로 터너는 더욱 단순한 구도를 사용하여 자연의 외양보다는 자연의 불가해한 위력과 흐름을 보여주는 데 몰두했다. 1834년 런던의 국회의사당에서 일어난 화재를 그린 터너의 연작은 이런 성향을 뚜렷하게 보여준다. 사람들은 대영제국의 중추를 이루는 의회 건물을 불길에서 구하지 못해 경악하고 무력감을 느꼈다. 하지만 그러면서도 이날 런던 사람들은 불길이 건물을 집어삼키는 모습을 조금이라도 더 잘 보려고 애를 썼다. 대개는 템스 강 건너에서 멀리 바라볼 수밖에 없었지만, 좀더 빨리 나왔던 사람들은 가까운 다리를 가득 채웠고, 돈과 수단이 있는 사람들은 강에 배를 띄웠다. 터너도 강에 배를 띄우고는 화재를 바라보며 수채물감으로 여러 장을 그렸다. 터너는 어떻게 하면 이 그림을 보는 관객들을 격동 속에 가라앉게 할 것인가, 전

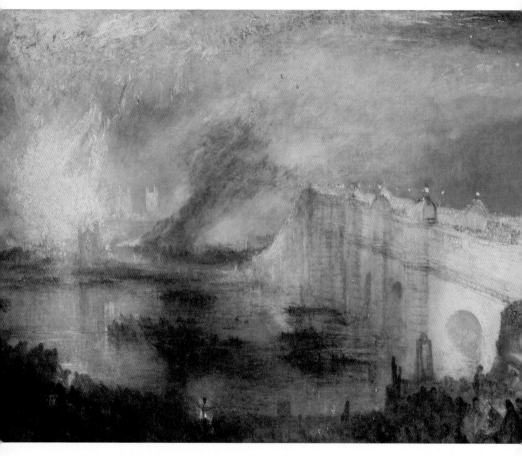

<불타는 국회의사당>(터너, 1834)

율하며 몸서리치게 할 것인가 궁리한 것처럼 보인다.

자연과 인간의 대결이라는 구도로 보자면, 국회의사당의 화재는 인간의 최신 문명조차 자연현상 앞에서는 무력함을 보인 예라고 할 수 있다. 이로부터 10년 뒤인 1844년에 그린 〈비, 증기, 속도 - 그레이트 웨스턴 철도〉는 문명과 자연에 대한 다소 복잡한 입장을 보여준다.

강에 놓인 철교를 건너 맹렬한 속도로 달려오는 것은 증기기관차다. 산업혁명의 원동력이 된 증기기관을 운송수단으로 만든 증기기관차는 1820년대부터 세계 최초로 영국에서 운행되었다. 화면 왼쪽의 강에 떠 있는 작은 배와 오른쪽으로 멀리 보이는 말과 쟁기는 지난 시대의 느리고 한가로운 리듬을 보여준다. 이들을 가르듯이 비바람 속에서 내달리는 기관차의 모습은 장관이다. 증기기관차가 비바람과 대결이라도 하는 걸까? 어느 쪽이 이긴 걸까? 잘라 말할 수 없다. 터너는 자연이 만든 것과 인간이 만든 것, 두 종류의 몰아침을 그렸다. 기차는 안개와도 같은 비의 소용돌이에 사로잡힌 것도 같고, 돌파하는 것도 같다. 터너는 아마 기차의 굉음을 그리고 싶었을 것이다.

철도망이 마련되고 기차를 타고 여행하게 되면서 19세기 유럽인들이 물리적인 거리에 대해 가졌던 느낌, 나아가 세계관 자체가 크게 달라졌다. 이제 세계는 인간의 손아귀에 들어왔다. 터너 역시 여태껏 자연이 인간을 제압하는 모습을 그려왔지만, 뭔가 새로운 시대가 열렸음을 스스로 느꼈다. 이 그림을 그리기 위해 터너는 직접 열차에 타서는 차창 밖으로 몸을 내밀어 기차의 속도와 내리꽂는 빗발을 직접 느꼈다고 한다. 이

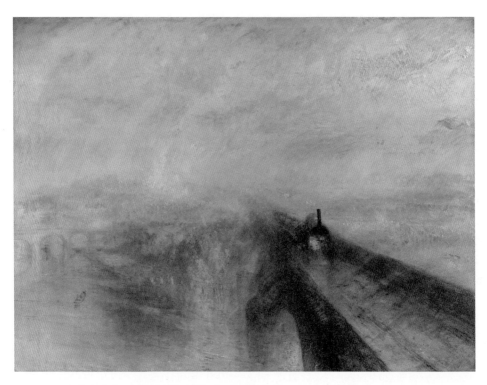

<비, 증기, 속도 – 그레이트 웨스턴 철도>(터너, 1844)

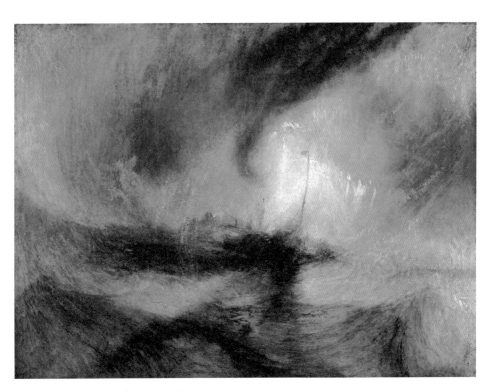

<눈보라 속에서 출항하는 증기선>(터너, 1842)

그림은 그가 회화라는 수단으로 속도를, 새로운 시대의 전조를 포착하려 한 시도다.

〈눈보라 속에서 출항하는 증기선〉을 그릴 무렵 터너는 선원들에게 부탁하여 자신의 몸을 돛대에 묶고서는 네 시간 동안 덮쳐오는 파도를 바라봤다. 물론 이렇게 물보라를 맞으면서 스케치를 하거나 할 수는 없다. 앞서 열차를 타고 비바람을 맞았던 것도 그렇고, 터너는 나이가 들수록 광포한 자연을 직접 겪어보려 했다. 불가해한 자연을 직접적으로 보여주기에는 회화라는 수단은 너무도 안온했다. 터너는 발버둥쳤다.

〈눈보라 속에서 출항하는 증기선〉은 터너가 여태까지 보여준 화풍과는 완전히 다른 세계를 보여준다. 배는 폭풍우에 휘말려 과연 온전할 수 있을지 의심스럽다. 이 그림에 대한 반응은 좋지 않았다. '비누 거품과 회반죽 덩어리'라는 조롱을 받았다. 배, 건축물, 인물 등의 형상이 흐릿해지고 물감의 덩어리와 붓질이 뒤엉킨 그의 그림들은 종종 완성된 것인지 어떤지조차 판별하기 어렵게 되었다. 터너의 이런 성향을 같은 시기에 활동했던 존 컨스터블John Constable(1776~1837)과 비교하면 흥미롭다.

컨스터블은 터너와 마찬가지로 야외에서 풍경을 직접 관찰하면서 명멸하는 빛을 집요하게 추적했고, 비와 바람, 구름 같은 자연현상 자체를 경이롭게 바라보며 이를 화면에 담았다. 그럼에도 터너와 컨스터블이 추구하는 방향은 미묘하게 달랐다. 터너는 도회적이고, 컨스터블은 목가적이다. 나이를 먹으면서 두 사람의 거리는 점점 멀어졌다. 터너는 갈수록 그림을 흐릿하게 그렸지만 컨스터블은 줄곧 명확한 형식을 유지하려 애

썼다. 물론 컨스터블도 드로잉이나 습작에서는 대담하고 파격적인 시도를 자주 보여주었지만 완성작은 충실하고 견고했다.

나이든 예술가의 대담해진 퍼포먼스

런던에서 왕립아카데미의 전시회가 개막하기 전날, 출품한 화가들은 벽에 걸린 자기 작품을 마지막으로 손질할 수 있었다. 이때 전시회장은 화가와 비평가들이 전문적인 견해를 주고받는 사교의 장소였다. 아카데미 회원 자격으로 이 전시회에 꼬박꼬박 출품했던 터너는 한 해 한 해 지날수록 전시회장에서 덧칠을 많이 했다. 나중에는 거의 밑칠만 하다시피 한 그림을 출품해 놓고는 전시회장에서 맹렬히 가필을 해서 완성하곤 했다. 즉 작품 제작과정의 많은 부분이 마지막 순간에 이루어졌다. 예술가는 좋게 말해 무한한 가능성이 담긴 작품, 나쁘게 말해 어느것 하나 분명하게 드러나지 않은 작품을 전시장으로 휙 보내놓고는 개막이 임박해서야 후다닥 마무리했다.

이러다 보니 전시장에 막 운반되어왔을 때와 전시회가 개막된 이후 사이에 터너의 작품은 크게 달라져 있었다. 터너가 1832년 전시 때 벌였던 일은 두고두고 화제가 되었다. 이때 터너가 출품한 〈헬레퓌슬뤼스 – 출항하는 유트레흐트 호〉는 경쟁자였던 컨스터블의 작품과 나란히 걸렸다. 컨스터블의 작품은 오래도록 공들여 완성한 〈워털루 다리의 개통〉이었다. 컨스터블은 뭉게구름 사이로 내리비치는 햇빛 아래 울긋불긋한 갤리선을 배치하여 알록달록한 화면을 만들었다. 터너는 벽에 걸린

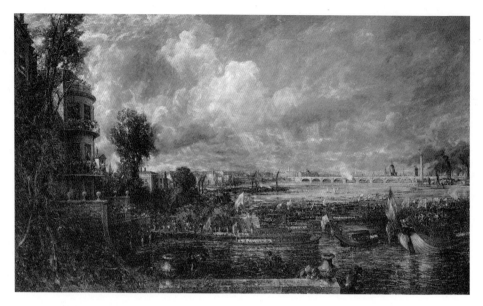

<워털루 다리의 개통>(컨스터블, 1832)

컨스터블의 그림을 한참 들여다보더니 자신의 그림 아래 부분에 붉은 물
감을 덩어리째로 철썩 발랐다. 지켜보던 사람들은 경악했다. 터너는 전
시장을 떠났다. 화면에 붙은 큼지막한 붉은 덩어리는 보는 이들을 난감
하게 했다. 대체 이게 뭔가? 그림을 망칠 작정인가? 터너는 한참 뒤에야
다시 돌아와서는 이 붉은 덩어리를 살짝 다듬어 부표浮漂로 만들었다. 애
초에는 부표 같은 건 생각하지 않았다가 자신의 그림에도 뭔가 강렬한
요소가 필요하다 싶어 부표라는 구실로 붉은 점을 찍은 것이다.

　터너가 전시장에서 그림을 그리는 모습은 여러 모로 사람들을 놀라게

<헬레뛰슬뤼스 – 출항하는 유트레흐트 호>(터너, 1832)

했다. 물감을 개면서 담배를 섞거나 침을 뱉어 섞기도 했다. 사실 아무 짝에도 쓸모없는 짓들이다. 굳이 의미를 부여하자면 과시적인 퍼포먼스다. 예술가 자신이 재료를 어디까지 함부로 다룰 수 있는지를 보여주는 행동이었다.

다른 사람들이 보는 데서도 아무렇지 않게 작업하는 예술가가 있고, 반대로 누가 보기만 하면 작업을 멈추는 예술가가 있다. 터너는 후자였다. 젊은 시절 그는 남이 보고 있으면 거북해서 그림을 못 그렸다. 외향적인 예술가와 내향적인 예술가로 나눈다면 그는 내향적인 예술가였다.

그런데 말년에는 남이 보는데도 아무렇지도 않게 그림을 손질했다. 터너의 경우에 비춰보면 예술가의 내향성과 외향성은 칸막이가 놓인 것처럼 서로 분리된 것이 아니라 단일한 기질의 다른 측면임을 알 수 있다. 심지어 터너는 갈수록 관객의 시선과 반응을 즐기는 것 같았다.

터너의 몸짓과 태도는 선명하거나 강렬하지는 않았을 것이다. 그러나 작품과의 관계에서 보면 이보다 더 강렬할 수는 없다. 작품의 성격을 크게 바꿔놓는 가필을 마지막 순간에 아무렇지도 않게 했다. 지켜보던 다른 예술가들은 입이 떡 벌어졌을 것이다. 붓질을 마치고는 그림에서 조금 떨어져서 전체적으로 살피는 과정이 반드시 필요한데, 터너는 붓질을 마치고는 바로 그 지점에서 몸을 돌려 전시장을 나가버리곤 했다. 내 붓질은 어긋날 것이 없다. 그러니 새삼 확인할 필요도 없다. 설령 어딘가 어긋났대도 그 또한 작업의 부분이다…. 그는 자신이 작품의 과정 전체를 장악했음을 과시한 것이다.

20세기 중반부터 몇몇 예술가들은 작품을 제작하는 과정 자체를 퍼포먼스로 삼았다. 특히 추상화를 그리는 예술가들이 그랬다. 스스로는 의도하지 않았지만 잭슨 폴록이 이런 퍼포먼스를 보여주었고, 뒤에 등장한 예술가들은 이런 점을 적극적으로 활용했다. 조르주 마티외나 이브 클랭 같은 이들이 그랬다. 또 영화감독들은 피카소나 마티스 같은 나이든 거장이 작업하는 모습을 화면에 담았다.

터너는 이들보다 한참 앞서서 그림 그리는 장면을 강렬한 퍼포먼스로 만들었다. 영화는 아직 나오지 않았고 사진도 갓 발명되었던 시절이

라 터너의 퍼포먼스는 당시 사람들이 글로 쓴 기록 속에만 남아 있다. 이를 통해 우리는 상상해볼 뿐이다. 퍼포먼스는 원래 흔적도 없이 사라지기 위한 것이다.

초년에는 관례를 잘 따르는, 다소 수줍어하고 겸손한 예술가였던 그가 왜 이렇게 바뀌었을까? 일찍부터 줄곧 성공을 거두었기에 이제 자부심이 넘치다 못해 뵈는 게 없어진 걸까?

터너는 뒷날 등장하는 혁신적인 예술가들과 비교해도 오히려 더 혁신적이었는데, 한편으로 그에게는 자신의 예술을 이해해주는 동료나 평자가 거의 없었다. 프랑스의 인상주의 예술가들은 여럿이서 함께 전시회를 열기도 하고 서로의 화풍을 참고했다. 그러니까 나름대로 기댈 데가 있었다. 하지만 터너는 철저히 혼자였다. 가뜩이나 보수적인 영국 미술계에서 터너는 더욱 이질적인 존재였다.

누군가는 스스로가 남과 다르다는 점이 두려워 남과 같다는 걸 보이려 애쓴다. 하지만 또 다른 누군가는 스스로가 남과 다르다는 점을 오히려 자랑스러워한다. 초년의 터너는 전자였는데, 노년의 터너는 후자의 성향이 되었다. 터너가 스스로 단단하게 일구어간 확신은 중년에서 노년에 걸치는 기간 동안 예술가가 지니게 된 힘을 보여준다. 주변에서는 터너를 이해하지도 못했고, 그저 괜찮은 예술가가 나이들어서 이상해졌다고만 생각했다. 하지만 여러 가지를 겪어온 예술가 본인은 그런 것들이 아무래도 상관없음을 깊이 느끼고, 그런 확신을 바탕으로 묵직한 걸음걸이를 보여준다.

<호수 위로 지는 해>(터너, 1840)

미래를 보여준 예술가

터너는 색채 자체에 점점 더 몰두했다. 특히 적극적이 된 것은 1820년대 이후 그러니까 나이 50을 전후 해서고, 보란 듯이 이런 그림을 내놓은건 1840년대 그러니까 60대 후반이었다. 터너의 그림은 묘사도 적어지고 붓질도 적어졌다. 터너는 뭔가를 눈에 보이고 손에 잡히는 형태로 붙잡느라 애쓸 필요가 없다고 여겼다. 그는 최소한의 표현에 대해, 표현이 시작되는 지점에 대해 명상했다. 터너의 그림은 그림이 시작되는 지점과 사라지는 지점 사이를 부유했다.

터너는 고전적인 풍경화의 엄숙한 아름다움에서 시작하여 낭만주의의 격정을 거쳐 말년에는 미증유의 예술을 예고했던 예술가다. 영국에는 터너의 후계자가 없었다. 터너의 그림은 원로 예술가의 뭔가 난감한 말년 작품 취급을 받았을 뿐이다. 뒷날 프랑스의 인상주의 예술가들이 터너를 재발견했다. 터너는 구체적인 사물에 매달리는 대신 빛과 대기를 보여주는 것을 회화의 방향으로서 보여주었고, 회화를 이루는 형태와 색채의 근본적인 조건에 대해 사유함으로써 추상미술을 예견했다. 당대의 유행 속에 안온하게 잠겨 인정받는 걸 포기하고 세계와 직접 대면하려 오래도록 노력했던 터너는 노년에 주어진 자신감으로 더욱 새롭고 근원적인 예술을 탐구하여 뒤에 오는 이들에게 영감을 주었다.

4장

과거를 거듭
정리하고픈 욕망

드가

● 인상주의 그룹을 이끌었던 드가는 젊은 시절보다 노년에 강렬하고 화려한 색채를 구사했다. 또 나이가 들어서도 호기심이 줄지 않았던 그는 여러 가지 재료와 수법으로 실험적인 작업을 했다.

● 드가는 자신이 앞서 그린 그림을 끝없이 고쳐 그렸다. 이미 남에게 팔거나 선물한 작품도 다시 가져와서 언제까지고 붙들고 그리면서 내주지를 않았다. 그에게 노년은 자신의 젊은 날을 고치고 벌충하는 시기였다.

전통을 존중하는 젊은 예술가

에드가 드가^{Edgar Degas(1834~1917)}는 인상주의 회화를 대표하는 화가 중 한 사람이다. 하지만 정작 다른 인상주의 화가들과는 성향이 꽤 달랐다. 인상주의 화가라면 야외에서 풍경화를 그리는 모습을 떠올리지만, 드가는 풍경을 거의 그리지 않았고 주로 인물과 도시를 그렸다.

드가는 젊은 시절 20대 초반부터 중반까지 이탈리아를 여행하며 르네상스 미술을 연구했다. 당시 프랑스 미술계는 여전히 이탈리아를 미술의 본산으로 여겼기 때문에 드가 또한 옛 미술의 전통 속에서 자신의 방향을 찾으려 했던 것이다. 파리로 돌아와서는 당시의 관례에 따라 역사와 전설을 내용으로 삼은 그림들을 관립 전람회에 출품했다. 하지만 이들 작품은 호평을 받지 못했다. 지금 보면 드가의 그림은 신화와 역사, 전설을 주제로 삼은 당시의 일반적인 그림들과 도저히 화해할 수 없는 성격을 보여준다. 드가의 그림에는 그런 주제를 다룰 때 일반적으로 요구되는 과장이나 격정, 극적인 느낌 따위가 거의 없다. 차분하다 못해 냉담하고 무감각해 보일 지경이다. 이런 특성이 그가 뒤에 도시 속의 인물을 그

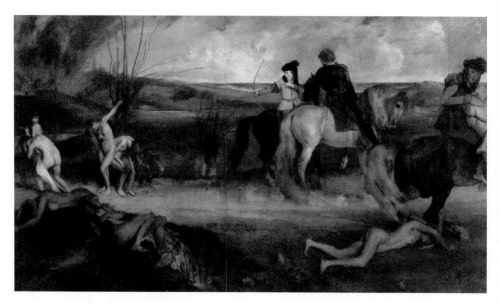

<오를레앙의 비극>(드가, 1865)

릴 때는 장점이 되었지만, 초기에 그린 역사화와는 어울리지 않았다. 하
지만 초상화에서는 일찍부터 뛰어났다. 〈뾰루퉁한 얼굴〉은 불만을 표현
하는 여성과 이를 회피하는 남성의 모습을 날카롭게 포착한 작품이다.
인간과 인간 사이 혹은 어떤 인물의 주변을 감도는 불편한 기류를 보여
주는 데 드가는 천부적인 재능을 지녔다.

　드가는 당시 고전주의 미술을 대표하는 앵그르를 존경했다. 앵그르
는 젊은 예술가로서의 드가가 스스로를 지탱할 규준과 질서를 가리키는
이름이었다. 자신에게 존경을 표하는 이 젊은 화가 지망생에게 앵그르는

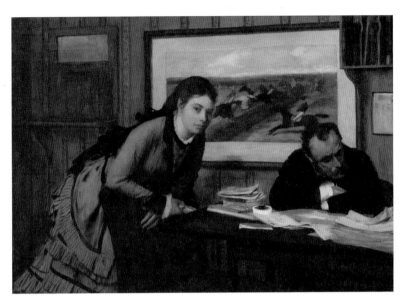

<뿌루퉁한 얼굴>(드가, 1869)

이렇게 말했다.

"선을 긋게, 늘 선을 긋게."

실제로 드가는 인상주의 화가들이 인물과 사물의 윤곽선을 부정했던 것과 대조적으로, 죽을 때까지 그림에서 윤곽선을 포기하지 않았다. 그런데 한편으로 드가는 앵그르의 반대편에 서 있던 들라크루아에게도 매력을 느꼈다. 그의 분방한 필치와 강렬한 색채에 끌렸다. 그러니까 드가에게는 상반된 성향이 함께 잠재되어 있었던 것이다. 한편으로 면밀하고 체계적인 작업을 통해 세상에 접근하려 했고, 다른 한편으로는 즉흥성과

우연성에 끌렸다. 어찌 보면 그는 평생 이 두 가지 성향 사이를 오갔다. 굳이 끼워 맞추자면 초기에는 앵그르적이었다가 중년을 지나면서 점차 들라크루아적이 되었다고 할 수 있다.

수수께끼 같은 아름다움

초년에 드가는 자신에게 맞는 옷을 찾지 못하고 역사화에 매달리면서 성실하고 진지하지만, 썩 보람은 없는 작업을 몇 년간 계속했다. 그러다가 마네를 만나서 친구가 되었고 마네의 영향을 받아 당대의 일상적인 주제를 그리게 되었다. 드가는 1860년대 후반부터 경마를 그렸고 1870년대부터 발레리나들을 그리기 시작했다. 속도와 움직임은 드가가 평생에 걸쳐 추구한 관심사였다.

발레를 그릴 때 드가는 발레리나가 우아하게 춤추는 장면은 거의 그리지 않고 발레리나가 연습하는 장면, 몸을 푸는 장면, 지쳐 쉬는 장면, 의상과 신발을 고치는 장면 따위를 그렸다. 무대의 모습을 그릴 때도 아름답게 완성된 공연 장면이 아니라 엉뚱한 각도에서 내려다보거나 올려다본 모습, 발레리나와 극장 관계자들이 뒤섞여 리허설 하는 장면 등 정돈되지 않은 장면, 의외의 순간을 포착하는 데 골몰했고, 수수께끼 같은 냉소를 담은 아름다움을 보여주었다. 뜻밖의 시점, 시선을 찾아 갖가지 시도를 한 끝에 절묘한 작품들을 적잖이 내놓았다. 예비 스케치와 습작들은 드가의 이런 걸작들이 수많은 반복과 용의주도한 작업방식에서 나온 것임을 보여준다.

드가는 경주마를 많이 그렸다. 19세기 중반부터 경마는 영국과 프랑스에서 널리 유행했다. 휴일에는 가족끼리 경마를 보러 몰려갔다. 드가가 경마를 그린 그림들을 보면 경마가 진행되는 모습은 거의 없고, 대부분 경주가 시작되기를 기다리며 서성이는 모습이다. 그는 되도록 말이 속도를 내지 않는 모습으로 그렸다. 말이 일단 내닫기 시작하면 말의 네 다리가 어떤 모양으로 움직이는지 보이지 않았기 때문이다.

이 무렵에 사진이 등장하여 마침내 말의 움직임을 잡아냈다. 사진가 머이브리지Eadweard James Muybridge(1830~1904)가 달리는 경주마를 연속 촬영한 것이다. 이들 사진 속에서 말이 다리를 놀려 달리는 모습은 그때까지 화가들이 묘사한 것과 전혀 달랐다. 오늘날은 카메라의 눈도 인간 눈의 일부처럼 여기게 되면서 앞서 오랫동안, 기나긴 인간의 역사에서 불과 150년 전까지는 카메라 눈의 도움을 받지 못했다는 점을 쉬이 잊는다. 사진은 새로운 시각을 열어주었지만, 동시에 화가들의 참패를 의미했다. 화가들은 그동안 말의 다리가 어떻게 움직이는지 두 눈으로 빤히 보면서도 보지 못했다. 화가들의 눈도 다른 이들의 눈과 별달리 나을 게 없었다. 그저 인간의 눈이었다. 화가들은 당혹스러웠다.

화가로서의 드가, 진실을 추구했던 드가가 겪었던 상황은 화가 본인에게는 곤혹스럽겠지만 곁에서 지켜보는 입장에서는 흥미롭다. 애초에 가졌거나 내세웠던 신념이나 주장을 끝까지 견지할 수 있는 사람은 드물다. 시간이 지나면서 애초에 표방했던 것과 다른 태도를 취해야 할 경우가 생긴다. 머이브리지가 경주마를 촬영한 뒤로 드가는 태도를 바꿨다.

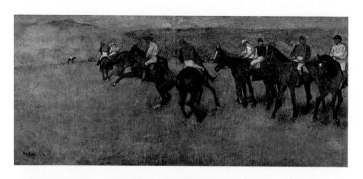

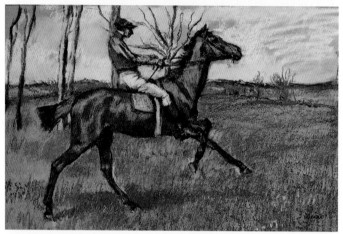

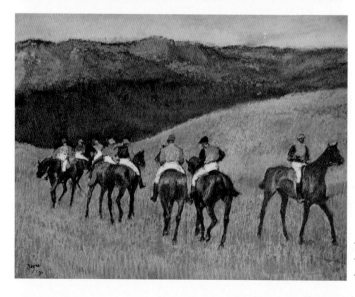

<기수들>(드가, 1878~80)
<기수>(드가, 1887)
<기수들>(드가, 1894)

드가는 머이브리지의 사진을 참조해서 말을 그렸다.

젊었을 적 드가는 수목과 하늘을 그리는 걸 좋아하지 않았다. 동료 인상주의 화가들이 야외에서 풍경을 그리는 걸 비아냥댔다. 헌병대를 동원해서 그런 화가들을 성가시게 했으면 좋겠다고 악담을 했다. 그랬던 드가가 정작 노년이 되자 점점 풍경에 관심을 보였다. 그런데 드가가 그린 풍경은 모네나 르누아르, 시슬리가 그린 따뜻하고 아름다운 풍경과 크게 다르다. 차갑고, 으스스하고, 우울하다. 비관적이고 멜랑콜릭한 드가의 기질이 뚜렷하게 드러난다. 경주마를 그린 그림에서도 점점 풍경의 비중이 커졌다. 이런 과정은 십 수년에 걸쳐 천천히 진전되었기 때문에 얼른 알아차리기 어렵지만 문득 이게 말을 그린 그림인가, 풍경을 그린 그림인가 싶어진다.

대체 왜 경주마를 그렸는지 모르겠다 싶을 정도로 경주마들은 의미 없이 서성인다. 말들은 느릿느릿 움직이고 멈칫거리며 망설인다. 초기의 경주마들은 출발을 기다린다는 느낌이라도 있었지, 뒤로 갈수록 경주마들은 어디인지 모를 곳으로, 무얼 위한 건지도 모를 모습으로 걸어간다. 풍경 속에서 길을 잃은 것도 같고, 아무런 목적 없이 태평하게 돌아다니는 것도 같다. 이들에게는 방향이 없다.

경계없는 예술가

드가는 대충 40대 중반부터 비관적인 목소리를 내기 시작했다. 드가의 작품은 비싼 값에 팔렸고 주변의 예술가들은 그를 존경했지만 정작

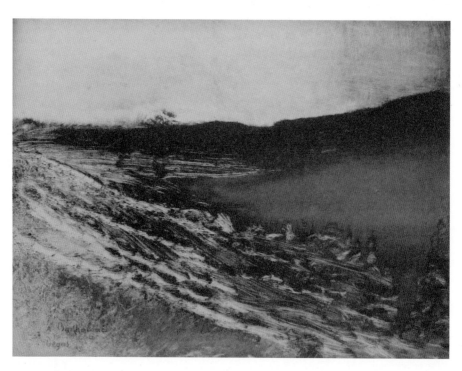

<부르고뉴 풍경>(드가, 1890, 모노타이프)

드가 자신은 회한에 잠기곤 했다. 몸이 여기저기 불편해지면서 더욱 우울해졌다. 결혼을 했더라면 어땠을까? 왜 결혼하지 않고 사느냐는 물음에 드가는 이렇게 대답했다.

"사랑은 사랑으로, 그림은 그림으로 남는 것이고, 인간이란 오직 한 가지만 사랑할 수 있을 뿐이라오."

'여우와 신포도' 이야기처럼 스스로를 합리화하는 말 같다. 분명히 젊었을 적 드가는 결혼과 동반자에 대한 낭만적인 소망을 갖고 있었다. 어느 시점에 어긋나면서 중년으로 접어들었고 포기하게 된 것이다. 사실 평생 독신으로 산 사람은 결혼생활을 상상할 수 없다.

하지만 드가의 노년을 우울함과 불안으로만 규정지을 수는 없다. 나이든 드가는 왕성한 실험정신을 보여준다. 오히려 젊었을 때보다 더 적극적이었다. 드가는 새로운 매체에 관심이 많았다. 인상주의 예술가들 중에서도 판화에 가장 관심이 많았고, 직접 사진을 찍는 것도 좋아했다. 드가에게는 보수적인 성향과 혁신적인 성향이 기묘하게 공존했다. 실험정신이라고 하면 뭔가 파격적이고 대단한 어떤 것을 가리키는 말 같다. 하지만 예술가가 행하는 색다른 시도에 적절한 무게를 부여할 필요가 있다. 실험정신이 왕성했다는 건, 바꿔 말해 발상이 권위에 얽매이지 않았다는 것이다. 드가는 예술의 세계를 이루는 것처럼 보이는 온갖 '경계'에 별로 구애받지 않았다. 그에게는 반드시 지켜야만 하는 절대적인 기준이란 게 없었다. 얼마든지 관례적인 동시에 혁신적일 수 있었다.

여러 가지 매체를 실험했던 드가는 한편으로 모노타이프를 적잖이 만

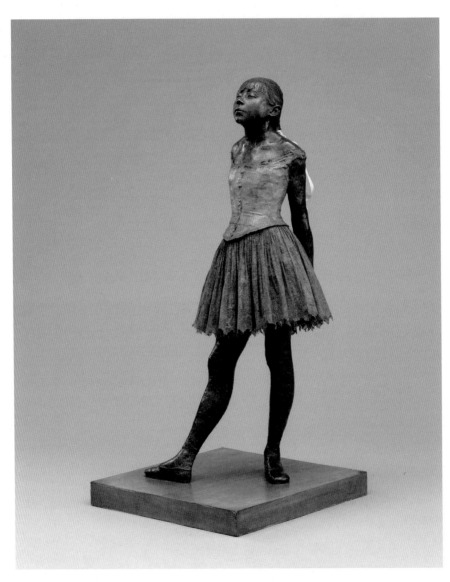

<발레복을 입은 발레리나>(드가, 1878~81, 조소)

들었다. 모노타이프는 석판이나 여타 표면에 붓으로 물감을 칠해서 그림을 그리고는 그걸 종이에 찍어내는 기법이다. 흔히 판화기법으로 분류되지만 판화치고는 성격이 모호하다. 종이에 찍어내는 과정에서 원작이 되는 그림도 찍혀 나오면서 사라지니까 더 이상 찍어낼 수 없다. 판화는 일반적으로 여러 점을 만들 수 있는데, 모노타이프는 딱 한 점만 만들 수 있는 기묘한 판화다.

모노타이프의 특징적인 장점이라면 화가의 붓질을 고스란히 보여줄 수 있다는 점이다. 드가는 이 점에 매혹되었다. 풍경화를 그려서는 모노타이프로 찍어내곤 했다. 이렇게 찍어내면 풍경은 디테일이 뭉개지고 붓질 자체가 부각되면서 기이하게 환상적인 분위기를 풍긴다. 드가의 모노타이프는 사실적인 풍경화와 유희적인 추상 사이에서 아슬아슬하게 낯선 영역을 더듬는다.

드가의 말년을 이야기할 때 또 빼놓을 수 없는 것이 조각이다. 엄밀히 말하자면 조소彫塑다. 드가는 중년 이후 점토로 적잖이 조소 작업을 했다. 조각가가 간단한 그림은 잘 그리는 경우가 있지만, 거꾸로 화가가 간단한 조각이라도 잘 하는 경우는 드물다. 그렇기에 드가의 시도는 더 과감해 보인다. 드가가 입체물로 만든 대상은 대부분 발레리나와 말, 목욕하는 여인이었다. 평생의 관심사였던 속도와 움직임을 조소라는 색다른 수단을 통해 다루었다.

1881년 인상주의 전시회 때 드가는 다른 작품들과 함께 조소 작품을 한 점 출품했다. 〈발레복을 입은 발레리나〉다. 모델은 열네 살 소녀다.

가족의 생계를 위해 연습을 하고 춤을 춰야 한다. 즐거움도 여유도 희망도 없다. 미지의 세계에 대한 불안과 열망 앞에서 루틴에 기대어 겨우 버티고 있는 소녀의 모습이다. 우아함도 관능도 없으면서도 조각이 얼마나 아름다울 수 있는지를 보여주는 이 작품은 오늘날 많은 이들에게 사랑받고 있지만 정작 출품했을 때는 평이 좋지 않았다. 드가는 실망했는지 이 작품을 화실 구석에 처박아두다시피 했고, 이 뒤로는 자신이 조소 작업을 한다는 걸 아무도 알지 못하게 했다. 그가 죽은 뒤에야 작업실에서 수많은 조소 작품들이 발견되어 '조각가 드가'의 면모가 드러났다.

혼히 드가가 눈이 나빠졌기 때문에 조각에 관심을 가진 것처럼 설명하는데, 어느 정도는 맞고 어느 정도는 어긋난다. 앞서 말한 것처럼 드가는 원래부터 다양한 매체를 적극적으로 실험했기 때문이다. 아무튼 드가가 나이들수록 '촉각적'이 되었다는 점은 분명하다. 노년의 드가는 죽은 지인의 얼굴을 만지려 들기도 했다. 노년에 드가가 그린 그림 또한, 인물과 사물을 뚜렷하게 드러내기보다는 예술가 자신이 색을 만지려는 것 같은 느낌을 준다. 이는 몇몇 나이든 예술가들에게서 발견되는 흥미로운 측면이다. 바깥세상이 선명하게 와닿지 않아서일까? 노인은 아기들이 그러는 것처럼 촉각에 집착한다.

단순한 평면과 색채의 유희

중년 이후로 드가의 그림에는 널찍한 색면이 점점 더 자주 등장했다. 물론 초년부터 그의 그림에서는 역광을 받아 실루엣에 가까운 인물, 단

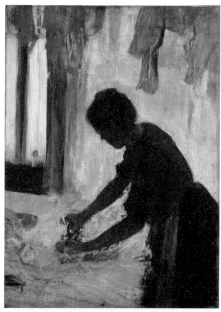

<다림질하는 여인>
(드가, 1873)

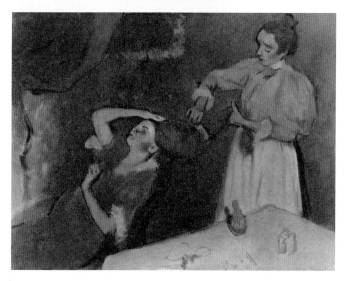

<빗질>(드가, 1895)

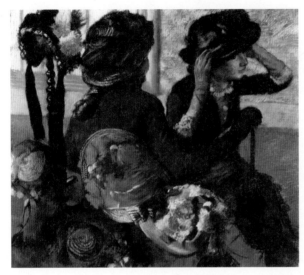

<모자점에서>
(드가, 1883)

순하고 넓은 색면이 간헐적으로 등장했다. 하지만 나이가 들수록 이런 양상이 점점 빈번해졌다. 특히 세탁하는 여성들을 그린 그림에서 두드러진다. 어둡고 답답한 실내에서 무거운 다리미를 다루는 여성들 저편으로 빛이 온통 채워지는 구성이다. 〈빗질〉은 그야말로 색면이 화면 전체를 차지하는 기이한 그림인데, 드가가 세상을 떠난 뒤에야 공개되었다. 입체적으로 세세하게 묘사한 구체적인 형상보다 평평한 색면이 강렬하다는 것을 그는 일찍부터 의식했다.

1880년대부터 드가는 모자점을 그렸다. 그는 여성들이 스스로를 연출하느라 넋이 빠진 모습을 냉정하게 관찰했다. 그러면서 스스로도 모

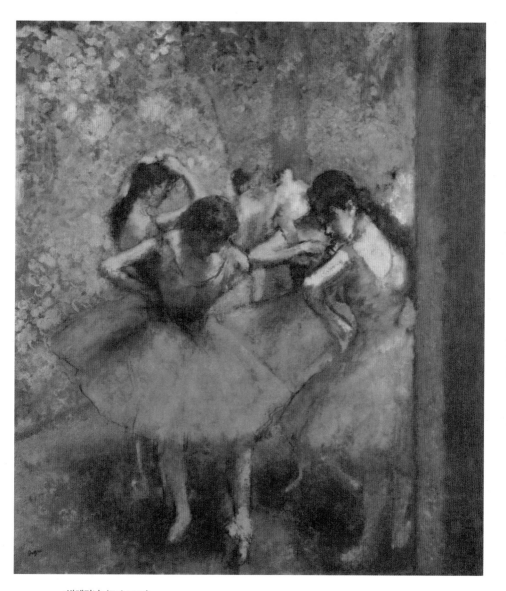

<발레리나>(드가, 1890)

자와 장식들이 만들어내는 화사한 색채의 유희에 매혹되었다. 그는 냉정하면서도 탐욕스러운 관찰자였다. 이 무렵부터 그는 주로 파스텔로 작업했다.

나이가 들면서 드가의 그림은 단순해졌다. 아니, 단순해졌다고만 말하기는 어렵다. 단순해지는 한편으로 화사해지고, 점점 흐트러졌다. 혼란스러워지고 지리멸렬해졌다. 무용수들을 그린 그림들은 움직임을 엄밀하게 포착하기보다는 의상과 무대배경이 만들어내는 현란한 색채를 드러내기 위한 구실이 되었다. 배경과 인물의 구분이 사라지고 색채는 마치 꽃망울처럼 터진다. 대담함과 단순함과 화사함이 서로 뒤섞인다.

그런데 이 단계에서 좀 지나면, 그러니까 1900년대로 들어서면서부터는 통제력을 거의 잃어버리고 체념한 것처럼 보인다. 의미 없는 터치가 화면을 메우며 질질 흐른다. 그럼에도 어떤 관성처럼 작업을 계속했다.

고쳐 그리고 거듭 그리고

말년의 작업은 그 예술가가 세상과 맺어온 관계를 어떤 의미에서 너무도 분명하게, 노골적으로 보여준다. 스스로가 지나온 길에 만족스러워하면 밝은 작품이, 불만스러워하면 어두운 작품이 나온다.

중년 이후로 화사해졌던 드가의 작품은 노년이 깊어지면서 어두워졌다. 1890년대 이후 그러니까 나이 60을 지날 무렵부터 드가는 어딘지 시야가 좁아진 느낌을 준다. 매 시기마다 새로운 주제에 도전했지만 이 무렵부터는 새로운 주제라고 할 만한 게 없었다. 러시아 무용수들의 모습

이 목록에 새로이 추가되긴 했는데, 이 경우에는 어느것이나 똑같은 구도라서 보는 사람의 입장에서는 질려버릴 지경이다.

노년의 드가는 앞서 그린 그림을 다시 그렸다. 이미 완성해서 다른 사람에게 팔거나 선물한 그림도 다시 그렸다. 주변 사람들은 드가의 그림을 숨겼다. 드가가 방문했다가 자신의 그림이 눈에 띄면 고쳐주겠다며 가져갔기 때문이다. 일단 드가에게 돌아가면 언제 돌아올지 기약이 없었다. 드가는 그림을 끝도 없이 고쳤다. 물론 불철주야 수정 작업을 했다는 게 아니다. 일단 그림을 가져와서 화실에 세워두고는 마음 내킬 때 몇 번씩 붓질을 했다. 이런 식으로 몇 주를, 심지어 몇 년을 보냈다. 이는 완벽성을 향한 예술가의 집요함일까? 어떤 의미에서는 예술가의 폭거다. 손을 놓아야 할 때 놓아주지 않고, 작품에 대해 엄연히 권리를 갖고 있는 쪽의 입장은 무시하는 것이다. 이렇게 덧그린 그림들은 사진을 미리 찍어놓거나 하지 않았기 때문에 애초에 어떤 모습이었는지 알 수 없다.

예술가는 자신이 앞서 만들어놓은 것의 불완전하고 미숙한 부분을 견디기 힘들다. 할 수만 있다면 끝없이 다시 만들 것이다. 시간이 없다 싶고 기력이 달린다. 이제 놓아줘야 하나? 아니, 그건 싫다. 그런데 시간도 없고 힘도 없다. 나이든 예술가는 갈팡질팡한다.

예술가들은 어떤 주제를 반복한다. 앞서도 본 것처럼 드가에게 경주마나 발레리나는 오래도록 되풀이한 주제고, 여기서도 어떤 세부 주제를 반복하는 경향이 보인다. 젊어서 그린 그림의 주제를 나이들어서 다시 그리는 데는 여러 가지 이유가 있다. 딱히 더 나은 주제가 없어서일 수도

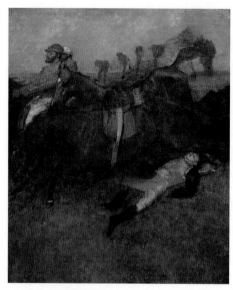

<낙마한 기수>(드가, 1866~97)

있고, 그 주제를 더 잘 해볼 수 있겠다는 생각이 들어서이기도 하다. 같은 주제를 반복하는 경우 젊은 시절과 노년의 입장 차이가 뚜렷하게 드러난다. 또 스스로의 과거에 대한 재해석이자 논평 같아서 흥미롭다.

드가의 '고쳐 그리기'와 '거듭 그리기'가 함께 드러난 작품이 <낙마한 기수>다. 장애물 경기를 하는 중에 말에서 떨어진 기수를 그린 것이다. 말은 앞뒤로 발을 쫙쫙 뻗고 있다. 사진이 말을 포착하기 전에 화가들이 흔히 그리던 모습이다. 기수가 땅에 떨어진 위치나 자세도 썩 잘된 것 같지 않다. 기수가 저처럼 덜퍽 땅에 내동댕이쳐진 시점이라면 말은 이미 몇 걸음 더 앞으로 나아가 있을 것이다. 이 그림은 1866년에 그렸고, 앞

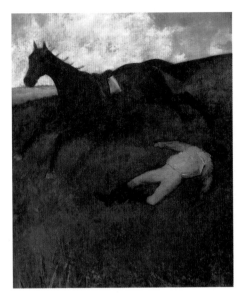

<낙마한 기수>(드가, 1897)

서 본 대로 드가는 1870년대 들어서 머이브리지의 사진을 보고 말에 관
한 한 자신이 정확하지 못했다는 걸 알았다.

드가는 이 그림을 1880년과 1881년 사이에 고쳐 그렸다. 그러고는 방
치했다가 1897년 무렵에 다시 손보았다. 30년에 걸쳐 그린 셈이다. 드가
는 나름대로 정확성을 꾀하기 위해 거듭 다시 그렸던 것인데, 정작 이 그
림을 어떻게 끝내야 할지 결정하지 못했다. 결국 드가는 1897년 무렵에
캔버스를 새로 준비해서 같은 주제를 한 번 더 그렸다. 그런데 이 그림에
서 드가는 이제 정확함이나 명료함 따위는 아무래도 좋다는 듯한 태도를
취했다. 이 황량한 공간 속에서 말은 기수를 내버려둔 채 어딘지도 모를

<뿌루퉁한 얼굴>(드가, 1895)

곳을 향해 내달린다.

드가는 젊은 시절의 걸작인 〈뿌루퉁한 얼굴〉 역시 말년에 다시 그렸다. 그런데 세부묘사가 없어서 뭉개진 것 같은 느낌을 준다. 아무리 봐도 다시 그린 이유를 짐작하기 어렵다. 왼편의 여성은 앞서 그린 그림과 달리 실내에 있으면서 어울리지 않게 커다란 모자를 쓰고 있다. 이는 드가가 여러 번 다루었던 '모자점'이라는 주제가 섞여 들어온 것이다.

이런 식으로 자신의 주제 목록을 뒤섞어놓은 '괴작'이 몇 점 있다. 1902년에 그린 〈세탁부와 말〉도 이런 그림이다. 세탁부들이 말을 돌보는 장면은 전혀 있음직하지 않다. 세탁부를 그린 그림과 경주마를 그린 그

<세탁부와 말>(드가, 1902)

림을 그저 한 화면에 모았을 뿐이다. 노년의 예술가는 스스로 혼란스러워하면서 잘 보이지 않는 뭔가를 찾으려 애쓰는 것 같다. 세상에 스스로를 납득시키길 포기하고, 스스로 가꾸었던 세계로 되돌아가 거닐기로 마음먹은 걸까.

배회하는 노인

원래 드가는 성격이 까다롭고 독설가로도 유명했지만 정작 노년에는 자신의 하녀 조에게 눌려 살았다. 어쩌다 드가의 집에서 저녁식사를 함께 했던 사람들은 조에가 만든 음식이 너무도 형편없어서 놀랐고, 이

런 음식을 드가가 매일같이 별 불평 없이 먹는다는 사실에 더욱 놀랐다. 드가가 다른 사람들에게 독설을 해댔던 것도 여리고 예민한 성격에 대한 방어기제였다. 그저 주변 사람들이 드가에게 되받아쳐주기에는 너무도 점잖았던 것이다. 드가는 조에처럼 센 사람 앞에서는 주눅이 들었다.

누구나 그렇듯 드가도 중년이 지나면서 몸의 여기저기가 불편해졌다. 소변을 자주 봐야 했기에 (요즘의 버스처럼 운행되던) 승합마차를 타고 다니지 못했다. 눈도 잘 안 보였고, 귀도 점점 들리지 않게 되었다. 드가는 경제적으로 여유가 생기면서 미술품을 열심히 수집했다. 그런데 어느 시점부터 드가는 수집 자체를 위해 수집했다. 들라크루아 같은 유명 화가들의 그림을 구입하기 위해 현금이 필요했고, 그러면 당장 돈을 만들어달라고 단골 화상畵商을 괴롭혔다. 심지어 돈을 마련하려고 자기가 살던 아파트를 옮기기까지 했다. 그런데 눈이 점점 나빠지면서 그렇게 모은 그림을 스스로는 볼 수 없었다! 나중에 사람들은 미술품 경매장에서 드가가 작품을 확인하지도 않고 가격을 올려 부르는 모습을 보곤 했다.

70대 후반에 드가는 그때까지 살던 아파트가 철거 대상이 되면서 이사를 해야 했다. 이 정도 나이에 거처를 옮긴다는 건 커다란 스트레스다. 젊다면 마음을 다잡고 다시 작업할 수 있었겠지만, 드가는 이 대목에서 뭔가 끈이 끊어져버렸다. 이 뒤로 드가는 더 이상 작업하지 않았다. 이 무렵부터 홀로 파리 여기저기를 비척거리며 돌아다니는 드가의 모습을 많은 이들이 목격했다. 드가에게는 목적도 없고 방향도 없었다.

나이든 예술가는 안목이 높아진다. 그걸로 자신의 과거를 들쑤시기도

말년의 드가(1910년대, 구글 이미지)

한다. 앞서 만든 작품을 끝없이 수정하려 했던 드가처럼. 그러므로 안목
이 높아진다는 건 노년의 예술가에게 큰 고통이기도 하다. 노쇠에 따른
고통과 죽음에 대한 두려움을 안고서도 드가의 호기심과 실험정신은 왕
성했다. 마침내 어둠이 덮쳐오기 전까지는….

5장

기억에 의지한 분투

모네

● 인상주의 미술을 대표하는 모네는 중년 이후로 '연작'을 내세
웠다. 같은 주제로 끝없이 작업할 수 있는 연작은 나이든 예술가
가 창작을 이어가기에 좋은 방식이었다.

● 말년에 모네는 백내장으로 고통 받으면서도 시시각각 변하는
빛과 색채를 포착하기 위해 분투하여 <수련> 연작을 내놓았다.

한물간 인상주의의 부활

　1874년 첫 전시회를 열었던 인상주의 그룹은 1880년대로 들어서면서 와해되기 시작했다. 미술의 역사를 뒤바꿔놓았던 집단활동이 그리 길지는 않았던 것이다. 아니, 뒤에 홍수처럼 쏟아졌던 여러 유파들이 잠깐 사이에 명멸했던 것에 비하면 인상주의 그룹이 함께 모여 전시를 한 10년 남짓한 기간조차 꽤 길다고 할 수 있다. 멀리서 돌아보는 입장에서 19세기는 완만하게 흘러갔지만, 정작 19세기를 살던 사람들은 세상이 움직이는 빠른 속도에 아찔함을 느꼈다.

　1886년의 마지막 인상주의 전시는 어떤 의미에서는 더 이상 인상주의라는 유파가 존속할 수 없음을 보여주었다. 이 전시에 젊은 예술가 쇠라는 화면을 전부 점으로 찍은 〈그랑드 자트 섬의 일요일 오후〉를 출품했다. 쇠라는 인상주의가 이론적 체계 없이 직관적이기만 하다며 시각의 작용을 도해한 것 같은 그림을 내세웠다. 이밖에 고갱 같은 예술가도 이 전시에 참여했지만, 그 또한 내심 인상주의를 한물간 흐름으로 여기고 있었다. 인상주의 그룹의 기성 멤버들은 그룹의 방향과 전망을 놓고 이

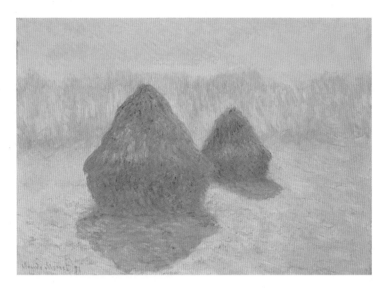

<건초더미: 눈과 햇빛의 효과>(모네, 1891)

해가 갈려 대립했다.

인상주의 전시에 참여하지는 않았지만 인상주의 예술가들이 자신들의 선구자로 여겼던 마네는 오래 살지 못하고 앞서 1883년에 세상을 떠났다. 인상주의 그룹에서 선배 노릇을 했던 드가는 갑자기 집안을 덮친 경제적인 압박에 정신이 없었다. 인상주의 그룹과 함께 하면서 형편이 좀 풀렸던 르누아르는 이제 인상주의라는 틀을 벗어나고 싶어 했다.

한편 전시장 밖에서는 앞서 새로운 예술을 열정적으로 옹호하던 에밀 졸라가 《작품》이라는 소설을 써서 인상주의에 사형선고를 내렸다. 이 소설에 등장하는 여러 예술가들은 저마다 당시 사실주의와 인상주의 화가

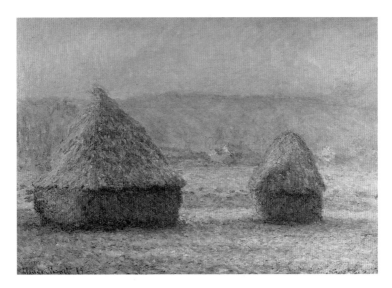
<건초더미: 서리와 햇빛>(모네, 1891)

들을 암시했고, 주인공 화가는 세잔과 마네, 모네를 섞어놓은 인물이었다. 소설 속의 예술가들은 경직된 기성 미술계에 대항하여 새롭고 진실한 예술을 추구하지만, 결국 좌절을 겪는다. 대중의 취향은 저속하고, 제도적인 장치들은 기득권을 가진 이들에게만 유리하게 작동한다. 새로운 예술가들조차 이상과 현실 사이에서, 과거와 미래 사이에서 혼란을 겪는다.

졸라가 보기에 모네는 한물간 예술가였다. 하지만 정작 모네는 이제부터 시작이었다. 1886년의 클로드 모네Claude Monet(1840~1926)는 형편이 어중간했다. 나이 마흔여섯이었다. 인상주의 미술에 대한 여러 의문과 도전에 대답해야 할 책임이 가장 큰 사람은 모네였다. 모네의 대답은 연작

series이었다. 같은 대상을 여러 점으로 그리는 것이다. 연작이라는 수법을 본격적으로 활용하기 시작한 것이 〈건초더미〉 연작이다. 당시 모네가 살던 클로 모랭 근처 들판에 추수가 끝난 뒤 쌓아 올려둔 건초더미를 모네는 반복해서 그렸다.

풍경화 중에도 나무나 다리, 옛 건물 같은 주제는 저마다 사연을 지니고 있거나 특별한 감정을 불러일으키지만, 건초더미는 그 자체로는 아무런 의미가 없어 보이는 대상이다. 아름답지도 않고 화려하지도 않다. 하지만 1891년 뒤랑 뤼엘 화랑에서 전시한 15점의 〈건초더미〉 작품들은 훌륭했다. 모네가 추구한 효과를 확인하려면 시리즈를 함께 감상해야 했다. 하나의 대상이 얼마나 달라 보일 수 있는지를 보여주려는 것이 모네의 의도였기 때문이다. 뒤랑 뤼엘 화랑에서 관객들은 시간과 날씨에 따라 다채롭게 명멸하는 빛과 색채에 매혹되었다. 대중의 평가도 호의적이었고 비평가들도 찬사를 보냈다. 인상주의 회화가 본격적으로 소개된 지십 수년이 지났지만, 그동안 인상주의는 내내 소수 취향이었다. 모네의 〈건초더미〉가 거둔 성공은 상황이 호전되었다는 신호였다. 모네의 명성은 이 전시회를 계기로 확고해졌다.

순간을 흐름으로

〈건초더미〉에 뒤이어 모네는 1892년 2~3월과 다음해 2~3월에 루앙 대성당을 주제로 연작을 그렸다. 이 무렵 모네는 집안의 상속문제를 정리하러 루앙에 들렀다가 성당을 바라보기 시작했다. 성당 바로 앞에 방

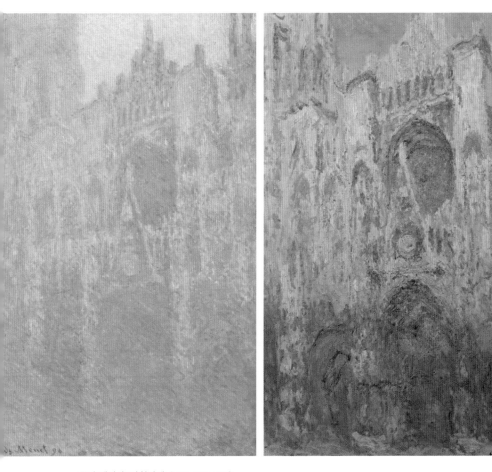

<루앙 대성당: 아침안개>(모네, 1894, 왼쪽)
<루앙 대성당: 해질녘>(모네, 1892~94, 오른쪽)

을 빌려 성당의 서쪽 파사드를 비슷한 각도에서 포착하여 시간대별로 바뀌는 성당의 모습을 그렸다. 안개에 젖은 아침의 빛, 늦은 오후의 누런 빛, 해질 무렵의 타는 듯한 붉은 빛, 흐린 날의 푸르스름한 빛 등 성당 건물이 여러 시간대에 여러 가지 날씨를 담아 변하는 모습을 집요하게 관찰해 그렸다. 옛 고딕 성당을 주제로 삼은 이유를 모네는 따로 설명하지 않았지만 이 연작을 보면 그의 의도를 짐작할 수 있다. 지은 지 수백 년이 된 석조건물이다. 언제까지나 같은 모습으로 서 있으리라 여겨지는 이 건물이야말로 끊임없이 변하는 빛과 대기를 역설적으로 보여준다.

성당은 모네의 그림 속에서 시간과 날씨에 따라 수많은 모습으로 나뉜다. 이들 중 어떤 것을 성당의 진짜 모습이라고 할 수 있을까? 각각의 개별적인 작품은 저마다 오로지 하나의 시간대만을 나타낸다. 그러나 모아두면 관객은 여러 시간대를 한꺼번에 보게 된다. 시간의 흐름에 따라 바뀌는 모습을 보면서 자연의 변화라는 걸 실감한다. 연작은 '순간'을 '흐름'으로 바꾸어놓는다.

모네는 성당을 바라보면서 그린 이 그림들을 나중에 화실에서 세부적으로 손질했다. 이때 그는 열 개가 넘는 캔버스를 줄줄이 세워놓고 작업했다고 한다. 이들 작품의 연대는 1894년으로 적었다. 캔버스의 크기는 세로 100센티미터, 가로 70센티미터로 똑같았다. 성당을 모두 50여 점 그렸는데, 1894년에 뒤랑 뤼엘 화랑에서 20점을 전시했다. 모네의 친구인 정치가 조르주 클레망소는 국가가 나서서 이 연작을 한꺼번에 구입해야 한다고 주장했지만 받아들여지지 않았고, 이들 작품은 세계 여러 나

라로 흩어졌다. 오늘날 어느 소장처도 이 연작을 다섯 점 이상 갖고 있지 않다. 물론 연작을 모아서 전시한 적은 몇 번 있지만 스무 점 이상 모인 적은 없다. 이때 뒤랑 뤼엘 화랑에서 이 연작을 본 사람들 말고는 모네가 의도한 대로 연작이 뿜어내는 효과를 온전히 경험한 사람은 없는 것이다.

끊임없이 보여줄 수 있다는 안도감

모네는 앞서 1860년대부터 비슷한 구도의 그림을 서너 점씩 그리는 방식을 보여주었다. 대표적인 예가 〈생 라자르 역〉 시리즈다. 모네는 19세기 중반에 처음으로 등장한 증기기관차에 끌렸다. 거대한 강철덩어리가 색색의 연기를 뿜어내는 기이한 모습을 한 점만 그릴 수는 없다는 듯 연달아 그렸다. 하지만 이때까지는 연작을 크게 의식하지 않았다. 주제를 반복하면서 조금씩 색채와 구도를 바꾸는 정도였다.

나이가 40대로 접어든 1880년대부터 모네는 연작이라는 방식을 적극적으로 구사했다. 같은 공간을 맑은 날이나 구름 낀 날, 한낮과 해질 무렵 등 다양한 시간대와 날씨에 따라 그렸다. 건초더미를 연작으로 그렸고, 강변에 줄지어 있는 포플러를 여러 차례 다시 그렸다.

왜 모네는 연작을 그렸을까? 예술가에게 연작은 이런 것이다.

첫째 어떤 주제를 그릴 때 한 번 그린 걸로는 충분치 않다. 한 번만 그리기에는 주제가 아깝다. 바꿔 말하면 주제 자체가 하나의 작품에 담기에는 넘쳐서 어쩔 수 없이 선택한 형식이 연작이다.

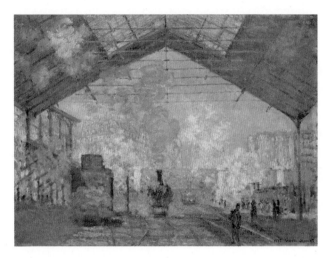

<생 라자르 역>(모네, 1877)

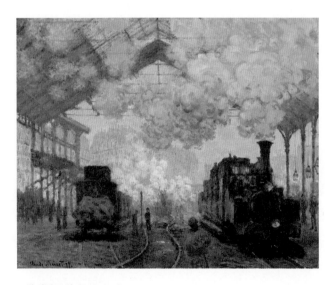

<생 라자르 역>(모네, 1877)

둘째 연작을 그리기 시작하면 화가는 새로운 주제를 떠올려야 한다는 부담 없이 언제까지고 그림을 그릴 수 있다. 이 경우는 연작을 위한 연작, 창작을 계속하기 위한 창작이다.

첫 번째 이유에서 나온 연작인지, 두 번째 이유에서 나온 연작인지는 이렇게 구분할 수 있다. 일단 모네의 초기 연작은 대체로 첫 번째 이유에서 나왔다. 넘쳐서 만든 연작은 각 작품의 밀도가 높다. 상이한 요소가 한 작품에 잡다하게 들어차 있다. 모네의 〈생 라자르 역〉 시리즈가 이에 해당한다. 반면 두 번째 이유에서 나온 연작은 각 작품의 구성이 단순하다. 연작을 염두에 두고, 하나의 작품에 주제의 힘을 다 쏟지 않으려는 태도가 느껴진다. 다음에도 이 주제를 끌고와야 하니까. 따라서 두 번째 이유에서 나온 연작은 단출 소략하고 구성이 단순하다. 〈건초더미〉와 〈포플러〉 시리즈는 이 두 번째 이유를 잘 보여준다.

모네는 이런 식으로 주제와의 접촉을 연장했다. 모네 스스로도 애초에는 매일 그림을 그릴 수 있을 거라는 생각에서 같은 주제를 반복했다고 했다. 거창한 수사를 빼고 말하자면, 매일 일할 수 있고 앞으로도 일할 수 있다는 건 일을 하는 사람에게 다른 무엇보다 중요하다. 물론 예술가도 일하는 사람이다. 연작이라고 설정해놓으면 새로운 주제를 찾지 못해 그림을 못 그리는 사태를 피할 수 있다. 물론 모네는 평생 주제를 못 찾아 그림을 중단한 적은 없다. 하지만 그에게도 언젠가 끝나는 날, 고갈되는 날, 더 이상 뭔가를 할 수 없는 국면이 찾아올 수도 있다. 연작을 만들면 이런 불안과 걱정에서 벗어나 몰입할 수 있다.

연작은 결국 예술가의 일이 끝이 없음을 선포하는, 교묘하면서도 결정적인 한 가지 방식이다. 예술가는 행복하다. 왜냐하면 해야 할 일이 절대로 끊어지지 않을 테니까. 존재의 이유를 잃지 않을 테니까.

내용이 소략하고 구성이 단순하대서 연작의 질이 떨어진다고 할 수 없다. 하나의 작품에서 당면과제를 모두 해결하려는 강박이 약해지고 에너지의 집중도, 감정의 밀도가 떨어진다고는 할 수 있다. 하지만 작품 하나에서 모든 걸 보여주는 대신에 작품을 계속 늘려가면서 끝없이 뭔가를 보여줄 수 있다.

자연과 예술가 사이

화가가 풍경을 직접 보면서 그리는 게 당연하다고들 여긴다. 하지만 19세기 들어서 유화물감을 금속튜브에 담아 판매하기 전까지는, 그러니까 그때그때 안료를 빻아 기름에 개어서 칠해야 했던 시절에는 화가들이 야외에서 풍경을 그리기가 어려웠다. 대개는 야외에서 스케치를 하거나 수채물감으로 간단히 칠해서는 작업실에서 유화물감으로 완성시켰다. 스케치에 의지하면서 기억을 되살려 그린 것이다. 그런데 과연 스케치나 간단한 채색으로 풍경을 되살릴 수 있을까? 기억 속에서 풍경은 이미 심하게 왜곡되어 있지 않을까?

일단 튜브 물감이 판매되자 화가들은 휴대용 이젤을 들고 야외로 나가 풍경을 직접 보면서 그림을 완성할 수 있었다. 특히 인상주의 화가들은 야외에서 그림을 많이 그렸고, 오늘날 우리가 화가라면 마땅히 자연

을 직접 보고 그릴 거라고 생각하는 데는 인상주의 화가들이 큰 역할을 했다. 1880년 잡지 기자와 인터뷰할 때 기자가 화실을 보여달라고 하자 모네는 '자연이 바로 내 화실'이라고 했다. 모네는 자연과 직접 접촉하며 자연과 예술가 사이에는 아무런 매개가 없다는 걸 모토로 삼았다. 젊은 시절 센 강에 작은 배를 띄우고는 배 안에서 주변 풍경을 그리기도 했다.

하지만 다른 예술가들은 모네가 정직하지 못하다는 걸 잘 알았다. 일단 야외에 나가기는 했는데 시시각각으로 빛이 바뀐다. 인상주의 이전에도 몇몇 화가들은 여명과 한낮, 석양, 안개, 밤 등을 구분해서 그렸다. 모네는 여기서 더 나아가 대략 한 시간 단위로 나눠서 그렸다. 그렇다면 한 시간 안에 캔버스 하나를 다 끝낸다는 건가? 예를 들자면 이렇다. 모네는 날이 맑은 4월 10일 오후 1시부터 2시까지 1번 캔버스에 그림을 그린다. 오후 2시가 되면 1번 캔버스를 이젤에서 치우고 2번 캔버스를 올려놓고 그린다. 오후 3시가 되면 3번 캔버스에 그리기 시작한다. 이런 식으로 작업을 하고는, 다음 날인 4월 11일 오후 1시에 전날 그렸던 1번 캔버스를 다시 그린다. 만약 날이 흐리거나 비가 오면 1번이 아니라 또 다른 캔버스를 올려놓고 그린다. 각각의 캔버스를 붙들고 하루에 한 시간씩 작업하는데, 이걸 두어 달 계속하면 각각의 캔버스는 특정 시간대와 특정한 날씨를 보여주게 되는 것이다.

그런데 시간대는 더욱 짧은 단위로 나눌 수 있다. 빛은 한 시간 단위가 아니라 몇 분, 심지어 몇 초 사이에도 바뀐다. 아무리 작은 단위로 나누어도 더 작은 단위로 나눌 수 있다. 결국 모네가 시간을 쪼개려 하면

할수록 충분히 쪼갤 수 없다는 점이 두드러진다. 화가는 불가능한 목표를 좇았다. 화가는 '순간'을 포착하려 하지만 '지속'을 통해 작업할 수밖에 없다. 모네의 작업은 어떤 시간대, 어떤 날씨도 있는 그대로 보여줄 수 없다. 그렇다는 걸 스스로도 잘 알았다. 하지만 역설적으로 그렇기에 더 집중했다. 있는 그대로 보여줄 수는 없지만 여태껏 미처 보지 못했던 것을 보여주었다.

야외에서 작업하는 것 자체가 이처럼 모순을 안고 있다. 야외에서 버티면서 애써봤자 시시각각의 변화를 제대로 보지 못한다. 순간을 포착한다는 게 모순이고 기만이고 역설이라는 걸 화가 스스로도 잘 알게 된다. 캔버스를 세워놓고 붓질을 하는 행위만 놓고 봐도, 풍경을 바라보고 시선을 옮겨 캔버스를 바라보는 사이가 붕 떠버린다. 아주 짧은 간격이라고는 해도 이는 '보고 있는 것'이 아니라 '보았던 것'이다. 예술가는 캔버스에 오로지 기억만을 담을 수 있다.

그래서 인상주의 그룹에 속한 다른 화가들, 드가나 르누아르는 모네의 이런 방법론에 대해 회의적이었다. 특히 드가는 모네의 연작이 표피적이고 감각적인 놀음일 뿐이라고 여겼다.

의식적으로 작업하려면 화가는 자연에서 물러나와야 한다. 시작할 때는 야외에서 직접 보더라도 중반 이후로는 작업실에서 진행하고 완성해야 한다. 그런데 작업실에서 작업하다 보면 자연의 모습과 괴리가 생긴다. 돌고 도는 모순이다. 사실 육체가 문제였다. 야외에서 작업하는 게 힘들어졌다. 바깥에서 작업하던 인상주의 예술가들은 나이가 들면서 대

부분 실내로 들어갔다. 모네는 좀더 버텼지만, 결국 '자연이 내 화실'이라고 기고만장하게 말하던 게 무색하게 점점 더 많은 시간을 실내에서 작업하게 되었다. 인상주의 그룹에서 자연을 직접 그린다는 목표를 끝까지 고수했던 화가는 시슬리뿐이었다.

앞서 언급했던 모네의 연작들도, 물론 야외에서 집중적으로 작업했지만 마무리는 실내에서 했다. 실내에서 마무리할 때 화가는 대상을 보지 못한 채로 그리는 거다. 편법 같지만 사진의 도움을 받을 수도 있다. 하지만 당시의 사진은 아직 색을 담지 못했다. 그렇다고 오늘날 색채가 풍성한 사진이 진정으로 자연을 있는 그대로 보여주느냐면, 여기에 대해서도 긴 이야기가 필요할 것이다. 일단은 당시의 사진이 자연의 대략적인 색채조차 보여줄 수 없었다는 점까지만 이야기하자. 화가는 온전히 자신의 기억에 의지해서 판단하고 마무리해야 한다. 이는 진실도, 순간도, 즉각성도 아니다. 기억과 의지와 성찰이다.

기억에 의지한 분투

모네의 말년을 규정하는 작업은 〈수련〉 연작이다. 그는 1880년대에 지베르니에 저택을 마련하고 공들여 정원을 가꾸었다. 애초에 정원을 작품의 주제로 삼으려는 생각은 없었지만, 파리를 오가는 생활을 정리하고 점점 지베르니에 틀어박히게 되면서 정원에 눈길을 주게 되었고 정원을 부분적으로 그리기 시작했다.

모네가 자신의 주제를 선택하는 패턴을 보면 분명히 드러나는 게 있

다. 예술가에게는 의외로 '빅 픽처'라는 게 없다는 점이다. 예술가들의 작업이 바뀌어가는 과정과 계기를 살펴보면 어쩌다보니 흘러흘러 그렇게 되는 경우가 많다. 의식적으로 바꾸거나 용의주도하게 계획을 꾸미는 경우는 거의 없다. 극소수 예술가는 앞날을 재면서 포탄을 날린다. 피카소나 워홀처럼 시대의 변화에 민감하게 반응하면서 의식적으로 자신의 스타일을 바꾼 경우도 있다. 물론 앞날을 재면서 날린다고 적중하는 것도 아니다. 또 의식적이고 용의주도한 예술가가 더 훌륭한 예술가라고 할 수도 없다. 예술가는 선지자도 예언자도 아니다. 그리고 이 점이 예술가들의 소중한 점이다. 주변의 흐름에 휩쓸리면서 궁리하기도 하고 흥분했다가 맥을 놓기도 하는 온갖 측면을, 예술가들은 작품이라는 명확한 형식을 통해 보여준다.

1910년대 전후로 모네는 수련을 자신의 중심 주제로 삼았다. 앞서 1880년대 말에 수련을 두어 점 그리다가 말았는데, 한참 뒤 괜찮은 거 없나 하고 앞서 그린 작품을 뒤적이다가 수련을 발견하고는 다시 그리기 시작했다. 마치 예전에 썼던 메모나 노트를 우연히 다시 보고는 아이디어를 발전시킨 것처럼 말이다. 모네는 일찍부터 물에 비친 풍경을 좋아했다. 수면이 햇빛을 받아 일렁이는 모습, 실체가 아닌 허상이 만들어낸 리드미컬한 이미지에 매혹되었다. 수련은 그런 매혹을 되살릴 좋은 주제였다. 모네는 점점 더 크고 긴 화면에 수련을 그렸는데, 그럴수록 작품은 흥미로워졌다. 수련은 새로운 공간을 보여주었고 스스로 새로운 공간을 이루려 했다.

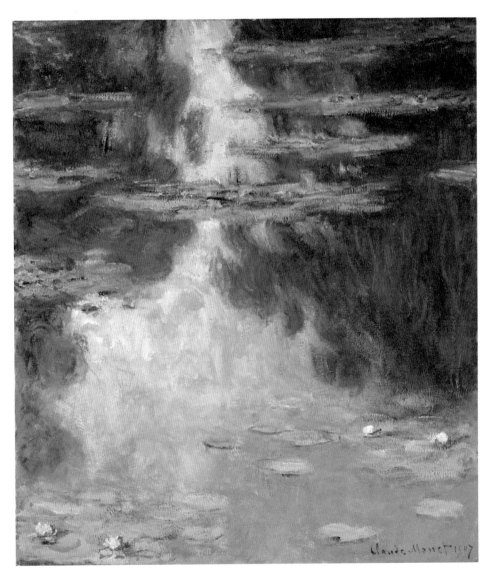

<수련>(모네, 1907)

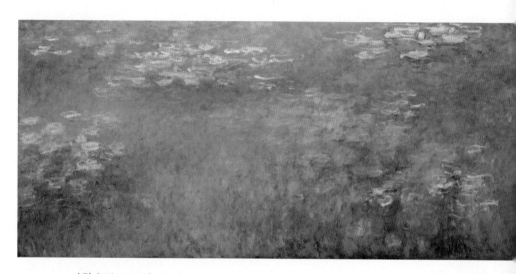

<수련>(모네, 1915~26)

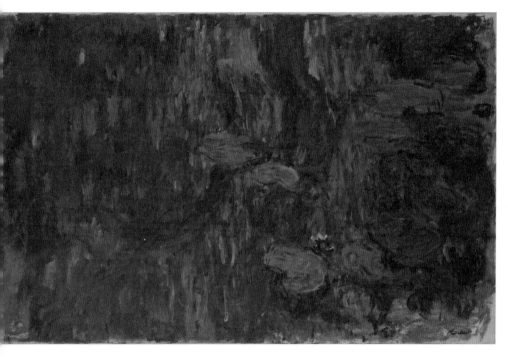

<수련>(모네, 1926)

20세기 초 유럽의 예술가들은 너나 할 것 없이 제1차 세계대전의 광풍에 휘말렸다. 젊은 예술가들은 참전했고, 마침 노년이 되었던 인상주의 화가들은 아들이나 손자가 전사하거나 부상당했다. 지베르니는 북부 프랑스였기 때문에 전선에서 멀지 않았다. 만약 프랑스군의 방어선이 무너진다면 금방 독일군의 손에 떨어질 것이었다. 모네는 전쟁에 불안을 느꼈고 프랑스가 겪은 피해를 슬퍼했다. 드가와 르누아르처럼 자신의 세계에 잠긴 다른 예술가들과 달리 모네는 자신의 작품이 국가와 사회라는 단위와 관련을 갖고 의미를 지니기를 바랐다. 굳이 따지자면 정치적으로 모네는 자유주의적이었고 충실한 공화주의자였다. 드가와 르누아르는 정치적으로 보수적이었다.

모네는 전쟁으로 상처 입은 조국을 위해 수련을 주제로 거대한 걸작을 만들리라 결심했다. 밝고 화사한 인상주의 화풍은 무겁고 침울한 당시 분위기에 맞지 않아 보였지만 모네의 친구 클레망소는 이를 '조국에 바치는 꽃다발'이라며 격려했다. 모네는 하나의 건물 전체, 공간 전체를 수련으로 채울 구상을 했고 이를 실현하기 위해 1920년부터 26년까지 마지막 힘을 쏟았다.

모네가 그린 수련은 비현실적이며 모호한 세계를 보여준다. 수평선이 없기에 하늘과 물의 구별이 없다. 화면 속에 하늘은 없다. 물론 하늘은 물에 비친다. 수련은 물에 떠 있는 게 아니라 하늘에 떠 있는 것 같다. 무엇에 기대어 그림을 봐야 하나? 자연은 구실일 뿐이다. 하지만 자연이라는 구실 없이는 길을 잃을 터다. 붙잡고 나아갈 것이 없으니까. 관객은

수련 정원이 아니라 모네가 만들어낸 신비로운 공간을 보게 된다.

모네는 관객들이 자신이 본 모습 그대로 수련을 보기를 원했다. 하지만 정작 예술가는 본 대로 그리지 못했다. 이제는 힘이 달렸기 때문에 풍경을 코앞에 두고 그릴 수 없었다. 자신이 본 수련을 때로는 찰나의 간격을 두고, 때로는 며칠, 몇 달의 간격을 두고 화면에 옮겨야 했다. 게다가 눈이 나빠졌다.

나이가 여든에 가까워지면서 모네는 노란색과 다갈색을 많이 썼다. 백내장 때문이었다. 주변에서는 수술을 권했지만 모네는 눈에 보이는 바깥세상의 모습이 걷잡을 수 없이 바뀔까 두려워 미뤘다. 하지만 결국 감당하기 어려울 지경이 되었고 1922년에 수술을 받았다. 수술 후에는 후유증 때문에 짙은 파란색을 잔뜩 칠했다. 모네는 낙담했다. 베토벤이 귀가 안 들린 채로 곡을 만들었듯 자신은 보이지 않는데 그림을 그린다고 자조하듯 말했다. 이런저런 안경과 렌즈를 통해 정상적인 시력에 다가가려 애썼지만 별 도움이 되지 못했다.

자신이 보는 색채와 다른 사람들이 보는 색채가 어긋나기에 나름대로 보정을 하려 한 모네는 보이는 색채가 아니라 기억하는 색채를 그리려 했다. 답을 구하기 어려운 싸움이 계속 됐다.

〈수련〉 연작을 만들면서 모네는 자신이 손을 댈수록 그림을 망치는 건 아닌지 두려워하면서 몇 차례나 계획을 철회하려 했다. 주변 사람들, 특히 클레망소가 그를 격려하고 질책하면서 끌어주었기에 겨우 작업을 이어갈 수 있었다. 1926년 12월, 모네는 폐질환이 악화되어 86세의 나이

로 세상을 떠났다. 죽는 순간까지 모네는 자신이 약속한 과업의 무게에 짓눌러서는 두려움과 망설임과 절망에 잠겨 있었다. 그는 자신이 무얼 그렸는지, 애초에 무얼 그리려 했는지 스스로도 알 수 없었고, 〈수련〉 연작에 대해 끝내 완성을 선언하지 못했다.

이 연작은 파리의 오랑주리 미술관에 전시되어 있다. 예술가가 작품에 담으려 한 자연과 관객 사이에는 균열이라고도 할 수 있고, 간극이라고도 할 수 있는 요령부득의 공간이 놓여 있다. 모네는 궁리를 거듭하며 그 공간을 광활하게 펼쳐 보였고, 오늘날 관객은 그가 만들어낸 세상에 스스럼없이 잠긴다.

질서와 분방함 사이에서
찾아낸 대답

르누아르

● 젊은 예술가 지망생들은 질서와 체계에 대해 교육을 받지만, 자신의 스타일을 찾아가면서는 앞서 교육받았던 질서와 체계를 부정한다. 그러다가 나이가 들면서 자신의 예술을 지탱하기 위해, 혹은 새로운 돌파구를 찾기 위해 앞서 부정했던 질서와 체계로 돌아간다.

● 르누아르는 40대에 들어서 스스로의 스타일에 회의를 품고 엄격한 고전주의적 화풍을 시도했다가 말년에는 다시 자유분방한 화풍으로 되돌아갔다. 그는 자유와 질서 사이를 시계추처럼 오가는 예술가의 성향을 평생토록 보여준다.

오로지 삶의 기쁨만을

　피에르 오귀스트 르누아르^{Pierre-Auguste Renoir(1841~1919)}를 싫어하는 이들이 적잖이 있다. 이들은 SNS에서 'RenoirSucks'라는 해시태그를 달고 르누아르의 그림에 대한 적개심을 갖가지 형식으로 표출한다. 물론 이들은 다른 이들이 르누아르를 보지 못하게 한다거나 작품을 공격하지는 않지만 르누아르의 작품을 가리켜 '미학적인 테러'라는 표현까지 쓰면서 끔찍스러워 한다. 르누아르를 싫어하는 건 그의 그림이 중산층의 안락과 평화만을 담고 있기 때문이다. 세상의 어두운 면을 살피지도 않고, 무엇보다 작품세계 전체가 비판적인 태도나 숙고하는 전망 같은 걸 결여하고 있으며, 혁신적인 관점도 없고, 그저 본능적이고 감각적이고 순응적이며 지리멸렬하다는 것이다.

　르누아르는 재봉사 아버지와 재단사 어머니 사이에서 태어났다. 인상주의 그룹의 다른 예술가들은 대부분 르누아르보다 형편이 좋았다. 드가나 카사트, 바지유, 카유보트 등 부유한 집안 출신 화가들은 냉랭하고 정제된 그림을 그렸는데, 가장 가난한 르누아르의 그림은 가장 따스하고

<시슬리 부부>(르누아르, 1868)

긍정적이다.

　1870년대 초반 파리의 카페 게르부아에 모여 앉은 인상주의 예술가들 중에서 르누아르의 위상은 대단치 않았다. 르누아르는 정규교육을 받지도 못했고 말을 요령껏 하지도 못하는 타입이었다. 르누아르는 미술을 둘러싼 이론에 대해 평생토록 회의적이었다. 아마 카페 게르부아의 모임에서부터 자신이 이론과 맞지 않는다고 느꼈을 것이다. 그랬기에 오히려 이론을 더욱 의식했고, 이론으로는 파악할 수 없는 예술의 감각적인 성격을 보여주려 했다.

<연인>(르누아르, 1875)

르누아르에게 1870년대 초중반은 모색기였다. 이 시기의 작품들은 혼란스럽다. 점묘에 가까운 자잘한 터치와 화사한 색채를 보여주는가 하면, 다소 색채가 묵직하고 단단한 느낌을 주는 사실적인 초상화도 그렸다. 동료 예술가인 시슬리와 그의 부인을 그린 〈시슬리 부부〉에서는 인물의 윤곽을 단정하게 붙들었다. 하지만 배경은 분방하게 반짝인다. 시슬리 부부의 자세와 표정은 자연스러우면서도 짐짓 꾸민 느낌을 준다. 마치 사진 스튜디오의 배경막 앞에서 포즈를 취하고 있는 것처럼 보인다.

몇 해 뒤 1875년에 그린 〈연인〉에서 르누아르의 태도는 달라졌다. 그

림 속의 두 인물은 나뭇가지와 이파리 사이로 파고든 햇빛 속에 뒤섞인다. 이 그림은 르누아르가 동료 인상주의 화가의 영향을 받은 결과를 보여준다. 수풀 사이를 뚫고 들어오는 햇빛이 그늘을 만들고 형태는 그 속으로 녹아든다.

모네 그리고 르누아르

르누아르는 모네의 영향을 많이 받았다. 모네를 존경했고 모네에게서 배운다는 걸 부끄러워하지 않았다. 르누아르가 모네의 모습을 그린 그림이 은근히 많다. 이들 그림 속에서 모네는 책을 읽고 있거나 이젤을 펴고 그림을 그리고 있다. 정작 모네가 르누아르를 그린 그림은 찾아볼 수 없다. 모네가 초상화를 많이 그리지 않았기 때문이기도 하지만, 모네와 르누아르의 관계에서 영향은 일방적이었음을 짐작할 수 있다.

모네가 파리 근교의 행락지인 라 그르누예르를 그린 그림과 흡사한 그림을 르누아르도 그렸다. 두 사람의 라 그르누예르를 보면 이들의 입장이 어떻게 다른지 알 수 있다. 모네의 그림에서는 그야말로 물결이 주인공이다. 반면 르누아르는 전체적으로 풍경보다 인물에 관심이 많다. 모네는 평생토록 일렁이는 물결을 그렸지만 르누아르는 잠깐 여기에 발을 담갔을 뿐이다.

물결과 바람을 그리면서도 모네의 필치는 단단하고 냉정하다. 붓질 하나하나가 화면 속에 차분하게 자리를 잡고 있다. 특히 르누아르와 비교하면 더 그렇게 보인다. 르누아르의 붓질은 끄트머리가 풀어져버린다.

<라 그르누예르>(모네, 1869)

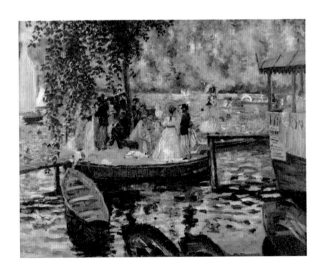

<라 그르누예르>(르누아르, 1869)

<점심 식탁>(모네, 1873)

르누아르의 그림은 배경이 유독 지리멸렬하다. 배경도 지리멸렬, 터치도
지리멸렬. 바로 이런 점 때문에 르누아르의 그림은 안일해 보인다. 인상
주의 예술가들이 존경하고 따랐던 마네는 르누아르의 이런 점을 무척 싫
어했다. 마네는 벽에 걸린 르누아르의 그림을 보고 모네에게 속삭였다.

"이 자는 자질이 없어. 당장 포기하라고 하게."

르누아르의 그림에는 수풀 사이로 비쳐드는 햇빛이 자주 등장하는데,
이걸 멋들어지게 그린 것도 모네 쪽이 먼저다. 모네의 1873년작 〈점심
식탁〉은 그늘 속의 식탁과 음식, 그리고 곁에 앉은 아이의 모습이 절묘하
다. 모네는 뭐랄까, 가진 게 많은 사람이 베푸는 듯한 느낌을 준다. 그는

<그네>(르누아르, 1876)

자신이 먼저 능란하게 구사한 이런 효과를 르누아르가 활용하는 걸 개의치 않았다. 1870년대에 르누아르는 그림자와 함께 흔들리는 햇빛을 열광적으로 묘사했다. 1876년에 그린 〈그네〉는 그늘 속에서 한가로이 서 있는 남성들, 조금 전까지 그네를 발로 굴리다가 지친 듯 쉬고 있는 여성을 그렸다. 이들은 어떤 의무감이나 조바심도 느끼지 않으면서 아무래도 좋은 시간을 보내고 있다. 하지만 그러면서도 서로 뭔가 나눌 이야기를 짐짓 삼키는 것 같다.

전통과 관례에 기대서서

〈물랭 드 라 갈레트〉는 르누아르의 야심작이다. 몽마르트르의 카페 물랭 드 라 갈레트는 일요일 오후에 가게 앞 공터를 야외무도장으로 개방했다. 르누아르의 그림에서는 한껏 차려입은 남녀가 춤을 추고 이야기를 나눈다. 햇빛 속에서 사람들은 서로를 끌어안고 빙빙 돈다. 순수한 여흥과 유희와 기쁨과 설렘, 한가로움으로 가득한 그림이다. 유럽의 예술가들은 낮은 계급 사람들이 춤추는 그림을 일찍부터 그렸는데, 16세기의 브뢰헬이나 17세기의 루벤스가 그린 이런 그림에서는 복색에서 사람들의 계급이 뚜렷이 드러난다.

하지만 르누아르의 그림에는 계급의 높고 낮음이 없다. 물론 여기에는 19세기에 산업화가 진전되면서 복색에서 계급 간의 차이가 적어진 것도 작용했다. 재봉기술이 발달하면서 저소득층 여성도 상류층 여성처럼 소매에 장식용 프릴을 달 수 있었다. 이 그림 속에서 춤추는 이들 대부

<물랭 드 라 갈레트>(르누아르, 1876)

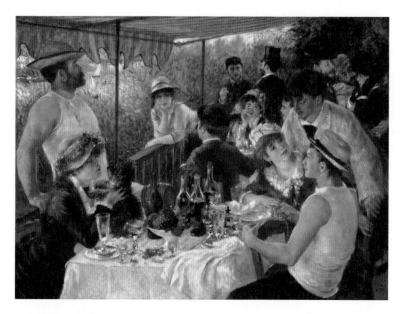

<밧놀이 하는 사람들의 점심>(르누아르, 1880~81)

분은 다음날이면 출근해야 하고 불확실한 미래와 그날그날의 살림 때문에 고민도 많다. 하지만 르누아르는 낙원과도 같은, 꿈을 꾸는 것만 같은 장면을 보여준다. 정작 당대의 관객들은 이 그림을 그리 아름답게 여기지 않았다. 햇빛과 그늘이 사람들의 위로 일렁이는 모습은 아직 낯설었다. 어떻게 몸과 얼굴에 저리도 시커먼 얼룩을 만들어놓았느냐며 질색을 했다.

르누아르는 지난날 귀족들이 누렸던 여유를 누리는 새로운 계급, 부르주아의 행락을 〈밧놀이 하는 사람들의 점심〉에 담아 보여주었다. 더운

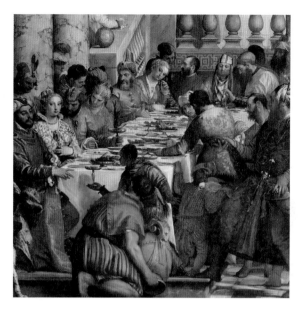

<카나의 혼례>(베로네세, 1563, 부분)

여름날 도시를 벗어나 근교의 유원지에서 사람들이 식사와 여흥을 즐기고 있다. 센 강변에 있던 푸르네즈 식당이다. 화면 왼편에 서 있는, 밀짚모자를 쓰고 수염이 덥수룩한 남자가 식당의 주인인 알퐁스 푸르네즈다. 발코니에 놓인 테이블에 술과 음식, 과일이 색색이 빛나며, 사람들은 이리저리 짝을 지어 이야기를 나눈다. 작은 개를 어르는 젊은 여성은 뒷날 르누아르와 결혼한 알린 샤리고이고, 오른편 앞쪽에 앉아 있는 남자는 동료 화가인 귀스타브 카유보트다. 르누아르는 사진을 바탕으로 이 그림을 그렸고 사진 뒷면에 등장인물들의 이름이 적혀 있기에 그림 속의 나머지

인물들도 대부분 누구인지 알 수 있다. 멀리 보이는 철도교는 당시 파리 사람들이 기차를 타고 근교로 놀러 나왔음을 암시한다. 철도가 등장하면서 부르주아들과 노동자들은 휴일에 근교를 돌아다닐 수 있게 되었고, 르누아르를 비롯한 인상주의 화가들은 그러한 여흥을 화면에 담았다.

〈뱃놀이 하는 사람들의 점심〉은 르누아르가 일관되게 추구했던 가치를 보여준다. 한가로움과 아름다움, 영원히 지속되는지 어떤지를 따질 것 없이 그저 이 순간을 채우는 행복이다. 드가나 로트레크 같은 화가들의 그림이 뿜어내는 불안과 권태, 시간을 어찌 해야 좋을지 모를 막막함을 르누아르의 그림에서는 찾을 수 없다.

그런데 르누아르는 당대의 일상을 바라보면서도, 일상을 다루는 방식은 과거의 뛰어난 화가들에게서 취했다. 르누아르가 구성한 화면이 다소 작위적으로 보이는 것도 이 때문이다. 그는 이탈리아 르네상스의 화가 파올로 베로네세Paolo Veronese(1528~88)가 그린 〈카나의 혼례〉와도 같은 그림을 그리고 싶다고 거듭 말했다. 〈카나의 혼례〉는 오늘날 루브르 미술관에서 〈모나리자〉 맞은편에 걸려 있다. 신약성경에서 예수 그리스도가 맨 처음으로 기적을 보인 장면이 '카나의 혼례'다. 혼례 장면이라고는 하는데, 신랑 신부가 누구인지에 대해서는 언급이 없어서 실은 예수 자신의 혼례라고 생각하는 이도 있다. 베로네세의 이 그림은 장대한 구도 속에 온갖 산해진미가 묘사되어 있고, 그림 속 사람들은 점잔을 빼면서 연극배우처럼 움직인다. 〈뱃놀이 하는 사람들의 점심〉은 이런 옛 걸작에 대한 르누아르의 대답이다.

흔히들 인상주의 예술가들은 앞선 시대의 예술을 전혀 의식하지 않은 것처럼 여긴다. 작품의 주제나 접근방식, 물감을 쓰는 방식, 붓질 등이 너무도 다르기 때문이다. 하지만 인상주의 화가들 대부분은 루브르 미술관의 옛 그림들을 보면서 성장했고, 옛 작품들과 관련지어 자신이 나아갈 방향을 고민했다. 인상주의 예술가들이 전통과 완전히 유리되어 당대의 문명과 찰나적인 감각만을 보여준 국면은 의외로 아주 짧았다. 인상주의 전시회에는 오늘날 우리가 보기에는 인상주의로 묶이기 어려운 예술가들이 적잖이 참여했다. '순수한 인상주의' 전시회를 굳이 찾자면 1874년의 첫 번째 전시회뿐인데, 그나마도 전통과 관례를 존중하던 드가가 이 전시를 주도했다는 게 역설적이다. 르누아르는 드가와 함께 인상주의 그룹에서 가장 전통 친화적인 입장이었다.

그런데 전통을 대하는 태도에서 르누아르와 드가는 미묘하게 어긋났다. 드가는 밖에서 보기에는 전통을 고수하는 것처럼 보였지만 정작 그 자신은 전통에 주눅 들지 않았다. 드가는 전통을 해부대 위의 시체처럼 해체하고 재해석했다. 반면 르누아르는 전통에 아첨했다. 세속적인 성공에 대해서도 드가와 르누아르는 생각이 달랐다. 드가는 기본적으로 대중의 취향을 불신했던 터라 예술가가 너무 많은 이들에게 인정받아서는 안 된다고 여겼다. 하지만 르누아르는 되도록 많은 이들에게 호의와 인정을 받고 싶었다.

질서와 분방함 사이에서

르누아르에게는 분방한 기질과 질서에 대한 강박이 함께 있었으며, 르누아르의 작품에는 매 시기마다 이런 상반된 성향이 공존했다. 예술가로 데뷔할 무렵 르누아르의 그림은 단정하고 딱딱했다. 그러다가 인상주의의 세례를 받고 나서 1870년대 후반부터 분방해졌다. 르누아르는 이름을 얻기 시작했다. 그에게 초상화를 주문하는 사람도 많아졌다. 르누아르 특유의 스타일을 사람들이 점점 좋아하게 된 것이다. 그런데 1880년대로 들어설 무렵부터, 그러니까 나이 마흔으로 접어들면서 르누아르의 그림은 또 다시 변했다. 르누아르는 새삼스레 형태를 좀더 분명하고 단정하게 그리려고 했다.

이 무렵 화상 폴 뒤랑 뤼엘Paul Durand-Ruel(1831~1922)이 르누아르에게 '도시의 춤'과 '시골의 춤'을 각각 한 점씩 그려달라고 했다. 뒤랑 뤼엘은 인상주의의 역사에서 빼놓을 수 없는 인물로, 르누아르를 비롯한 인상주의 예술가들이 전혀 인정받지 못하던 시절에도 작품을 구입하여 도왔다. 뒤랑 뤼엘은 나중에 르누아르에게 춤추는 사람의 모습을 한 점 더 그려달라고 했다. 이렇게 해서 르누아르는 남녀가 쌍을 이뤄 춤을 추는 모습을 모두 세 점 그렸다.

이들 작품은 저마다 훌륭하지만, 특히 세 번째로 그린 〈부지발의 춤〉이 가장 아름답다. 그림 속의 남성 파트너는 르누아르의 친구인 폴 오귀스트 로트이고, 여성은 이 무렵 여러 화가들이 좋아했던 모델 쉬잔 발라동이다. 남성 파트너의 역할은 어디까지나 여성이 돋보이도록 받쳐주는

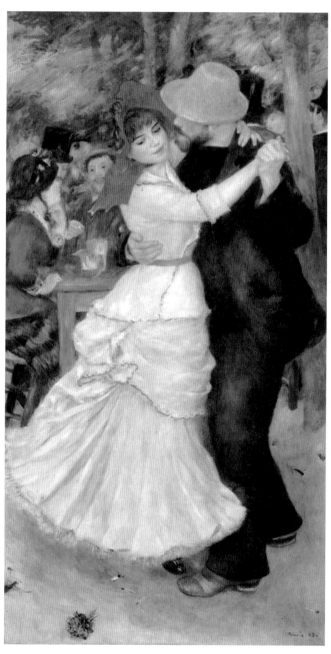

<부지발의 춤>
(르누아르, 1882~83)

것이다. 밝은 색 옷을 입은 여성은 경쾌하게 몸을 돌리고, 어두운 색으로 차려입은 남성은 버티고 서서 여성의 회전을 조심스럽게 이끈다.

이들 남녀는 윤곽이 제법 뚜렷하면서도 무겁게 느껴지지 않는다. 단단하면서도 경쾌하다. 뒤쪽 테이블에 앉아 술을 마시는 이들은 마치 빨리 달리는 차량의 창밖으로 보이는 풍경처럼 흐릿하다. 춤을 추며 빙빙 도는 주인공 남녀에게는 주위가 이렇게 보일 것이다. 이처럼 흐릿하고 속도감 넘치는 배경이 춤추는 이들을 절묘하게 받쳐준다.

여성의 표정에는 묘하게도 비애가 서려 있다. 스스로의 벅차오르는 감정을 의식하고 쑥스러워하는 것 같다. 앞서 그린 〈물랭 드 라 갈레트〉에서 왼편 안쪽에서 춤을 추던 남녀가 다시 등장한 것이라고 할 수 있다. 물랭 드 라 갈레트의 남녀는 탐색하듯 가볍게 스텝을 밟고 있고, 부지발의 남녀는 춤의 리듬에 자신들을 내맡기고 있다. 이 그림에서 르누아르는 분명한 윤곽선을 의식했지만, 특유의 윤기와 탄력은 아직 살아 있다. 질서와 자유분방함이 아슬아슬하게 균형을 이루면서 빛나는 아름다움을 보여준다.

하지만 르누아르는 여기서 멈추지 않았다. 르누아르 자신이 애초에 지녔던 질서와 체계에 대한 강박이 다시 고개를 들었다. 그는 자신이 인상주의 화가들을 따라다니다 보니 세상을 순간적으로 포착하는 데만 몰두하다가 그림이 지리멸렬해졌다고 여겼다. 스스로가 데생을 제대로 할 줄 모른다고 말했고, 의식적으로 딱딱하고 메마른 그림을 그리려 했다.

르누아르는 고전적인 예술로 고개를 돌렸다. 30대 후반부터 경제적으

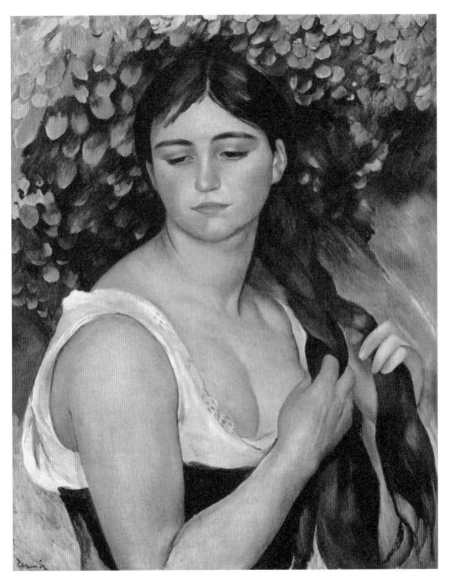

<머리를 땋는 여인>(르누아르, 1885)

로 여유가 생기면서 프랑스 밖으로 여행을 다녔다. 이탈리아에서 라파엘로를 비롯한 르네상스 예술가들의 작품을 보면서 이들이 화면에 질서를 부여하고, 특히 윤곽을 분명하게 그려서 화면이 균형과 힘을 갖춘 것에 감명을 받았다. 1885년에 그린 〈머리를 땋는 여인〉은 르누아르가 겪은 변화를 분명하게 보여준다. 이 그림의 모델은 앞서 〈부지발의 춤〉에 등장했던 쉬잔 발라동Suzanne Valadon(1868~1938)이다. 원래 곡예사였는데 열다섯 살 때 부상을 당해서 더 이상 서커스 무대에 설 수 없게 되자 모델 일을 시작했고, 뒷날 스스로도 예술가가 되었다. 르누아르의 그림에는 발라동이 여러 차례 등장한다. 1880년대 르누아르의 작품에서는 이처럼 윤곽선이 뚜렷하고 양감이 단단하게 드러난 작품이 많이 나왔다. 이 윤곽선이라는 게 늘 문제다. 윤곽선을 너무 분명하게 하면 딱딱하고 활력이 사라지고, 윤곽선을 너무 무시하면 그림이 흐트러진다.

르누아르는 앵그르를 비롯한 고전주의 예술가들의 작업을 연구했다. 1880년대의 르누아르를 '앵그르 시기'라고 곧잘 분류하는 건 이 때문이다. 〈목욕하는 여인들〉은 고전주의에 대한 르누아르의 열정을 보여준다. 세 여인들의 동작은 딱딱하다. 마치 고대 건축물의 기둥 같기도 하다. 누워서 부자연스럽게 발을 들어올리는 여인의 모습은 앵그르의 〈그랑드 오달리스크〉를 연상시킨다.

이 그림에서 저마다 전혀 다른 포즈를 취한 세 여인은 일종의 견본이라는 의견도 있다. 르누아르는 초상화 주문을 많이 받고 있었지만, 여기에 더해 공공기관의 벽화까지 맡아서 그릴 수 있기를 바랐다는 것이다.

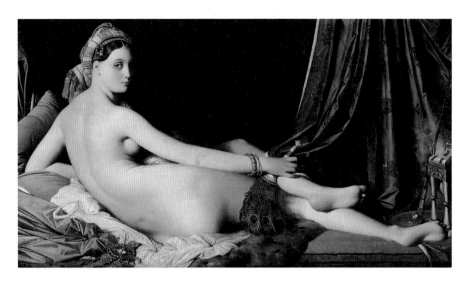

<그랑드 오달리스크>(앵그르, 1814)

미술사에서는 이 시기를 다룰 때 인상주의 미술에 초점을 맞추기 때문에
지금 사람들은 인상주의가 프랑스 미술계를 온통 장악한 것처럼 여기기
쉽지만, 사실 당시 프랑스 공공기관은 여전히 전통적인 화풍을 구사하는
화가에게 벽화를 의뢰했다.

르누아르의 주변 사람들은 〈목욕하는 여인들〉을 좋아하지 않았다. 뒤
랑 뤼엘이 르누아르의 새로운 그림들을 좋아하지 않았기에 르누아르는
전속 화랑을 바꿔버렸다. 인상주의에 호의적이었던 신예 평론가들은 왜
스스로의 장점을 내던지고 전통적인 화풍을 흉내내 우스꽝스러운 그림
을 그리느냐고 르누아르를 질타했다. 하지만 작품을 책임지는 이는 결국

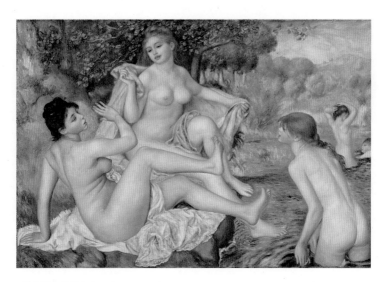

<목욕하는 여인들>(르누아르, 1884~87)

예술가 자신이다. 르누아르는 1880년대 내내, 그러니까 40대 내내 그림
을 단단하게 그리려 애썼다. 어울리지 않은 옷 같아 보였지만 계속 시도
했다.

　1890년대 들어서면서, 그러니까 50대로 접어들면서 르누아르는 다시
자유롭고 화사한 그림으로 돌아왔다. 이럴 거면 왜 한 시기를 '낭비'했느
냐고 물을 수도 있다. 하지만 이렇게 볼 수 있다. 만약 이 시기가 없었다
면 르누아르의 그림은 일찍부터 걷잡을 수 없이 풀어졌을 것이다. 예술
가 자신은 이런 흐름을 어느 정도 미리 내다보았다. 좌시할 수 없었다.
흐름을 돌이켜야 했다. 결과적으로는 질서에 대한 욕구와 강박이 어느

<피아노를 치는 소녀들>(르누아르, 1892)

정도 작업의 중심을 잡아주었다고 할 수 있다. 1892년에 그린 〈피아노를 치는 소녀들〉 같은 작품은 자유분방하면서도 우아한 균형이 잡혀 있다.

어쩌면 모든 예술가들에게 해당되는 말이겠지만, 르누아르의 장점은 질서와 분방함이 균형을 이루는 지점에서 가장 돋보인다. 앞서 40대 때는 질서에 기우느라 작품이 활력을 잃었고, 50대 이후로는 분방함에 기울면서 작품이 풀어졌다. 바꿔 말하면 매인 데 없이 부드러워져서는 선과 색채, 형태와 배경이 서로 녹아든다. 더할 나위 없이 자유롭고 화사해졌다.

노년의 힘

르누아르의 말년을 이야기할 때 빼놓을 수 없는 것이 류머티즘이다. 류머티즘을 앓아서 손이 뒤틀렸다. 하지만 손에 붓을 묶어서 계속 그렸다. 류머티즘이 그의 필치를 어느 정도 바꾸기도 했는데, 사실 이 무렵 그가 그린 그림들을 찬찬히 봐도 어디가 류머티즘 때문에 뭉그러진 필치인지, 어디가 노화 때문에 흐트러진 부분인지 구분하기는 어렵다. 변화의 원인과 결과는 복합적이다. 나이들어 몸도 바뀌었고, 생각도 바뀌었고, 류머티즘 같은 심한 고통도 찾아왔고, 주변환경도 바뀌었다.

말년에 르누아르는 조각 작품을 만들었다. 그림 그리기조차 어려웠던 그가 조각을 했다는 게 얼른 납득이 안 가겠지만, 조각가를 고용해서 르누아르 자신이 지시한 대로 점토로 모양을 만들도록 한 것이다. 돌을 깎는 방식으로 작업하면 잘못되어도 되돌릴 수가 없지만, 점토를 붙여가며

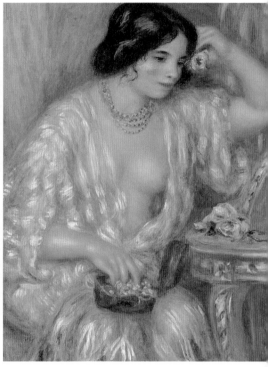

<오페라 박스에서>(르누아르, 1880, 왼쪽)
<보석으로 치장한 가브리엘>(르누아르, 1910, 오른쪽)

형상을 만드는 작업이라면 얼마든지 남의 손을 빌릴 수 있다. 르누아르는 조각가에게 스케치와 함께 자기가 보고 싶은 형상을 말로 설명하고, 조각가가 작업하는 모습을 보면서 '그래그래, 응, 그거야', '아니, 그쪽을 조금만 더' 이런 식으로 지시를 전달하거나 지시봉으로 조소 작품의 여기저기를 가리키며 작업을 진행시켰다. 르누아르가 말년에 그린 그림들은 양감이 풍성했기에 조각으로 옮겨도 보기에 좋았다.

르누아르가 조각을 시작하게 된 데는 동료인 드가의 영향이 작용했다. 드가는 갖가지 기법과 매체를 실험했고, 직접 점토로 소조 작업을 했다. 가장 훌륭한 조각가가 누구인 것 같냐는 질문을 받자 드가라고 답하기도 했다. 드가는 성격이 까다로웠고 오만했기에 은근히 미움을 샀지만, 르누아르는 드가를 존경했다. 르누아르는 초년에는 모네의 영향을 많이 받았지만 나이가 들어갈수록 드가와 가까워졌고 드가의 영향을 받았다.

르누아르의 말년작에서는 어떤 명철함이 사라졌다. 초상화 속 인물들은 얼굴에 표정이 없어졌고 개성도 별로 드러나지 않는다. 젊은 날 그가 그렸던 인물들은 눈동자를 초롱초롱하게 빛내며 호기심 가득한 표정으로 관객을 바라보았는데, 말년의 그림 속 인물들은 묘하게도 시선을 회피한다. 마치 자기만의 생각에 빠진 것처럼. 뭔가 버거운 현실을 가까스로 감당하느라 눈길을 돌릴 겨를조차 없는 것처럼.

나이든 이들이 종종 무감각해 보이는 건 견뎌야 할 게 많기 때문일까? 르누아르는 주제 선택에서 단순해졌다. 그는 갈수록 여성의 몸에 집

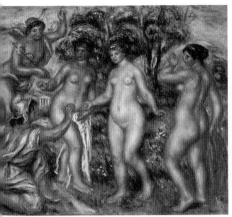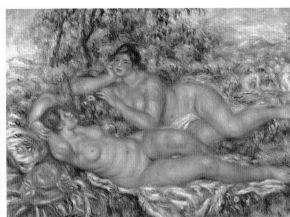

<파리스의 심판>(르누아르, 1914, 왼쪽)
<목욕하는 여인들>(르누아르, 1918~19, 오른쪽)

착했다. 인상주의 예술가들과 어울리던 시기에는 많이 그리지 않았던 누드화를 노년에는 많이 그렸다. 70대 무렵에 '파리스의 심판'을 두 번이나 그렸다. 올림푸스 산의 세 여신이 목동 파리스 앞에 서서 자신들의 아름다움을 뽐내며 선택을 요구한다는 이야기는 일찍부터 수많은 화가들이 그렸다. 하지만 르누아르의 시대에는 진부하기 이를 데 없는 주제였다. 노년의 예술가가 전통적인 주제에 기댄 모습이 애잔해 보이기도 한다. 이밖에도 르누아르는 숲에서 목욕하는 여성을 많이 그렸다. 이 그림들 또한 19세기 프랑스 예술가들이 발전시켰던 꾸밈없는 사실주의가 아니라 마치 낙원과 이상향에 대한 해묵은 상상을 되풀이한 것처럼 보인다.

르누아르는 당대의 일상과 순간적인 인상, 전통적인 화풍과 견고한

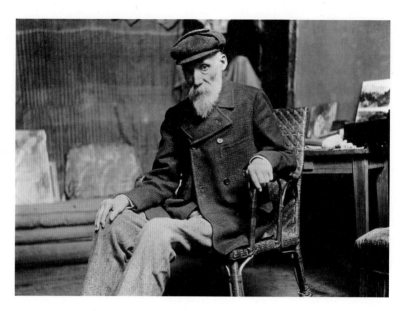

만년의 르누아르(1917, Bettmann/Getty Images)

구성, 이 모든 것을 의식한 끝에 말년에는 분방한 색채가 손에 잡힐 것
같은 그림을 그려 보였다. 말하자면 촉각적인 회화다. 그는 관객이 화면
속의 인물과 풍경을 직접 손으로 만지는 듯한 느낌을 받도록 그리려 했
다. 물론 이는 실제 촉각과는 같을 수 없으니까, 화가가 구사하는 어쭙잖
은 여러 속임수 중 하나라고 폄하할 수도 있다. 하지만 르누아르의 흐트
러진 필치가 안내하는 독특한 감각의 세계는 그의 그림을 유파나 이론에
매이지 않고 여러 나라 사람들이 두루 좋아하도록 만들었다.

　　예술가는 주변의 다른 예술가에게서 영향을 받고 여기에 더해 자기

나름의 계산으로 이리저리 스타일을 바꾼다. 그러다 보면 주변에서는 앞서 했던 게 나은데 왜 이제 와서 바꾸느냐고 나무라거나 비웃는다. 하지만 결국 자신의 스타일에 대한 책임은 자신에게 있다. 르누아르는 평생 이리저리 갈팡질팡하는 것처럼 보였지만 결국 스스로 균형을 잡아가면서 노년의 힘을 보여주었다.

갈등을 이겨내고 일군 위대한 종합

칸딘스키

● 추상미술의 선구자로 여겨지는 칸딘스키는 비교적 늦게 스스
로의 스타일을 확립했고, 자신의 예술에 대해 이론적인 근거를
부여하기 위해 애썼다.

● 중년에 칸딘스키가 러시아와 바우하우스에서 시도했던 작업들
은 별다른 성과를 거두지 못했는데, 말년에 파리에서 살며 그린
그림들은 이론적인 과욕에서 벗어나 자유롭고 풍요로운 조형세
계를 보여준다.

새로운 예술을 모색

바실리 칸딘스키Wassily Kandinsky(1866~1944)는 노년을 어디서부터 잡아야 할지 모호하다. 《예술에서 정신적인 것에 대하여Über das Geistige in der Kunst》를 출간한 게 1911년이고 이때 나이가 45세였다. 이전 10여 년은 미숙한 수업기간이었다. 45세를 전후로 자신의 스타일을 정립했고, 그러고 나서 78세의 나이로 세상을 떠날 때까지 왕성하게 활동했다. 그러니까 칸딘스키의 작업은 대부분 노년의 작업이라고 할 수 있다. 칸딘스키는 나이들어서도 스스로를 별달리 늙었다고 생각하지 않았다. 오히려 늘 청년 같았다. 칸딘스키의 언행을 살펴보면 의욕이 넘치다 못해 종종 치기 어린 느낌까지 들게 한다.

칸딘스키는 1866년 모스크바의 부유한 집안에서 태어났다. 모스크바 대학에서 법학을 전공했고, 나이 서른이 되기 전에 교수로 와달라는 학교가 있었다. 하지만 그는 예술에 끌렸다. 안정된 직업을 택할 수도 있었지만 막연히 뭔가를 기다리는 듯한 태도로 선택을 미루었다. 그러다가 1896년에 러시아를 떠나 독일의 뮌헨으로 가서 예술가로서의 수업을 받

가브리엘레 뮌터가 그린 칸딘스키(1906)

기 시작했다. 뮌헨에서 활동하던 시절 칸딘스키는 젊은 예술가들과 함께
'신미술가협회'를 꾸렸고 회장 노릇을 했다. 뒤에 그는 '청기사'를 결성했
다. 자유롭고 정신적이며 원시적인 예술을 지향하는 그룹이었다. '청기
사'는 팜플렛을 발행하고 전시를 열어 자신들이 새로운 시대에 걸맞다고
여기는 예술을 만화경처럼 펼쳐보였다.

　칸딘스키는 처음에 러시아 여성 아냐 치미아킨과 결혼했는데, 그가
예술가로서의 삶을 택한 뒤로 조용히 결별했다. 칸딘스키는 뮌헨에서 만
난 여성 예술가 가브리엘레 뮌터Gabriele Münter(1877~1962)와 오래도록 연인관
계였다. 1902년 두 사람이 처음 만났을 때 칸딘스키는 36세였고, 뮌터는

잡지 《청기사》 표지(칸딘스키, 1912)

25세였다. 칸딘스키는 뮌터에게서 정서적인 만족을 얻었고 뮌터의 예술적 감성에서도 적잖이 힌트를 얻었다.

칸딘스키가 이리저리 모색하는 단계를 벗어나 다른 예술가들과 확연히 구분되는 그림을 내놓은 건 1910년대 전반이었다. 칸딘스키는 무엇보다 본격적인 추상화를 처음 그린 것으로 유명하다. 그는 스스로가 추상화를 그리게 된 계기에 대해 아름다운 에피소드를 소개했다. 1908년 어느날 해질 무렵 작업실로 돌아온 칸딘스키는 낯선 그림이 놓여 있는 것을 보았다. 놀라서 다시 보고는, 자신이 그린 그림이라는 걸 알았다. 함께 지내던 뮌터가 작업실을 정리하면서 그 그림을 옆으로 세워놓았기에

칸딘스키는 자신의 그림인 줄도 몰랐고, 구체적으로 뭘 그린 건지도 알아보지 못했다. 그럼에도 저물어가는 햇빛을 받은 그 그림은 매우 아름다웠다. 칸딘스키는 그림을 아름답게 만드는 건 그림의 내용이나 구체적인 형상이 아니라 색채와 형태 자체라는 걸 깨달았다.

인물이나 사물을 구체적으로 그리지 않은 그림도 존재할 수 있음을 칸딘스키는 이보다 훨씬 일찍 알았다. 그는 1895년에 모스크바에서 전시된 모네의 〈건초더미〉 연작을 보았다. 이때 칸딘스키는 이들 그림이 뭘 그린 건지도 알 수 없어 당황했다. 그림 옆에 붙은 제목을 보고서야 짐작했고, 얼른 납득할 수는 없었지만 이런 방식으로 그림을 그릴 수도 있다는 걸 알았다. 그러니까 단순하게 말하자면 1908년 해질 무렵에 그림을 본 칸딘스키는 자신이 1895년에 이미 깨달았던 것을 다시 확인했을 뿐이다. 하지만 칸딘스키는 자신이 추상미술과 관련된 생각을 벼락처럼 떠올린 양 이야기했다. 회고담은 과거를 투명하고 강렬한 모습으로 바꿔놓는다. 칸딘스키는 자신의 예술을 설명하기 위해 회고담을 풀어놓을 기회가 많았다.

칸딘스키는 젊은 시절 한때 바그너를 열렬히 신봉했다(하지만 나중에는 스스로의 이런 취향을 부정했다). 바그너의 오페라 〈로엔그린〉에 깊이 감명받았고, 음악을 들으면서 색을 보는 이른바 '공감각'을 경험했다. 칸딘스키는 음악이 정신에 영향을 미치는 것과 마찬가지 원리로 미술도 인간의 영혼을 뒤흔들고 장악할 수 있다면서 음악과 직접적으로 대응하는 회화를 만들려 했다. 이를 위해 그는 각각의 음을 색채와 대응시

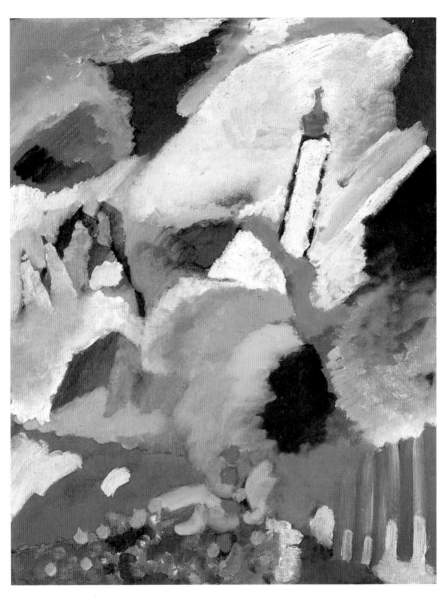

<교회가 있는 무르나우 풍경>(칸딘스키, 1910)

켰다. 그런데 공감각은 아주 특별한 자질 혹은 성향이다. 공감각 성향이 있는 칸딘스키는 각각의 색에서 음을 느끼기 때문에 회화가 음악과도 같은 효과를 낼 수 있으며 내고 있다고 생각하겠지만, 관객은 여기서 완전히 유리되어버린다. 음악과도 같은 미술을 만드는 데 성공했는지 어땠는지, 관객의 입장에서는 알쏭달쏭할 뿐이다.

예언으로서의 예술

칸딘스키는 순수한 추상화로 접어들기에 앞서 과도기적인 그림을 여럿 그렸다. 순수한 추상화라기보다는 그림 속에 뭔가 형상이 숨어 있다. 구체적인 형상이 반쯤 추상적인 형상으로 바뀌어가는 국면에서 '말 달리는 기사'와 함께 '용과 싸우는 기사', '산 위에 있는 성과 궁전' 같은 주제들이 등장했다.

이들 주제는 기독교의 전설이나 성경과 관련된다. '산 위의 성과 궁전'은 모스크바의 크렘린궁을 암시한다. 크렘린궁을 예루살렘으로 여긴 것이다. '용과 기사'는 기독교의 성인 게오르기우스가 용을 퇴치했다는 전설에서 나온 주제다. 용은 해명되지 않은 자연의 어둠, 세계의 혼돈, 타락한 물질적 가치를 가리키고 기사는 그런 것들을 제어하는 질서와 교리, 물질주의를 무찌르는 정신적인 역량을 가리킨다. 칸딘스키는 당시 유럽에서 유행하던 신지학에서 영향을 받았다. 신지학 신봉자들은 묵시록적인 세계관을 공유했다. 세계는 물질주의적인 현실에서 벗어나 정신적인 단계를 향해 발전하고 있으며 지식인과 예술가는 물질주의의 폐해

<성 게오르기우스>(칸딘스키, 1911)

<작은 기쁨>(칸딘스키, 1913)

<인상 III(콘서트)>(칸딘스키, 1911)

와 투쟁해야 한다는 것이었다.

칸딘스키는 종교 미술, 기독교 미술에 관심이 많았다. 그는 신앙심이 돈독한 것도 아니었고 기독교에 대해서는 비판적이었다. 묘하게도 스스로가 교주 노릇을 하려는 경향이 강했다. 이미 널리 받아들여진 믿음의 체계에 비판적이었던 것은 스스로가 새로운 믿음의 체계를 내세우고 싶었기 때문이라고도 할 수 있다. 칸딘스키에게 예술은 그러한 믿음의 체계를 전달하는 매체였다. 그는 예언자, 선지자가 되어야 했기에 스스로가 가장 새로운 예술의 창조자여야 했다.

대표 저작인 《예술에서의 정신적인 것에 대하여》의 제목 그대로 예술

은 감각적인 장치를 통해 정신적인 작용을 한다는 것이 그가 표방한 예술론이다. 그런데 칸딘스키의 정신주의는 논리적이고 이성적인 사고가 아니라 어디까지나 직관적인 것이었다. 통찰과 영감처럼 정신에 주어지는 진리였다. 칸딘스키는 추상미술을 통해 인간의 영혼을 새로이 일깨울 수 있다고 여겼다.

칸딘스키의 작업에서 예언적인 내용을 담고 있던 구체적인 형상은 그가 추상화로 발걸음을 옮기면서 점차 숨어들고, 화면에서는 형태와 색채가 격렬하게 날뛰기 시작했다.

구성주의와 바우하우스를 거쳐

칸딘스키는 대체 새로운 세상이 언제쯤 도래할 거라고 믿었을까? 한두 해 뒤? 10년이나 20년 뒤? 혹은 언제일지 알 수 없는 언젠가? 멸망과 부활, 개벽을 말하는 자들은 필연적으로 기만적인 사기꾼들이다. 종말에 대한 염원은 부활에 대한 희망이다. 그런데 문제는 세상이 확 좋아지거나 확 망하는 게 아니고, 세상을 사는 사람들은 계속해서 뭔가를 해야만 한다는 점이다.

칸딘스키의 묵시록적 세계관은 실제 세계에서 실현되었다. 새로운 시대를 맞이하려면 파멸을 겪어야 한다는데, 정말로 유럽은 제1차 세계대전에 돌입하면서 파멸에 가까운 위기를 맞았다. 정작 묵시록적 예언이 실현되자 예술가는 무력했다. 칸딘스키 주변의 예술가들도 전선으로 떠났고 여러 전선에서 수많은 예술가들이 목숨을 잃었다. 이런 엄청난 재

난이 지나면 새롭고 위대한 정신적인 시대가 올 것인가? 1917년 러시아에서 일어난 혁명은 이런 물음에 대한 대답 같았다. 세계 최초로 사회주의 국가가 성립된 러시아에서는 완전히 새로운 체제에서 완전히 새로운 세상이 시작되는 것 같았다. 그렇다면 예술도 그에 걸맞게 새로운 것이어야 한다.

칸딘스키는 러시아로 돌아갔다. 사실 칸딘스키가 사회주의 러시아에 큰 기대가 있었던 것 같지는 않다. 독일과 러시아가 전쟁에 돌입하면서 독일에서의 근거를 잃게 된 칸딘스키의 입장에서는 혁명을 맞은 러시아가 자신에게 뭔가 새로운 계기를 마련해주기를 다소 막연히 바랐던 것 같다. 칸딘스키는 모스크바미술학교 교수로 취임했다. 그는 자신의 예술과 이론이 새로운 시대의 건설에 도움이 된다고 주장했지만, 상황은 좋지 못했다.

칸딘스키와 마찬가지로 러시아 출신인 카지미르 말레비치Kazimir Severinovich Malevich(1878~1935)는 칸딘스키의 추상미술을 이어받아 극단적으로 단순한 회화를 내세웠다. '검은 사각형'이었다. 단색의 배경에 사각형이나 원 같은 단순한 형태만을 그렸다. 알아볼 수 있는 형상, 뭔가를 재현하는 형상은 화면에서 몰아내겠다는 것이었다. 순수한 추상이었다. 말레비치는 스스로의 예술에 '절대주의'라는 이름을 붙였다. 말레비치의 절대주의는 러시아에서 구성주의로 발전했다. 구성주의는 철과 유리를 비롯한 근대 공업 생산품을 재료로 삼았고, 주제에서는 감각적인 것, 장식적인 것을 모두 밀어내고 순수한 조형요소로만 이루어진 예술을 표방했다. 발전하는

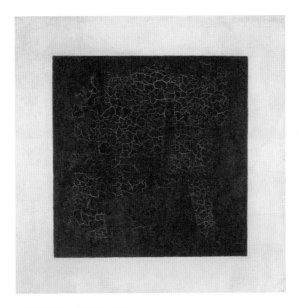

<검은 사각형>(말레비치, 1915)

공업사회와 혁명으로 새로워진 세상에 걸맞은 예술은 기하학적 추상미술이라고 주장했다.

러시아의 젊은 예술가들은 칸딘스키를 좋아하지 않았다. 그들이 보기에 칸딘스키의 예술은 너무도 낭만적이고 서정적이었고 개인적인 환상만을 추구하는 것이었다.

광풍이 지나간 뒤에 돌이켜보면 대체 왜 그래야만 했는지 의아해진다. 젊은 예술가들은 그게 필연이라고 했지만, 그건 필연도 무엇도 아니었다. 좋게 말하자면 절제와 금욕이었다. 뭔가 불필요한 것은 없애버려

<구성 VIII>(칸딘스키, 1923)

야 한다는 강박이었다. 나쁘게 말하자면 모든 감상적인 요소, 서정적인 요소를 말살하려는 폭압이었다.

칸딘스키는 결국 러시아를 떠나야 했다. 후일담이지만 러시아의 젊은 예술가들도 결국 예술의 전선에서 밀려났다. 러시아의 사회주의 권력자들은 칸딘스키고 말레비치고 할 거 없이 추상적인 예술이라면 죄다 싫어했다. 인민들이 알아보기 어렵다는 것이었다.

제1차 세계대전으로 독일을 떠나면서 칸딘스키는 가브리엘레 뮌터와도 헤어지게 되었다. 칸딘스키는 일단 러시아로 돌아갔다가 뮌터와 다시 만나 결혼할 것을 약속했고, 뮌터는 그와 합류하기에 용이하도록 스웨덴으로 거처를 옮겼다. 하지만 칸딘스키는 러시아에서 군인 집안의 딸 니나Nina Kandinsky(1893~1980)를 만나 곧바로 결혼해버렸다.

칸딘스키의 주변 사람들은 니나가 깊이가 없고 경박해서 놀랐다고 한다. 늘 엄숙하고 진지했던 칸딘스키의 배우자로 어울리지 않는다고 생각했다. 하지만 니나는 칸딘스키와 잘 맞았다. 애초부터 그랬는지 나이가 들면서 그랬는지는 모르겠지만 칸딘스키는 독립적인 가브리엘레 뮌터보다는 조용히 자신을 뒷받침해주는 니나와 함께 지내면서 만족감을 느꼈다. 니나는 칸딘스키가 세상을 떠난 뒤 그의 위신과 명예를 높이기 위해 애를 썼고, 그의 예술세계가 지닌 의의를 적극적으로 해설했다.

1921년 12월에 독일로 돌아온 칸딘스키는 다음해인 1922년 예술과 건축을 위한 학교인 바우하우스에 교수로 초빙되었다. 건축가이자 디자이너인 발터 그로피우스Walter Gropius(1883~1969)가 1919년에 바이마르에 설립한

바우하우스는 건축을 구심점으로 삼아 모든 예술을 통합하는 것을 창립 선언에서부터 명확히 했다. 공업 생산품을 위한 기본 디자인을 개발하는 학교였던 바우하우스의 학업과정은 개인적인 감정을 배제하고 철저히 기능적인 가치를 추구했다.

바우하우스에서 칸딘스키는 벽화 스튜디오를 맡아 학생들을 가르쳤다. 칸딘스키는 건축과의 협력을 통해 '총체적인 예술품'을 만들려 했고, 회화와 건축의 종합적 실현을 꿈꾸었다. 바우하우스에서 칸딘스키의 위상이 어땠는지에 대해서는 증언이 엇갈린다. 칸딘스키에 대해 호의적인 증언도 있지만, 앞뒤 맥락을 살펴보면 바우하우스에서의 상황도 칸딘스키에게는 썩 좋지 않았으리라 짐작할 수 있다. 바우하우스의 성향에 맞게 실용적이고 실리적인 입장을 택하거나 아니면 반대로 요하네스 이텐 Johannes Itten(1888~1967)처럼 확실하게 신비주의적인 방향으로 갔다면 모르겠지만, 젊은 학생들이 보기에 칸딘스키는 이도 저도 아니었다. 바우하우스에서 칸딘스키는 여러 조형요소가 어떤 심리적 결과를 촉발하는지에 대해 자기 나름의 체계를 쌓아올렸지만, 이는 철저히 주관적인 것이었다. 바꿔 말해 과학적인 근거가 없는 것이었다.

칸딘스키의 그림에 대해서 이야기하자면 몬드리안 Piet Mondrian(1872~1944)을 빼놓을 수 없다. 몬드리안은 수평선과 수직선, 그리고 흰색과 검은색, 삼원색만으로 화면을 만들었다. 몬드리안이 보기에 칸딘스키는 혼란스럽고 너저분했고, 칸딘스키가 보기에 몬드리안은 금욕주의를 밀어붙이다 못해 표현의 가능성을 봉쇄해버렸다. 칸딘스키는 형태와 색채를 새로

<평면 I>(몬드리안, 1921)

<13개의 사각형>(칸딘스키, 1930)

운 대안으로 제시했는데, 몬드리안은 기하학적 추상미술을 추구하면서 '형태'를 넘어 화면의 공간에 대해 근본적인 물음을 던졌다. 칸딘스키는 몬드리안처럼 공간을 구성하지는 않았지만, 공간을 구획으로 나누는 수법을 받아들였다. 앞서 구성주의와 절대주의, 그리고 이어서 바우하우스를 거치면서 칸딘스키의 작업은 직선을 이용한 구축적인 구성이 뚜렷해졌다.

위대한 종합의 시대

칸딘스키가 움직이는 양상을 보고 있노라면, 그는 늘 어디선가 자신만의 왕국을 만들려고 했다. 그는 그 왕국을 통치하는 원리가 바깥세상에도 적용되며 바깥세상을 긍정적으로 바꾸어놓을 거라고 말했다. 하지만 그 왕국은 바깥의 엄혹하고 잔인한 권력의 세계 앞에서는 무력했다. 뮌헨에서 활동하던 시절 그가 만들었던 '청기사'의 순진한 꿈은 제1차 세계대전으로 산산조각이 났다. 그 뒤 러시아로 돌아간 칸딘스키는 젊은 예술가들의 공격을 받았다. 독일에서는 바우하우스에서도 겉돌았다. 바우하우스 자체가 나치의 압력으로 문을 닫는 바람에 칸딘스키가 겪은 소외가 잘 드러나지 않은 것뿐이다.

칸딘스키는 독일을 떠나 프랑스에 정착했다. 1933년이었다. 파리 근교의 뇌이이 쉬르 센에 자리를 잡았다. 1939년에는 프랑스 국적을 취득했다. 1933년부터 1944년까지 칸딘스키가 파리에 체류하던 시기를 오늘날 일반적으로 '위대한 종합의 시대'라고 부른다. 칸딘스키가 세상을 떠

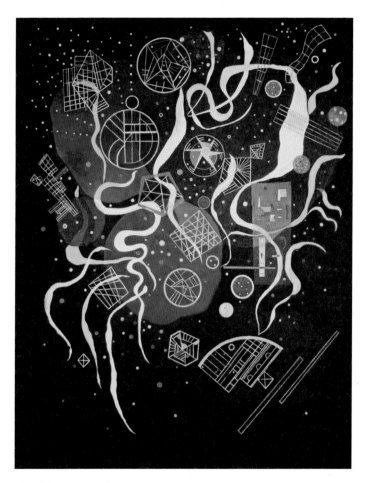

<움직임 I>(칸딘스키, 1935)

<변덕스러운 형태>(칸딘스키, 1937)

<다양한 움직임>(칸딘스키, 1941)

난 뒤 부인 니나가 붙인 명칭이다.

위대한 종합의 시대. 예술가의 삶을 연대기적으로 정리하는 입장에서 칸딘스키의 삶은 정리하기가 좋다. 맨 마지막에 위대한 종합이라니. 나이 일흔에 가까운 예술가가 세 번째 조국에서 보여준 작품들은 기이하고 화려하다. 위대한 종합의 시대는 어떤 의미에서는 절충의 시대였다. 칸딘스키는 자신과 교류하거나 갈등을 빚었던 이들의 예술에서 적잖은 힌트를 얻었고 이를 자신의 예술세계 속에서 조화롭게 다룰 수 있게 되었다. 그 결과 파리 시절 칸딘스키의 그림은 귀족적이고 아이러니하다. 전체적으로 매우 세련되면서도 태평스러워 보인다.

19세기 말부터 현미경으로 미생물을 관찰할 수 있게 되면서 유럽에서는 미생물의 기이하고 환상적인 모습을 모티프로 삼는 예술가들이 많아졌다. 칸딘스키 역시 당시에 유행하던 생물 이미지를 사용했다. 유명한 생물학자인 에른스트 헤켈의 일러스트레이션 모음집《자연의 예술형식Kunstformen der Natur》이나 사진가 카를 블로스펠트의 사진집《예술의 형태 Urformen der Kunst》에 실린 이미지를 변형시켜 꾸물꾸물한 형상으로 화면을 메웠다.

칸딘스키는 파격적인 것, 부수적인 것에 대해서도 마음을 열었다. 전체적으로 화면구성이 복잡하고 다채로워졌다. 색채 또한 화려해졌는데, 중간 색조를 더욱 능숙하게 구사했다. 때로는 어두운 화면 속에서 밝고 길쭉한 형상들이 불꽃처럼 명멸했다. 그림의 표면에 모래를 발라서 우둘투둘한 질감을 내기도 했다.

칸딘스키가 노년에 보여준 이 모든 변화는 어떤 의미에서는 추상이 아니라 구체적인 형상으로 되돌아간 것, 일종의 후퇴 또는 퇴보라고 할 수도 있다. 하지만 칸딘스키는 그런 평판에는 구애받지 않았다. 파시즘이 득세하면서 또 다시 세계대전의 암운이 드리웠지만, 칸딘스키는 이제 바깥세상과는 상관없이 어디에도 없는 공간을 새로이 만들었다. 유연한 형상, 생명의 본질에 대한 조용한 명상이었다. 더 젊은 시절 칸딘스키는 무엇보다 새로운 예술을 내세우기 위해 이론적인 틀을 만들려 했고, 오랫동안 이 틀에 맞춰 자신의 예술을 체계적으로 구축하고자 했다. 하지만 노년에 이르러 이론적인 일관성에 구애를 덜 받게 되면서 스스로의 감각과 정념이 가리키는 대로 작업을 계속했다. 칸딘스키가 말년에 만든 작품들은 노년의 세련미와 자유로움을 보여준다.

제2차 세계대전이 발발하고 1940년 프랑스가 나치 독일에 점령당했다. 다행히도 나치는 그에게 별 관심이 없어서 칸딘스키는 전쟁 시기 누구나 겪는 곤궁함 속에서도 대체로 평화로운 말년을 보낼 수 있었다. 1944년 12월 13일 칸딘스키는 조용히 숨을 거두었다.

빈민의 롤러코스터와 갑작스런 추락

폴록

● 20세기 중반의 미국 추상미술을 대표하는 화가 폴록은 물감을 바닥에 흘리는 '드리핑'으로 전성기를 누렸다.

● 하지만 폴록은 자신이 더 나아갈 수 없는 함정에 빠진 것처럼 느꼈고, 자신이 그린 그림, 자신의 명성 등 모든 것이 허위라는 생각에 사로잡혔다. 그는 추상화에서 벗어나 구체적인 형상이 드러나는 그림을 다시 그리기 시작했는데, 이들 그림은 좋은 평을 받지 못했다. 폴록은 자살에 가까운 죽음을 맞았다.

불편한 인간

잭슨 폴록Jackson Pollock(1912~56)의 그림 앞에선 어떤 태도를 취해야 할까? 과거 낭만주의 작품이나 인상주의 작품들에도 사람들은 놀라거나 화를 냈다. 한데 추상미술이 등장하자 상황은 더 나빠졌다. 보는 사람의 입장에서는 기댈 데가 없다. 알아볼 수 있는 형상도 없고 따라갈 이야기도 없다. 추상미술은 이런 것들을 죄다 부정하기 위해서만 존재하는 것 같다. 추상화 앞에 서면 이런 생각이 맴돈다. 도대체 무슨 의미가 있나? 이걸 예술로 받아들여야 하나?

미국의 예술가들은 19세기 후반에 프랑스의 인상주의를 열렬하게 받아들인 이후로 유럽의 미술을 새로운 것, 마땅히 따라가야 할 것으로 여겼다. 제2차 세계대전이 발발하고 나치 독일이 프랑스를 점령하면서 앙드레 브르통과 막스 에른스트를 비롯한 초현실주의 예술가들이 미국으로 건너왔다. 미국의 예술가들은 유럽 예술에게서 직접적인 영향을 받게 되었다. 폴록은 유럽의 영향을 받으면서도 그와는 다른 뭔가를 해야 한다는 강박에 시달린 많은 미국 예술가들 중 한 명이었다. 폴록은 처음에

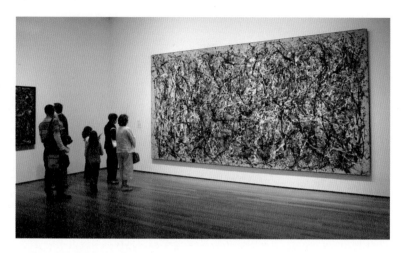

폴록의 그림을 어떻게 봐야 할까?(구글 이미지)

는 미국 미술의 주류였던 사실주의의 영향을 받았고, 뒤이어 초현실주의 미술을 흉내내 꼬물거리는 필치로 신화적인 내용을 그렸다.

폴록은 1942년부터 화가였던 리 크래스너Lee Krassner(1908~84)와 동거를 시작했다. 뉴욕 미술계에서 예술가로서의 입지와 매력적인 남성을 찾고 있던 크래스너가 보기에 폴록은 제법 멋있는 사내였다. 크래스너는 자신보다 폴록이 예술가로서 더 뛰어나다고 생각했고 폴록의 성공을 위해 애를 썼다. 주변 사람들의 언급이나 적잖은 에피소드들을 통해 폴록이 어떤 사람이었는지 짐작해볼 수 있다. 그는 불편한 존재였다. 곁에 있다면 피하고 싶은 사람이다. 특히 술버릇이 큰 문제였다. 맨 정신으로는 말을 조리 있게 하지 못했고, 그런 만큼이나 술을 마시고는 내지르는 타입이었

다. 몇몇 사람들이 보기에는 귀엽고 섹시했고, 어떤 이들에게는 천성이 착한 사람이었으며, 어떤 이들이 보기에는 개망나니였다.

폴록이 뉴욕의 신진 예술가 그룹 안에서 뭔가를 모색하는 동안, 비슷한 또래의 윌렘 드 쿠닝이나 로버트 마더웰 같은 이들은 일찍부터 자기 나름의 스타일을 구축하고 입지를 다졌다. 폴록은 스스로를 신통찮게 여기며 초조해했다. 이럴 무렵에 페기 구겐하임Peggy Guggenheim(1898~1979)이 폴록을 눈여겨봤다. 정확히 말하자면 구겐하임의 주변 사람들이 폴록을 좋게 봤다.

구겐하임은 1920년대 초부터 파리로 건너가서는 에른스트, 콘스탄틴 브랑쿠시 같은 예술가들과 친해졌고 이들의 작품을 열심히 사들였다. 구겐하임은 1938년 런던에 구겐하임 죈Guggenheim Jeune이라는 갤러리를 열었고, 제2차 세계대전이 발발하자 뉴욕으로 돌아와서는 1941년 금세기 갤러리The Art of This Century Gallery를 열었다. 이 갤러리에서 구겐하임은 유럽 전위 예술가들의 작품을 전시했고, 그러면서 미국 신진 예술가들에게도 눈길을 돌렸다.

구겐하임이 예술가들을 끌어들이고 작품을 매매하는 데는 비서였던 하워드 퍼츨Howard Putzel(1898~1945)이 많은 도움을 주었다. 퍼츨이야말로 폴록을 처음부터 분명하게 인정한 사람이었다. 퍼츨이 폴록의 그림을 보고 구겐하임에게 천거했다. 구겐하임은 폴록의 그림에 썩 끌리지 않았지만 퍼츨이 강력하게 밀었다. 일이 되어가는 과정을 들여다보면 볼수록 여러 사람의 느슨한 호감보다는 한두 사람의 열의가 중요하다는 걸 알게 된

다. 폴록이 구겐하임에게 발탁되고 예술가로서 존재감을 드러낸 것은 부인 크래스너가 뒤를 단단히 받치고 퍼즐이 옹호했기에 가능했다. 나머지 요소는 여기에 딸려왔다. 1942년 6월 구겐하임이 폴록과 크래스너의 아파트를 방문해 폴록의 그림을 봤다. 그 뒤로 몬드리안이 폴록의 그림을 보러 와서는 괜찮다고 평했다. 구겐하임의 멘토 노릇을 하던 마르셀 뒤샹이 조금 지나서 폴록을 찾아왔다. 그림을 둘러본 뒤샹의 말은 간단했다.

"Pas mal(나쁘지 않군요)."

구겐하임은 폴록과 전속계약을 맺고 자신의 갤러리에서 폴록의 개인전을 열도록 했다. 1943년 금세기 갤러리에서 열렸던 폴록의 첫 개인전은 어중간한 성공을 거두었다. 구겐하임은 이 무렵에 폴록과 잠자리를 가졌는데, 아마 썩 만족스럽지 않았던 것 같다. 두 사람의 육체적 관계는 이어지지 않았다. 구겐하임은 폴록의 그림을 깊이 좋아하지는 않았기에 나중에도 폴록과의 관계를 정리하면서 별로 아쉬워하지 않았다.

전기가 된 구겐하임 벽화

1943년 12월 구겐하임은 자신의 아파트 한쪽 벽면을 가득 채울 그림을 폴록에게 주문했다. 길이가 6미터나 되었다. 폴록은 이 그림을 그릴 공간을 확보하기 위해 자기 집 한쪽 벽을 뚫어야 했다. 나무틀에 캔버스를 씌워 벽에 세워두긴 했는데, 막상 뭘 그려야 할지 몰랐다. 폴록은 몇 달 동안 빈둥거렸다. 약속했던 기한을 한참이나 넘겼고, 구겐하임은 여러 차례 재촉해야 했다. 초조해진 폴록은 정신 사납다며 크래스너에게

잠깐 어디든 다녀오라고 했다. 크래스너는 사흘 동안 부모님의 집에 가 있다가 돌아왔는데, 화면은 여전히 텅 비어 있었다.

6미터나 되는 공백이 폴록을 얼마나 두렵게 했을지 상상해볼 수 있다. 이 거대한 화면을 뭘로 채워야 하나? 뭔가를 그린대도 앞선 누군가의 흉내일 것만 같고 형편없는 결과가 나올 것만 같다. 이렇게 망설이며 시간을 보낼수록 그림 그릴 시간은 더욱 줄어들어 궁지에 몰린다. 더 이상 미룰 수 없게 되었을 때 폴록은 하룻밤 사이에 그림을 완성했다.

폴록이 만들어낸 거대한 화면에는 박력이 넘친다. 물론 어떤 구체적인 형상을 찾아내기는 어렵다. 위 아래로 길쭉한 검고 굵은 선들이 화면의 틀을 잡았다. 몸을 한껏 곧추세우고 주변을 둘러보는 미어캣 같기도

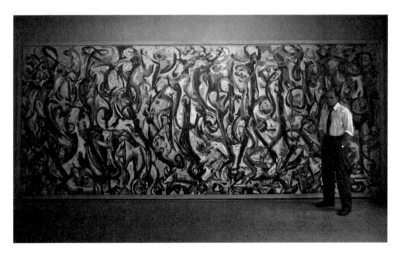

구겐하임을 위한 벽화 앞에 선 폴록(©Herbert Matter)

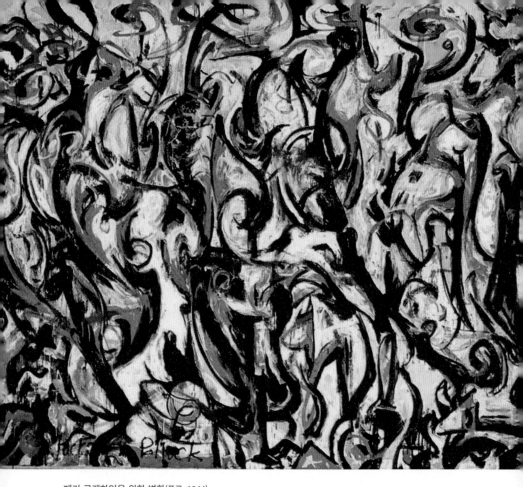

페기 구겐하임을 위한 벽화(폴록, 1944)

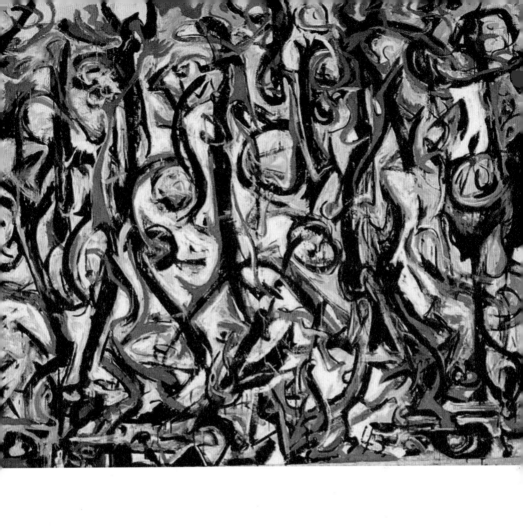

하고 혹은 옛 전쟁화 속에서 말을 타고 꼿꼿이 몸을 세운 기병 같기도 하고 신전의 기둥 같기도 하고 숲속의 나무 같기도 한 이 선들을 둘러싸고, 음울하면서도 요동치는 에너지가 신비로운 분위기를 자아낸다.

폴록의 경력에서 이 그림은 꽤 중요한 대목을 이룬다. 그가 앞선 시기에 추구했던 신화적인 내용과 앞으로 스스로를 내맡기게 될 추상적인 형식의 중간 단계를 보여준다. 또 이 그림을 하룻밤 만에, 그러니까 매우 짧은 시간에 그려냈다는 점 또한 중요한 의미를 지닌다. 방법적으로 보면 폴록의 재빠른 작업은 여백 공포증에 대한 반응이다. 빈 공간은 사람을 숨 막히게 만든다. 그 앞에서 도망치거나, 아니면 빈 공간을 뭔가로 덮어서 없애야 한다. 마감에 쫓기는 작가, 기일을 앞둔 예술가는 스스로에게서 뭐든 끄집어내야 한다. 생각해보면 그리 어렵지 않다. 아무튼 화면을 메우면 된다. 급하게 메우다 보니 자신의 깊숙한 곳에 담고 있던 것들, 과거의 것들, 기억 속에 쌓여 있던 것들, 깊이 묻혀 있던 것들이 딸려 나왔다. 나중에 스스로 납득할 수 있느냐는 다음 문제고, 일단 스스로에게서 뭔가를 적극적으로 날렵하게 끌어냈던 경험이 전기轉機가 되어 이 뒤로 폴록의 작업을 이끌었다.

완성된 그림을 구겐하임의 아파트로 옮기고 보니 벽에 걸기에는 그림이 8인치 가량 길었다. 구겐하임을 대신해 그림을 걸려고 기다리고 있던 뒤샹이 그림에서 넘치는 부분을 잘라내면 어떻겠느냐고 했다. 폴록은 "O. K."라고 대답하고는 곧장 술을 마시러 가버렸다.

드리핑의 탄생

폴록은 1947년부터, 그러니까 30대 중반부터 화포를 바닥에 펼쳐놓고 그 위에 물감(페인트)을 붓으로 흘리고 뿌리기 시작했다. 그가 이런 식으로 작업한 것을 뒷날 사람들은 드리핑dripping이라고 불렀다. 폴록의 드리핑이 유명해지자 몇몇 작가들은 자신이 폴록보다 먼저 물감을 뿌리고 흘렸다고 주장했다. 사실 물감을 질질 흘리는 거야 작업을 하다 보면 늘 있는 일이고, 화면 구석에 물감을 흘려서 부분적으로 활용한 예술가도 적지 않다. 하지만 드리핑으로 화면을 한가득 메운 것은 폴록이 처음이다. 물감을 화면에 부분적으로 흘리는 것은 원초적인 행위지만, 이걸로 화면을 메운 것은 지극히 의식적인 작업이다.

드리핑이 어떤 과정을 거쳐 정립되었는지를 설명하기 위해 다들 애를 써왔다. 하지만 애를 쓸수록 더욱 모호할 뿐이고 모든 게 분명치 않다. 이보다 앞서 폴록은 아메리카 원주민들이 모래에 그림을 그렸다는 걸 알았고 원주민들이 남긴 그림을 흉내내기도 했다. 물론 이걸 드리핑으로 곧바로 연결시키기는 어렵다. 폴록이 만약 칸딘스키처럼 수사적이고 이론적인 인물이었다면 뭔가 그럴싸하고 매끄러운 설명을 시도했을 것이다. 칸딘스키는 무심코 옆으로 놓아둔 그림이 마침 저무는 햇빛을 받아 계시적인 순간을 맞은 것처럼 이야기했다. 이와 달리 폴록이 물감을 흘리고 뿌린 작업은 일견 충동적이지만 나름대로 주의 깊게 계산된 것이다.

폴록이 그때까지 벽에 세워놓고 작업하던 캔버스를 틀에서 벗겨내 바닥에 펼쳐놓고 그릴 생각을 했다는 게 더 중요하다. 그는 앞서 1943년 페

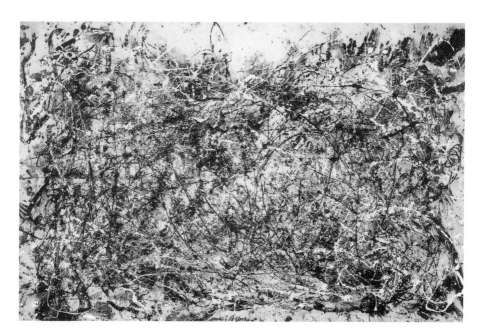

<넘버 I A> (폴록, 1948)

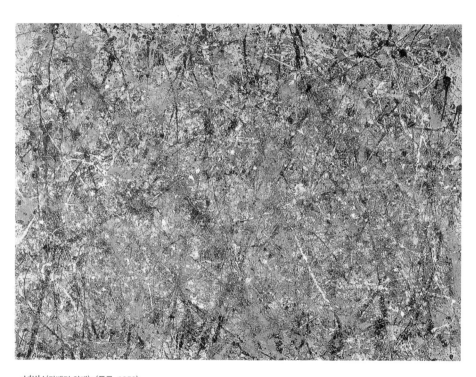

<넘버 I (라벤더 안개)>(폴록, 1950)

기 구겐하임을 위해 거대한 '벽화'를 그리면서 추상적인 형상을 위아래로 붓으로 내리그어가느라 힘이 들었다. 이러다보니 넓은 화면을 바닥에 펼쳐놓고 그 위에 줄줄 흘리면 훨씬 자유롭게 작업할 수 있겠다 싶었다.

당시 미국 미술계는 평론가 클레멘트 그린버그Clement Greenberg(1909~94)가 영향력을 행사하고 있었다. 그린버그는 당시 유럽에서 건너와 미국 미술계에 유행하던 초현실주의 화풍을 폄하했다. 회화가 구체적인 형상을 그리고 어떤 이야기를 담는 데 몰두하다 보니 문학의 뒤꽁무니를 따라간다는 것이었다. 회화는 문학과는 다른, 회화만의 고유한 특성을 추구해야 한다는 게 그린버그의 주장이었다. 그가 제시한 진정한 회화의 조건은 이랬다. 구체적이지 않을 것, 색채와 형태 자체를 보여줄 것, 그리고 평면적일 것(입체적인 것은 회화가 아니라 조각의 특성이니까).

드리핑은 그린버그의 요구에 대한 폴록의 대답이었다. 이론적인 단계를 밟아가던 추상미술의 장에서 폴록이 던진 비장의 카드였다. 그린버그는 폴록이 다다른 지점이 흡족했다. 그린버그 자신이 머릿속에 쌓아올린 이상적인 미술의 모형에 딱 맞는 작품이었다.

관객들은 폴록의 그림 앞에서 당혹스러웠다. '마카로니 같다''아이가 옛 전투장면을 그린 것 같다' 따위의 혹평이 쏟아졌다. 하지만 이런 중에도 폴록의 화면에 담긴 미증유의 세계에 매혹된 이들도 있었다. 어떤 이들은 광대한 우주를 떠올렸고, '유성우 같다'고 했다. 잡지 《라이프》에서 폴록의 특집기사를 실었다. 제목은 이랬다.

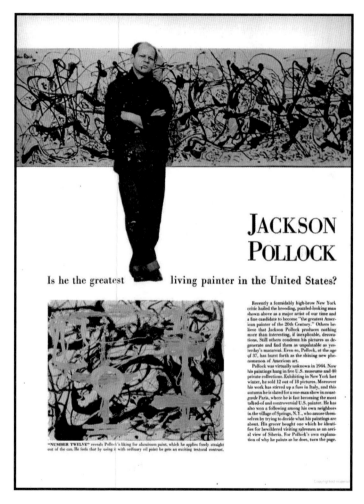

'잭슨 폴록, 그는 살아 있는 가장 위대한 미국 화가인가?'
(《라이프》에 실린 폴록, 1948, 구글 이미지)

'잭슨 폴록, 그는 살아 있는 가장 위대한 미국 화가인가?'

폴록은 거만한 표정으로 담배를 물고 자신의 작품 앞에 서서 포즈를 취했다. 대중은 폴록의 작품을 황당해하고 낯설어 하면서도 흥미롭게 바라보기 시작했다.

끊어져버린 끈

1950년 늦가을 사진가 한스 네이머스Hans Namuth(1915~90)가 폴록을 사진에 담겠다고 했다. 폴록이 그림 그리는 장면을 사진으로도 찍고 16밀리 컬러필름으로도 촬영하겠다는 것이었다. 이때 찍은 사진과 영상을 통해 우리는 폴록이 작업하는 모습을 생생하게 볼 수 있다. 네이머스가 촬영

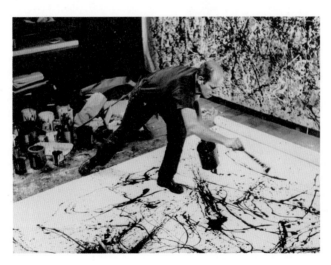

작업하는 폴록(구글 이미지)

한 필름 속에서 폴록은 춤을 추듯 유연하게 페인트를 흩뿌린다. 그런데 정작 폴록 자신은 촬영을 거치면서 설명하기 힘든 감정에 사로잡혔다. 그런 감정이 이때 생겨났다기보다는 폴록의 내면에 꿈틀대던 것이 이를 계기로 터져나왔다고 해야겠다. 의도하지는 않았지만 네이머스의 촬영은 지옥으로 향하는 문을 열었다.

2000년에 에드 해리스가 잭슨 폴록의 삶을 영화로 만든 〈폴락〉에도 네이머스가 폴록을 촬영하는 장면이 나온다. 이런 식이다. 폴록이 펼쳐진 화포 앞에서 대뜸 페인트 통을 집어들고 작업을 시작하려 하자 네이머스가 제지한다.

"잠깐, 잠깐. 좀더 오래 생각해요... 고민하고... 의아해하고..."

폴록은 어처구니없다는 표정이다.

해리스의 영화는 폴록이 네이머스의 촬영에 사로잡혀 느낀 번민과 균열을 보여주기 위해 공을 들였다. 하지만 여기에는 영화의 한두 장면으로 설명하기 어려운 것이 있다.

폴록의 그림에는 순수한 몸의 흔적이 있다. 그리고 어쨌든 우리에게는 폴록이 작업하는 모습을 찍은 사진이 있다. 그 사진에 대한 기억을 지우고 폴록의 그림을 읽을 수 있을까? 네이머스가 촬영한 영상과 사진 속에서 폴록의 몸놀림은 뭔가에 끌려가는 것처럼, 신비로운 힘에 사로잡힌 것처럼 보인다. 우연과 필연이 결합하는 국면을 보여준다. 의식의 수면 아래 가라앉아 있던 것이, 리드미컬한 춤과 동작과 육체에 실려 드러난다. 마치 살풀이굿 같다. 폴록은 샤먼 같다.

네이머스는 자신이 원하는 장면이 나올 때까지 작업을 계속했다. 한 달이나 끌던 촬영이 끝난 날은 추수감사절 무렵이었다. 크래스너는 촬영이 끝난 걸 축하하는 파티를 준비했다. 친구와 지인이 모였고 폴록과 네이머스는 바깥에서 촬영을 끝내고 집으로 들어왔다. 그런데 폴록의 태도가 심상치 않았다. 그때까지 2년 동안이나 술을 끊었던 그가 위스키를 꺼냈다. 집안에 있던 사람들은 다가올 폭풍을 예감했다.

폴록은 연거푸 잔을 비우고는 네이머스에게 한잔 하라고 권했지만 네이머스는 사양했다. 다들 테이블에 앉게 되었을 때 폴록은 네이머스 곁에 앉았다. 술냄새를 풍겨가며 네이머스에게 얼굴을 바짝 들이밀고 "당신은 사기꾼이야"라고 말했다. 네이머스도 가만히 있을 수만은 없어서 "당신이야말로 사기꾼이야"라고 맞받았다. 폴록은 흥분해서 되풀이했다. "사기꾼, 사기꾼, 사기꾼!" 그르렁거리면서 뱃속에서부터 울화를 뽑아내더니 음식이 가득 차려진 테이블을 통째로 엎었다. 그 길로 폴록은 집을 나가 차를 몰고 떠나버렸다. 말을 잊은 손님들에게 크래스너가 말했다. "다들 거실로 가서요. 커피를 내올게요."

적잖은 예술가들은 스스로가 어딘지 진실하지 못하며 주변 사람들과 세상을 속이고 있다고 생각한다. 가난하고 불행한 화가로 알려진 이중섭(1916~56)은 주변 사람들이 애를 써서 자신의 개인전을 열게 되었을 때 전시장에서 누군가가 자신의 작품을 사려고 하면 옆 사람에게 "내가 또 한 사람을 속였어"라고 속삭였다. 또 작품을 구입한 사람에게 다가가서는 나중에 반드시 더 좋은 작품으로 바꿔주겠다고 약속했다. 진실성이라고

나 할까, 진정성이라고나 할까, 젊은 예술가들에게 상처를 입히는 말은 수없이 많지만, 그 중에서도 '네 작업에는 진정성이 없어'가 가장 아프다. 물론 이런 말은 관록 있는 예술가에게는 잘 안 먹힌다. 젊은 예술가는 이 말에 자괴감을 드러낼 테고, 경험 많은 예술가는 괘씸해할 것이다. 그러니까 젊은 예술가를 흔들기에 좋은 말이고 경험 많은 예술가의 미움을 사기에 딱 좋은 말이다.

카메라를 처음 본 오지의 원주민들이 사진을 찍으면 영혼이 빠져나간다고 여겼다는 이야기가 적잖이 전해지는데, 폴록의 심정도 그와 비슷했다. 뭔가가 자신의 세계에 파고들어 중요한 것을 찍어냈다고 여겼다. 물론 네이머스의 촬영이 금방 끝났다면, 그러니까 하루나 이틀 정도로 마쳤다면 별 문제가 없었을 것이다. 한 달 동안 해부용 메스처럼 집요하게 파고들었던 카메라의 움직임 앞에서 폴록은 자신이 어느샌가 벌거벗겨졌다고 여겼다. 일단 벌거벗겨진 이상 돌이킬 수 없다고 생각했다. 작업의 모든 과정을 잘게 쪼개서 나열하면 그건 대수롭지 않은, 지극히 평범한 무언가로 변해버리는 것만 같았다.

명성을 누리는 이들 중 어떤 이는 자신에게 당연히 명성을 누릴 자격이 있다고 생각한다. 하지만 어떤 이는 자신에게 자격이 없다고 생각한다. 뭔가 착오가 있어서, 대중이 뭔가를 잘못 알거나 뭔가를 알아채지 못한 때문에 자신에게 갈채를 보낸다고 생각한다. 착오가 바로잡히고 대중이 정신을 차리면 자신을 외면할 것이다. 앞서 뻔뻔스럽게 갈채와 명성을 누렸던 것에 대해서도 따지고 비웃을 것이다. 명성의 이면에는 공포

가 도사린다.

예술가는 부끄러웠다. 스스로도 납득할 수 없는 작품이 환영받는다는 것에. 하지만 환영받는 방향으로 계속 달릴 수밖에 없다. 그러면서도 누군가는, 언젠가는 알아볼 것만 같다. 자신이 속 빈 강정이라는 걸. 자신이 비열한 사기꾼이라는 걸. 내가 왜 이 지경이 된 거지? 화가 나고 답답하고 불안하다. 하지만 대중의 갈채를 뿌리칠 자신은 없다. 갈채가 만족감을 주는 걸까, 그림이 많이 팔리니 좋은 건가, 둘 중 어느 쪽인 건가. 예술가는 명성의 노예가 되고 대중은 예술가를 노예로 부린다. 광대처럼. 다음 단계에서 예술가는 색다른 뭔가를 꺼내 보여서 대중을 놀라게 할 수도 있지만, 순식간에 외면당할 수도 있다. 두렵다.

이 무렵 세실 비튼이 패션모델을 폴록의 작품 앞에 세워놓고 사진을 찍었고 이 사진들은 《보그》에 실렸다. 추상미술을 폄하하는 흔한 표현 중 하나가 '벽지 같다'인데, 모델의 배경이 된 폴록의 작품들이 딱 그랬다. 공간을 장악하지 못하고 그저 공간의 표면만 얇게 덮고 있는 것처럼 보인다.

급작스런 추락

폴록에게서 노년의 특성을 읽어내는 건 가당치 않을지도 모른다. 세상을 떠났을 때 나이가 겨우 44세였다. 노년의 특성을 읽어내기에는 내리막이 너무 급경사였고, 흔한 표현으로 절정 속에서 파멸을 예감했다. 좀더 온당하게 표현하자면 절정과 파멸 사이의 거리가 너무도 짧아 보인

다. 물론 짧아 보인다는 건 바깥에서 보기에 그렇다는 것이고, 고통 속의 당사자에게 시간은 영겁과 마찬가지였을 것이다. 폴록은 예술가가 자신의 스타일을 전개하는 데서 어떤 말기적인 양상을 보여준다.

1950년대로 들어서면서 폴록은 하강세를 겪었다. 몇 가지 일이 겹쳤다. 페기 구겐하임이 폴록을 떠났다. 구겐하임은 제2차 세계대전 때 미국으로 건너온 예술가 막스 에른스트와 결혼했는데, 에른스트와 구겐하임의 결혼생활은 끔찍했다. 결국 이들은 이혼했고 에른스트는 뉴욕을 떠났다. 구겐하임은 뉴욕 예술계에 염증을 내고는 이탈리아로 건너가버렸다. 이 뒤로 베네치아에 새로이 구겐하임 미술관을 마련해서는 자신이 수집한 미술품에 둘러싸여 평화로운 여생을 보냈다. 문제는 구겐하임과 계약했던 폴록이었다. 폴록은 붕 떠버렸다. 구겐하임은 뉴욕에서 자신이 거느리던 예술가들을 정리하는 데 별 미련이 없었다. 구겐하임은 폴록을 베티 파슨스 갤러리에 넘겼다.

베티 파슨스Betty Parsons는 시장의 반응을 직격으로 맞았다. 베티 파슨스 갤러리에서 1950년 11월 폴록의 개인전이 열렸다. 작품이 거의 팔리지 않았다. 폴록이 드리핑 작업을 내보인 지 3년 남짓밖에 안 되었는데, 사람들은 금세 익숙해져버렸다. 작품 하나하나가 다르지만, 사람들은 그게 그거라고 여겼다. 시장에서 폴록의 작품은 포화상태였다.

폴록과 비슷한 시기에 활동했던 추상화가들이 점차 명성을 얻어갔던 흐름에 비춰 생각해보면 폴록이 이 무렵에 조금만 더 버텼더라면 어땠을까 싶다. 이때까지만 해도 폴록의 작품 가격은 그리 높지 않았고, 다른

추상미술 작품들의 가격이 급상승하기 직전 단계였다. 사람들이 싫증을 내는 것처럼 보이는 흐름이었지만, 아직도 폴록의 그림은 충분히 많은 사람에게 보이지 않은 상태였다. 요컨대 국제적인 전시를 적극적으로 열었더라면 새로운 명성이 생겨났을 테고, 명성은 미국 내로 역수입되면서 더욱 커졌을 것이다.

하지만 이러자면 폴록의 작품과 명성을 관리해줄 사람이 있어야 했는데, 페기 구겐하임은 열의가 없었고 베티 파슨스는 어떻게 해야 할지를 몰랐다. 폴록에게 이런 점을 일깨워줄 조언자도 필요했다. 하지만 폴록은 스스로를 지탱하지 못했다. 헌신적인 조력자였던 크래스너를 붙잡지도 못했다.

대략 1947년부터 1952년 무렵까지 폴록은 그를 유명하게 만든 드리핑으로 작품을 제작했다. 하지만 점차로 그는 자기 작업에 회의를 느끼게 되었다. 아주 간단히 말해 그는 자신의 작업을 어떤 식으로 계속해야 할지 모르게 되었다. 만약 네이머스가 촬영을 하지 않았고 작품에 대한 반응도 계속해서 좋았더라면 폴록도 계속해서 드리핑을 했을까? 그러니까 드리핑에 대한 회의는 작업 내부에서 생겨난 것인가, 아니면 외부의 여건이 부정적인 방향으로 바뀌면서 작용한 것인가? 이걸 구분하기는 어렵다. 압박은 안팎에서 복합적으로 작용한다.

폴록은 매우 신경질적이었고 누군가가 자신의 작업에 대해 조금이라도 부정적으로 평가하면 마구 화를 냈다. 이는 남의 평가에 신경을 많이 썼음을 의미한다. 어느 예술가가 그렇지 않을까 싶지만, 폴록은 귀가 얇

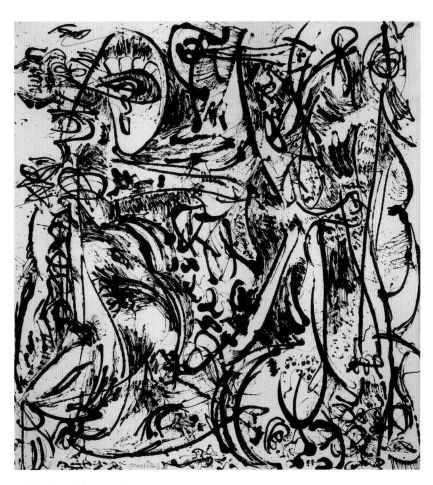

<넘버 25(메아리)>(폴록, 1951)

앴다. 스스로의 주관이 뚜렷하지 않았기에 뭔가 대단해 보이는 사람의 평가에 예민했고 잘 휘둘렸다. 폴록은 1950년대 초에 토니 스미스라는 조각가를 만나 친하게 지냈는데, 스미스는 폴록에게 작업 스타일을 바꾸어야 한다고 했다. 예술가는 끊임없이 새로워야 한다는 이데올로기를 들이민 것이다. 추상미술에서 벗어나 구체적인 형상을 그리라고 주문한 이도 스미스였다.

폴록은 우울했다. 바꾸어야 한다지만 어렵고 두려운 노릇이었다. 예술가로서는 스타일을 바꿀 때마다 엄청난 위험을 감수해야 한다. 마침내 폴록은 1947년 이전으로, 드리핑을 구사하기 이전과 같은 그림으로, 초현실주의 미술로부터 영향 받던 시기로 돌아갔다. 형상을 찾기 시작했다. 걸음마를 다시 배워야 하다니. 어린애들은 걸음마를 하면 곁에서 격려하고 축복하지만 폴록의 걸음마는 축복받지 못했다. 폴록은 그 두려운 걸음을 떼어놓았다. 모멸감을 무릅써야 하고, 자신의 과거를 부정하고 자신의 정체성을 이루는 모든 것을 버리는 작업을 시작했다. 폴록의 작품에서 다시 형상이 내비치는 국면은 비극적이다.

클레멘트 그린버그는 폴록의 새 작업을 좋아하지 않았다. 그러고 보면 그린버그는 폴록이 어려움을 겪을 때 의지가 되어주지도 못했고, 오히려 흔들리던 폴록이 새 길을 모색하자 비수를 꽂았다. 그린버그는 폴록의 전성기가 지났다는 평론을 썼다. 폴록은 그 글을 읽고 화가 나서 그린버그에게 따지고 들다가 면전에서 '멍청이'라고 욕을 했다. 이 뒤로 그린버그는 폴록을 다시는 보지 않았다.

크래스너와의 관계도 파탄을 맞았다. 그린버그에게 욕을 했던 1955년 7월 어느날 폴록은 그린버그가 보는 앞에서 크래스너와 고래고래 소리를 지르며 싸웠다. 물론 이날이 유별난 날은 아니었다. 크래스너는 폴록의 술주정과 폭력에 넌더리를 냈다. 그녀는 더 이상 폴록을 뛰어난 예술가로 여기지 않았고, 그동안 폴록을 뒷바라지하느라 손을 놓았던 자기 작업을 다시 시작했다. 그녀는 폴록과 헤어질 생각을 했다.

1956년 초, 폴록은 뉴욕의 술집에서 루스 클리그먼이라는 여성 화가를 만났다. 폴록은 그녀의 유혹에 넘어갔다. 클리그먼은 폴록이 유명한 예술가라는 점 때문에 끌렸던 것 같은데, 처음에는 그랬을지 몰라도 클리그먼 또한 감정의 기복이 심한 폴록을 감당하느라 나름대로 힘들었다. 한편 크래스너는 막상 폴록에게 다른 여자가 생기자 괴로워했고, 이혼해줄 수 없다며 버텼다. 크래스너는 폴록을 달래볼 요량으로 유럽에 가서 페기 구겐하임도 만나고 베네치아 비엔날레에도 참석하자고 했다. 하지만 폴록은 거절했다.

그해 7월 크래스너는 배편으로 유럽 여행길에 올랐고, 얼마 안 있어 클리그먼이 폴록의 집으로 들어왔다. 클리그먼은 폴록에게 크래스너와 헤어지고 자신과 결혼하자고 했다. 폴록은 이러지도 저러지도 못했다. 클리그먼은 폴록과 다툰 끝에 그를 떠났다가 8월 11일에 다시 돌아왔다. 이번엔 그녀의 여자친구 이디스 메츠거와 함께였다. 그리고 잘 알려진 대로, 이날 밤 만취한 폴록이 이 두 여성을 태운 채 승용차를 과속으로 몰았고, 차는 도로 가장자리에 부딪치며 뒤집혔다. 클리그먼은 차에

<부활절과 토템>(폴록, 1953)

서 튕겨나가 중상을 입었고, 폴록과 메츠거는 숨졌다. 폴록은 이들을 길동무로 삼으려 했던 것 같다.

폴록의 갑작스러운 죽음에 비추어 그를 '미술계의 제임스 딘'으로 여기는 이들도 있다. 제임스 딘에게는 가능성이 열려 있었지만 폴록은 어땠을까. 폴록이 수년에 걸쳐 맛본 내리막길과 일평생 겪었던 번민에 비하면 사고와 죽음은 작은 마침표일 뿐이다. 그가 애꿎은 여성을 죽게 한 것 때문에 그린버그는 장례식에 참석하길 거부했다. 폴록의 장례식은 추도사도 없이 끝났다.

모든 게 거짓이라는
자기부정

———

로스코

● 마크 로스코는 명상적이고 관조적인 추상화로 유명하다. 긴 과도기를 거친 끝에 스스로의 스타일을 확립했고, 자신의 그림이 뜻밖의 정서적인 효과를 일으킨다는 점에 주목하여 그림이 관객들을 사로잡도록 궁리했다.

● 하지만 로스코는 몇몇 이유로 스스로의 작업에 회의를 품었고 자살로 삶을 마쳤다. 말년에 그린 그림들은 그가 겪은 육체적·정신적 쇠락을 보여주는 것처럼 음울하다.

과시욕과 무력감 사이에서

　20세기 초 유럽의 몇몇 예술가들이 추상적인 그림을 그리기 시작했고 제2차 세계대전을 겪으면서 추상미술의 물결이 미국으로 흘러갔다. 추상화 중에서도 색면회화Colour Field Painting를 대표하는 마크 로스코Mark Rothko(1903~70)의 작품은 명상적이며 인간의 내면을 관조하는 느낌을 준다.

　로스코는 폴록과 비슷한 시기에 활동했고 폴록보다 오래 살았다. 서로를 좋아하지는 않았지만, 두 사람 모두 전후 미국의 추상미술을 대표하는 예술가로 묶인다. 폴록의 그림은 격렬한 행위의 흔적으로 가득하지만, 로스코의 그림은 점잖다 못해 묘하게 새침해 보인다. 위아래로 긴 화면에 넓적한 사각형이 들어 있을 뿐이다. 하지만 사각형이 배경과 뒤섞이듯 흔들리고 점점 넓어지면서 보는 이를 끌어당기는 느낌을 준다. 보는 이의 눈길을 빨아들이다가는 가슴 속의 무언가를 잡아당기는 것 같다. 짐짓 아무렇지도 않은 듯, 하지만 보는 이를 집어삼키려는 그림. 이처럼 간단한 방식으로 이처럼 기이한 그림을 만들어냈으니 대단한 고수이고 성공한 예술가구나 찬탄하게 되지만, 이게 쉽게 완성된 스타일은

<무제>(로스코, 1959)

아닐 거라는 점도 짐작할 수 있다.

로스코는 유대계 러시아인이다. 1903년 러시아의 드빈스크에서 태어났고 1913년 가족과 함께 미국으로 건너가 오리건 주 포틀랜드에서 살게 되었다. 로스코는 1938년 미국 시민권을 취득했다. 원래 이름이었던 마르쿠스 로트코비치Marcus Rothkowitz를 1940년 마크 로스코로 바꿨다. 이름을 바꿔서 출신을 숨기기는 했지만, 그는 생김새나 분위기가 전형적인 앵글로색슨계와는 거리가 있었다. 로스코는 1921년 예일대학에 들어갔다. 미국 사회에서 자신이 이질적인 존재라고 여겼고 주류사회와 겉도는 입장이었던 그는 사회와 정치에 관심이 많았다. 대학을 2년 만에 그만두고는 미국 이곳저곳을 돌아다녔다.

체제에 비판적인 젊은이들은 한창 때에는 서로 누가 더 저항적인지를 열렬히 과시한다. 하지만 결국 제 앞가림을 해야 할 때가 되면 이념의 폐허를 떠나 실속을 좇는다. 그런데 저항에 대한 기억(저항의 제스처에 대한 기억)은 여생에서 어떤 강박처럼 이 사람을 따라다닌다. 로스코도 그랬다. 로스코는 평생 스스로를 비주류라고, 반항하는 자라고 생각했다. 뭔가, 자존심 때문에 그랬던 것도 같다. 스스로를 외면했던 체제를 사랑할 수는 없었다.

로스코는 뒷날 명상적이고 신비롭고 신중한 예술가처럼 보이게 되었지만, 젊었을 적에는 뭔가 돋보이고 싶어 하는 타입이었다. 젊은이에게는 당연한 것인지도 모른다. 로스코는 한때 배우를 꿈꾸었고, 스스로의 연기력에 꽤 자신감을 보였다. 하지만 배우로 활동하기에 여의치 않았

다. 그는 뉴욕에서 미술의 세계를 접했고, 여기서 자신이 나아갈 방향을 발견했다.

로스코는 1925년 뉴욕의 아트 스튜던츠 리그에 들어가 맥스 웨버^{Max} Weber(1881~1961)라는 화가에게 그림을 배웠다. 로스코와 마찬가지로 러시아계 유대인이었던 웨버는 유럽에서 야수주의와 표현주의 미술을 접했다. 웨버는 미술이 바깥세상을 있는 그대로 옮기는 게 아니라 내면의 깊은 것을 끄집어내는 예언적인 구실을 한다고 강조했다. 누구를 만나느냐가 성향을 결정하는 걸까, 성향에 따라 누구를 만나느냐가 결정되는 걸까? 로스코가 이 뒤로 예언자적인 태도를 취하게 된 것이 웨버를 만난 때문일까, 아니면 예언자로서의 성향이 있었던 로스코가 웨버의 가르침을 스펀지처럼 빨아들인 걸까? 젊은 로스코는 철학과 문학에 몰두했고 신화와 심리학에 대해서도 닥치는 대로 읽었다. 하지만 책을 많이 읽고 생각을 많이 한다고 작업이 잘 풀리는 건 아니다. 젊은 로스코는 과시욕과 무력감 사이에서 갈팡질팡했다.

색채의 발견

로스코의 화업은 대충 세 단계로 나눌 수 있다. 첫 번째는 사실주의 시기, 두 번째는 초현실주의 시기다. 여기서 나아가 세 번째가 색면회화 시기다.

로스코의 초기 작품은 투박하다. 1920년대와 1930년대에 걸쳐서 그는 주로 도시의 삭막하고 단조로운 모습을 그렸다. 〈지하철〉 연작이나 〈거

<지하철 입구>(로스코, 1938)

리의 모습>은 답답한 지하세계의 구조물에 뒤섞이다시피 자리잡은 무심
하고 허약한 인물을 보여준다. 뒷날 그가 어떤 그림을 그렸는지 아는 입
장에서 이 초기작들을 보면 수평과 수직의 구성, 분할된 색면의 맹아를
발견할 수 있다.

청년 로스코는 대서양 건너편에서 가라앉는 유럽의 소식을 들었다.
스탈린은 독소불가침조약을 맺어서 히틀러의 야욕에 부채질했다. 전쟁
이 터졌고, 서유럽이 히틀러의 손에 떨어지자 많은 예술가들이 미국으로

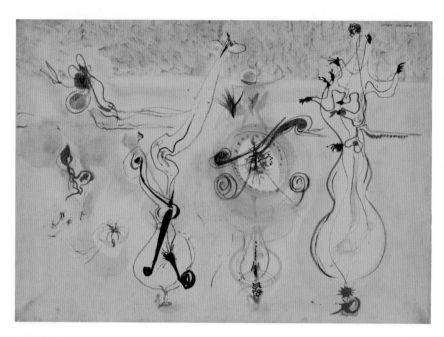

<무제>(로스코, 1944)

건너왔다. 로스코는 막스 에른스트와 조르조 데 키리코 같은 예술가들이 대표하는 초현실주의 예술에 사로잡혔다. 로스코의 그림에는 뒤틀리고 분절된 신체가 종종 등장했다. 로스코는 상징에 집착했다. 꼬불꼬불한 형상으로 화면을 채우면서 그리스 신화나 성경의 내용을 모티프로 삼아 인간의 비극적인 조건을 상기시키려 했다.

로스코는 초월적인 세계와 원형적인 이미지에 매료되었지만, 이를 효과적으로 활용하지는 못한 편이었다. 초현실주의 기법은 그에게 몸에 맞지 않는 옷 같았다. 사실주의 시기도 그렇고 초현실주의 시기도 그렇고, 로스코의 그림은 미숙해 보인다. 스스로는 심원한 어떤 것을 열심히 찾았지만 그게 뭔지도 몰랐고, 어떻게 보여줘야 할지도 몰랐다. 30대를 지나 40대 중반이 되어서도 이런 상태였다.

1943년 무렵부터 로스코는 추상화가인 클리포드 스틸Clyfford Still(1904~80)과 교류했다. 스틸의 영향을 받은 로스코는 색채로 가득한 평평한 화면의 힘을 의식하게 되었다. 스틸에게서 감화를 받지 못했더라면 로스코의 그림은 구제불능이었을 것이다. 여기에 더해 계시처럼 마티스가 다가왔다. 대담하면서도 세련된 마티스를 발견하면서 로스코는 완전히 새로운 영역으로 들어섰다. 마티스의 그림 중에서도 로스코에게 영감을 준 것으로 알려진 작품은 〈붉은 화실〉이다. 이 그림은 벽이건 천장이건 테이블이건 온통 붉은 색으로 채워져 있다. 가구의 윤곽선만이 최소한으로 그려져서 존재를 암시하고, 마티스 자신이 앞서 그린 '그림 속 그림'들만이 선명하게 드러난다. 이 그림이 주는 강렬한 느낌은 다른 무엇도 아닌

<붉은 화실>(마티스, 1911)

색채 자체가 뿜어내는 것이다.

마침내 1940년대 말 로스코는 뭔가 구체적인 것을 암시하는 형상들을 모두 없애고 물감만으로 캔버스를 덮기 시작했다. 그 결과 로스코의 그림은 크고도 모호한 세계를 보여주게 되었다. 화면에는 색의 덩어리가 안개나 구름처럼 둥둥 떠다녔다. 이걸 '멀티폼'이라고 불렀고, 이 시기를 '멀티폼 시기'로 분류하기도 한다. 대략 2~3년 정도 이 시기를 거쳤다. 초현실주의 시기에서 추상의 시기로 접어드는 과도기라고 할 수도 있지만, 이미 구체적인 형상이 없어졌다는 점에서 추상 시기의 초기라고도 할 수 있다.

<무제>(로스코, 1948, 멀티폼)

색면이 불러오는 기이한 정서

멀티폼 시기를 거친 뒤로 로스코는 두세 개의 직사각형 색면으로 화면을 채우기 시작했다. 이 색면들은 마치 벽돌이 쌓여 있는 것처럼 보인다. 어떤 기념비, 아이콘 같은 느낌을 주는 이 색면들은 서로 경계가 불분명하다. 평면적이면서도 공간 속에 떠 있는 것처럼 몽롱한 느낌을 준다. 색면 자체가 그리 크지는 않지만 배경과의 비율을 교묘하게 조절한 때문에 실제보다 더 크게 느껴진다. 절제되어 있으면서도 고도로 계산된 화면이다.

로스코의 그림에 형상이 없어서 자유로운 듯싶지만 실은 여러 가지로 제한되어 있다. 일단 천장과 바닥이라는 한계에, 사각형이라는 틀에 갇혀 있다. 화면 속에 사각형이 층층이 자리를 잡고 있는데, 맨 아래 사각형의 위치와 크기는 화면 앞에 서거나 앉은 예술가가 허리를 숙여 손을 뻗었음직한 자리와 크기다. 뭔가 예술가 자신이 화면 앞에서 많이 움직이지 않으려고 했던 것 같다. 다른 추상표현주의 화가들이 격렬한 붓놀림을 보여주거나 물감을 뚝뚝 떨어뜨리거나 뿌리는 식으로 드라마틱한 효과를 노렸던 것과는 달리 로스코의 그림에는 그런 움직임이 없다. 바꿔 말해 예술가가 몸을 놀린 느낌이 거의 없다.

로스코는 위아래로 긴 화면을 주로 사용했는데, 폴록이 옆으로 긴 화면을 주로 사용했던 것과 비교하면 흥미롭다. 로스코는 폴록보다도 틀에 박힌 느낌을 준다. 폴록은 화폭을 바닥에 놓고 주변을 돌아다니면서 물감을 뿌렸기 때문에 로스코보다 훨씬 유연해 보인다.

로스코의 그림은 사각형의 화면을 더욱 사각형처럼 보이게 한다. 로스코는 유화물감을 테레빈유로 희석시켜서 넓적한 붓으로 칠했다. 그의 붓질은 일단 수평을 지향한다. 수평으로 붓질한 다음에는 공간을 채우기 위해 수직으로 붓질을 했을 테지만, 결과적으로 직선과 사각형이라는 틀을 벗어나지 못했다. 어쩌다 벗어나 보려는 시도조차 융통성이 없어 보인다. 이 점이 그의 작업을 평생 지배했다. 국면에 따라 그의 그림에서는 직선과 사각형의 성격이 좀더 도드라지거나 좀더 흐릿해졌다. 수면 아래 잠겼다가 다시 위로 올라오는 것처럼. 하지만 그런 직선과 사각형 속에서 미묘하게 떨리는 색채는 매력적이다.

언제부터인가 사람들은 로스코의 그림 앞에서 기이한 경험을 했다. 숙연해졌고 설명하기 어려운 감정에 사로잡혔다. 어떤 이들은 눈물을 흘리기도 했다. 로스코는 사람들이 이처럼 자신의 그림 앞에서 감정적인 경험을 한다는 걸 알았다. 여기서 한 가지 흥미롭지만 대답하기 어려운 질문을 할 수 있다. 로스코는 관객들보다 먼저 자신의 그림에서 그런 감정을 경험했을까? 자신의 그림에 빨려들면서 부정적이고 우울하고 회고적인 감정에 사로잡혔을까? 아마 그랬을 것이다. 그렇다면 로스코는 자신이 이런 화면을 만들기 전에도 이런 화면이 만들어낼 효과를 미리 짐작할 수 있었을까? 그렇지 않다.

유감스럽게도 예술가는 스스로 만들고 있는 게 어떤 모습으로 진행되고 완성될지 모른다는 점에서는 관객보다 나을 게 없다. 관객에게 앞날을 예견할 능력이 없는 것처럼 예술가도 앞날의 자신, 앞날의 예술을 예

<무제>
(로스코, 1949)

견하지 못한다. 거짓 선지자다. 이런 난점을 피카소는 멋들어지게 무마했다.

"내가 만약 그 그림이 어떻게 끝날지 안다면 그 그림을 그릴 이유가 없다."

말이 좋아 거짓 선지자지, 사기꾼 아닌가?

애써 변호하자면, 모두가 눈을 반쯤 혹은 모두 감은 채 뒤엉켜 흘러가는 속에서 예술가는 눈을 좀더 크게 뜨려 애쓰는 존재다.

로스코의 작업이 곧잘 감정적인 반향을 불러일으키자, 예술가 자신이 이에 대해 뭔가를 설명해야 할 필요가 생겼다. 이런저런 질문이 들어왔다. 아예 입을 꽉 다물어버리는 것도 방법일 텐데 로스코는 은근히 뭔가 말해놓은 게 많다. 허튼소리가 돌아다니는 걸 보기 싫으면 말하지 말라, 예술가여! 로스코가 자신의 작업에 대해 했던 말 중에서 가장 많이 인용되는 말은 이것이다.

나는 인간의 기본적인 감정들을 표현하는 데만 관심이 있습니다. 비극이나 무아경, 파멸 같은 것들 말입니다. … 내 그림 앞에서 우는 사람들은 내가 그 그림을 그릴 때 겪은 것과 똑같은 종교적 경험을 하고 있는 것입니다. •

로스코는 자신의 작품이 '추상화'라는 뻔한 명칭으로 분류되지 않기

• 《그림과 눈물》(제임스 엘킨스 지음, 정지인 옮김, 아트북스, 2007, 33쪽)

를 바랐던 것이다. 로스코가 마음속으로 떠올렸던 것은 인간을 신비한 세계로 이끌어가는 어떤 특별한 것이다. 어떤 통로이기도 하다. 요컨대 '작품 이상'이다. 그런데 '작품 이상'이 되면 나름대로 감당해야 할 것들이 많아진다. 그게 어디서 어떻게 왔으며 그 세계는 무엇인가. 이런 물음이 끊이지 않게 된다. 물음에 대답하면서 작품에 대해 설명하자니 이것저것 정신적·문화적 장치들을 동원하게 된다.

로스코는 젊었을 적부터 고전을 탐독했는데, 정작 고전미술에 대해서는 40대였던 1950년대 이후 유럽을 다니면서 경험하기 시작했다. 그는 프라 안젤리코Fra Angelico(1390/95~1455)의 그림이 자아내는 고요하고 경건한 분위기에 감동했다. 이밖에도 로스코는 자신의 작업을 토르첼로 섬의 벽화나 폼페이 '빌라 미스테리아'의 벽화 등과 비교하는 말을 남겼다. 토르첼로 섬의 벽화는 성당에 들어온 사람이 심판과 구원의 장면을 한 공간에서 보면서 운명과 섭리에 대해 생각하게 하는 장엄한 그림이다. 폼페이의 빌라 미스테리아에는 고대의 밀교密教에 관련된 내용이 묘사되어 있다.

로스코는 그림을 통해 사람들을 사로잡으려 했다. 그는 그림이 전시되는 공간과 환경에 관심을 기울였다. 전시실에 놓여 있던 붉은 안락의자가 관객의 주의를 분산시킬 거라고 여겨서 등받이가 없는 길쭉한 나무 의자로 바꾸도록 했다. 또 전시장의 조명도 은은하다 못해 침침할 정도로 조정했다. 그러니까 로스코의 그림을 화집이나 화면으로 봐서는 예술가 자신이 보여주려고 했던 걸 온전히 볼 수 없다고 할 수 있다.

그는 자신의 작품을 판매하고 전시할 때도 되도록 여러 점이 모여 더

큰 힘을 보여주기를 원했고, 애초부터 여러 점이 모일 것을 염두에 두고 그렸다. 당연하게도 로스코는 다른 예술가들과 함께 전시해야 하는 단체전에는 점점 출품하지 않게 되었다.

그림이 더 큰 효과를 내려면 단지 그림으로만 그쳐서는 안 되고 벽이 되고 공간이 되어야 했다. 로스코는 아예 애초부터 벽 같은 느낌이 들도록 그림을 그렸다. 그림이 벽이 된다는 건 개체로서의 성격을 버린다는 것, 공간 속에 숨는다는 것이다. 로스코의 그림은 공간과 함께 비로소 완성된다. 이는 공간이라는 맥락에서 벗어나면 그림 자체가 불완전하고 미약한 존재가 된다는 말이기도 하다. 하지만 공간에 대한 기억은 휘발성이 강하기 때문에 로스코의 그림은 반복적으로 전시되어야 힘을 유지할 수 있다.

로스코의 작품이 지닌 이런 성격은 이론 영역에서는 그를 폄하하는 근거가 되었다. 당시 미국 미술계에서 커다란 영향력을 행사했던 평론가 클레멘트 그린버그는 애초부터 로스코의 그림을 대단치 않게 봤다. 그린버그를 비롯한 비평가들은 작품이 상황과 맥락을 떠나서 그 자체로 힘을 지녀야 한다고 여겼다. 하지만 로스코는 작품의 의미와 가치가 작품 자체(내부)가 아니라 작품이 놓인 상황과 조건(맥락)에서 생겨난다는 걸 알았고, 이를 적극적으로 활용했다.

로스코의 그림은 보는 이를 빠져들게 하기 때문에 사람들은 이 그림들을 어느 정도 거리에서 봐야 할지 로스코에게 물었다. 로스코의 대답은 '45센티미터'였다. 45센티미터면 별로 좋은 거리가 아니다. 한 사람이

이만큼 가까이 가서 그림을 보면 곁에 있는 다른 사람에게는 그림이 가려질 수밖에 없다. 자신의 작품이 걸린 공간을 이리저리 조율했던 로스코가 이런 대답을 한 건 모순적이다. 그는 이 대답을 통해 뭔가 다른 것을 말하고 싶었는지도 모른다. 45센티라면 곁에 있는 다른 것들은 안 보인다. 좋게 생각하자면, 그림을 멀찍이서 느긋하게 보지 말고 그림에 빠져들라는 뜻이리라.

공간 전체를 작품으로 삼으려는 로스코에게는 안성맞춤의 프로젝트가 떨어졌다. 1964년 프랑스계 기업가인 장 드 메닐, 도미니크 드 메닐 부부가 휴스턴의 가톨릭대학에 예배당을 세우겠다며 내부를 로스코의 그림으로 채우자고 했다. 로스코는 의욕적으로 작업에 착수하여 1967년까지 예배당을 위해 적갈색, 붉은색과 검은색으로 된 신비로운 작품을 만들었다.

작업과정은 몹시 힘들었다. 모두 14개의 화면을 만들었는데 이 가운데 가장 큰 것은 세로 5미터, 가로 3미터나 되었다. 여러 명의 조수가 동원되어 캔버스에 밑칠을 했다. 체력적으로도 한계가 드러났지만 심적으로도 부담이 컸다. 주어진 공간 속에 작품을 놓는 게 아니라 공간 전체를 감당하고 연출해야 한다는 게 새로운 도전이고 압박이었다. 이런 과정에서 로스코는 육체적으로 정서적으로 소진되었다.

성공과 번민

1950년 4월 뉴욕 메트로폴리탄 미술관에서 '오늘의 미국 회화 1950년'

이라는 전시회가 열렸다. 그런데 이 전시의 책임자는 추상화를 배제하려 했다. 이에 대해 뉴욕을 중심으로 활동하던 18명의 추상화가들이 항의성명을 내고 한데 모여 사진을 찍었다. 그렇게 해서 제2차 세계대전 직후 미국의 추상미술을 이끌었던 이들의 모습을 한꺼번에 볼 수 있는 사진이 나왔다. 카메라 앞에 모인 예술가들이 저마다 편할 대로 앉거나 서면서 포즈를 취했는데, 예술가들이 스스로를 내보이는 방식이 매우 흥미롭다.

18명의 예술가 중에서 여성 예술가는 겨우 한 사람, 맨 뒤에 서 있는 헤다 스턴이다. 이래저래 담배를 들고 있는 사람이 많은 것도 오늘날에는 신기하게 보인다. 콧수염을 기른 바넷 뉴먼이 마치 이 그룹의 중심인물인 양 한복판에 당당하게 앉아 있다. 뉴먼의 바로 뒤에 자리잡은 폴록의 모습이 가관이다. 폴록은 한 손에 담배를 들고 돌려 앉아서는 이쪽으로 눈길을 보낸다. 스스로가 취하는 포즈의 효과를 아는 걸까, 아니면 이런 자리에서는 기왕이면 멋진 포즈를 취해야 한다고 생각하는 걸까? 아무튼 폴록의 모습은 제법 그럴 듯하다. 한창 때의 스티브 맥퀸 같은 느낌도 든다. 폴록의 라이벌이었던 윌렘 드 쿠닝은 맨 뒷줄 맨 왼편에 서 있는데, 꾸밈없는 자세로 가장 작게 나왔지만 존재감이 강렬하다. 폴록의 오른편 헤다 스턴의 바로 앞에 클리포드 스틸이 사람 좋은 교수님처럼 미소를 띠며 몸을 살짝 기울이고 있다.

맨 앞줄 맨 오른편에 로스코가 앉아 있는데, 마치 떠밀려서 자리에 앉은 것 같은 모습이다. 맨 앞에 앉아 있으면서도 몸을 돌려 스스로를 숨기고 싶어 한다. 담배를 든 손도 폴록과 달리 여유로운 자기 연출이 아니

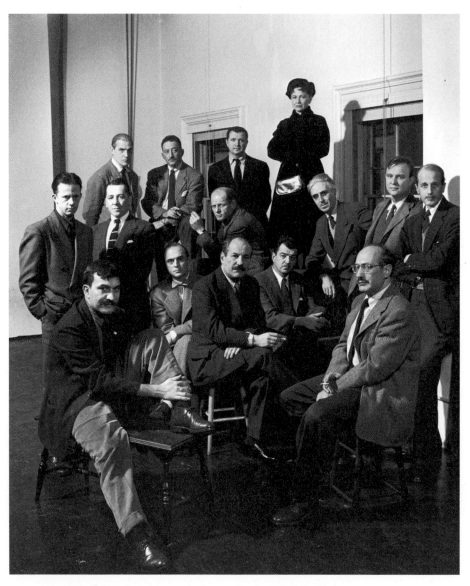

성난 예술가들(1950, Nina Leen/The LIFE Picture Collection/Getty Images)

라 조금 전까지 누군가와 심각한 이야기를 나누다가 방해받은 느낌을 준다. 스스로를 드러내고 싶으면서도 감추고 싶어 하는 모순적인 태도가, 느긋하지 못하고 불편해하는 태도가 고스란히 드러난다. 시간이 지나면서 사진 속 인물들은 저마다 처지가 달라졌다. 폴록은 하강세를 겪다가 1956년에 죽었고 로스코의 명성은 점점 높아갔다.

1960년 뉴욕 현대미술관에서 열린 대규모 회고전은 로스코의 명성을 확인하는 계기였다. 로스코는 1961년 1월 존 F. 케네디 대통령의 취임식에 초대됐는데 로스코 스스로도 이 일을 커다란 영광으로 여겼다. 로스코의 작품은 점점 더 비싼 가격에 팔렸다. 로스코는 함께 '뉴욕 화파'로 묶인 동료 예술가 바넷 뉴먼, 클리포드 스틸과 갈등을 빚었다. 뉴먼과 스틸이 보기에 로스코는 너무도 부르주아적이었다. 예술가들이 서로를 부르주아적이라고 비난하거나 경멸하는 건 19세기 이래 흔해진 장면이지만, 로스코에게는 그런 비난이 매우 아팠다.

점점 더 많은 작품이 여기저기 팔려가면서 로스코는 자신이 작품에 대해 통제력을 잃는다고 여겼다. 거대한 흐름에 휘말려 떠내려가는 것 같았다. 다들 자신의 그림을 좋아하니까 좋기는 하지만, 좋아해서는 안 되는 인간들이 좋아하는 것 같았다. 로스코는 자신의 작품을 구입하려는 사람을 '면접 심사'하기도 했다.

로스코는 자신의 명성에 대해 묘한 태도를 취했다. 복잡하고 불편한 감정이었다. 그는 명성과 관심을 갈구하면서도 그걸 내치려 했다. 바꿔 말하면 그는 명성과 관심을 내치려 하면서도 그걸 갈구했다. 로스코는

줄곧 스스로가 자본주의 체제에 저항하는 인간이라고 생각했다. 체제는 억압적이고 대중은 무지하고 기성문화는 진부하다는 생각으로 젊은 시절을 버텨왔다. 그런데 이제 체제가 자신을 열렬히 받아들인다는 점이 불편했다. 여기서 예술가의 태도는 모순적이다. 예술가는 짐짓 초연한 척 한다. 하지만 실은 지위와 명성에, 그러니까 세상이 자신을 받아들이는 방식에 몹시 예민하다.

명성은 괴이하다. 명성과 역량은 시차가 있다. 예술가가 가장 뛰어난 것을 보여줄 수 있을 때는 명성이 따라붙지 않는 경우가 많다. 명성을 누리는 예술가는 내부적으로는 이미 하락세를 타고 있다. 절정기가 매우 짧기 때문이다. 물론 절정기가 비교적 길거나 뭔가를 바꿔가면서 계속 보여줄 역량이 있다면 괜찮다. 하지만 대개는 명성을 만끽하는 한편으로 스스로의 밑천이 떨어졌다 싶어 조마조마해하게 된다.

예술가 자신이 이걸 누구보다 잘 안다. 결벽증적인 예술가는 작업을 중단하고, 양심적인 예술가는 괴로워 하고, 뻔뻔한 예술가는 일단 버티고 본다. 버티다 보면 더 좋은 작품이 나올 수도 있을 거라고 낙관하고, 명성의 관성에 사로잡혀 어쩌지 못한다. 스스로의 역량과 행운으로 지탱하지 못하면 이 모든 게 신기루처럼 사라질 것임을 안다. 그래서 속으로는 전전긍긍한다. 자신을 둘러싼 호들갑이 조금이라도 잦아들면 마침내 그날이 왔다고 여긴다. 모두에게 비웃음을 받으면서 비참하게 잊히는 단계가 이제 시작되었다고 생각한다.

자신의 개인전을 앞두고 로스코의 상태는 거의 공황장애 수준이었다.

오프닝을 앞두고는 마치 영화나 음반의 흥행에 촉각을 곤두세우는 연예인처럼 극도의 긴장에 휩싸였다. 그러다가 사람들이 자신의 작품 앞에서 찬탄을 표하고, 자신을 둘러싸고 칭송을 거듭하면 비로소 조금씩 누그러졌다.

내리막길로

로스코는 1958년 뉴욕의 시그램빌딩 레스토랑에 작품을 걸기로 계약하고 작업을 시작했다. 그런데 이 과정에서 그가 가진 복합적인 문제가 죄다 드러났다. 로스코는 자신에게 작품을 주문한 이들을 폄하했다. 다시 말해 폄하하는 제스처를 취했다. 시그램빌딩을 위한 작업을 시작한 지 1년 만에 로스코는 가족과 함께 유럽으로 여행을 떠났다. 대서양을 건너는 배에서 로스코는 《하퍼스 매거진》의 발행인인 존 피셔를 만나 친구가 되었다. 로스코는 피셔에게 시그램 벽화 작업에 대해 이야기하면서 자기 그림이 그 방에서 식사하는 자들의 입맛을 떨어뜨렸으면 좋겠다며 으르렁거렸다.

로스코는 자신의 작품과 함께 침침한 공간을 만들어서 숙연한 분위기를 연출하고, 그 안에서 식사하거나 오가는 이들이 우울하게 가라앉는 기분을 느끼도록 할 생각이었다. 하지만 일이 돌아가는 걸 보니 자기 생각대로 되기는커녕 작품이 허세로 가득한 공간의 고상한 장식처럼 될 것 같았다. 로스코는 계약을 파기했다. 시그램빌딩에 들어가기로 했던 작품들은 뒷날 런던의 테이트 미술관과 일본의 가와무라 기념미술관으로 나

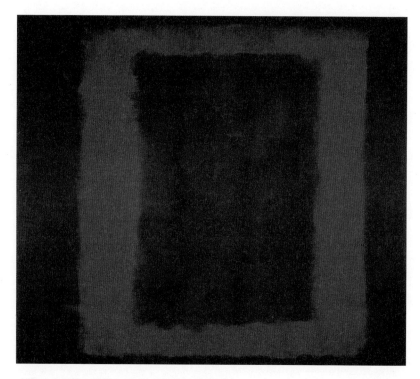

<벽화 I>을 위한 스케치(시그램 벽화 스케치)(로스코, 1958)

뉘어 보내졌다.

1960년대 중반부터 미국 미술계에서는 팝아트가 득세하기 시작했다. 추상미술에 대한 반응은 조금씩 시들해졌다. 유행은 양날의 검이다. 팝아트와 대비되어 추상회화는 엄숙하다 못해 고압적이고 엘리트적이고 오만해 보였다. 1940년대에는 자신과 동료 예술가들이 새로운 예술의 편이었는데 이제는 기득권을 쥔 채로 뭉개고 앉은 퇴물처럼 느껴졌다. 로스코는 자신이 예술적으로 막다른 길에 이른 게 아닐까 두려워했다.

1940년대 후반 색면 추상의 단계로 막 접어들었을 때 로스코는 붉은색과 오렌지색 등 밝고 강렬한 색을 많이 썼는데, 1950년대 후반부터 로스코의 작품은 어두워졌다. 흑색과 갈색이 주를 이루었고 붉은색이 조금씩 들어가는 정도였다. 또 앞서는 명도와 색상이 크게 다른 색들을 함께 배치하는 과감성과 파격을 보였는데, 이제는 소극적으로 비슷한 색들을 함께 놓았다. 화면에 담긴 사각형의 크기와 비율도 고정되다시피 했고, 수평선 하나로 달랑 화면을 양분하는 단조로운 구성을 보여주었다. 로스코가 찬탄했던 마티스의 그림이 말년으로 갈수록 더욱 밝고 투명해진 것과 달리 로스코 자신의 그림은 갈수록 어두워졌다. 마티스의 그림에서 보이는 삶의 약동과 세련된 감각을 로스코는 거의 갖고 있지 않았다.

로스코는 건강이 나빠졌다. 1968년에 대동맥류가 찾아왔다. 가뜩이나 결혼생활은 파경 직전이었는데 로스코가 성생활이 불가능해지면서 파탄을 맞았다. 로스코는 1969년 초부터 집에서 나와 작업실에서 생활했다. 결과론이지만 예술가가 분투하는 공간과 마음을 놓고 쉬는 공간이 분리

<무제>(로스코, 1969~70)

되지 않은 것도 치명적이었다. 로스코는 자신의 작업(그려 놓은 그림들, 그리고 있는 그림들, 수많은 그림들)에서 눈 돌릴 시간을 갖지 못했던 것이다.

나이들고 몸도 불편해지다 보니 작업을 통해 어려운 국면을 돌파하겠다고 생각할 수도 없었다. 이 무렵부터 로스코는 커다란 캔버스를 다루는 게 힘이 부쳐 종이에 작업을 했다. 엎친 데 덮친 격이었다. 종이에 어두운 색을 덮다 보니 어두우면서도 얇아 보였다. 헛심을 쓰는 예술가 자신의 무감각이 드러난 것 같았다. 우울증을 앓은 이들의 증언으로도 짐작할 수 있듯이, 쇠락의 국면은 격렬한 슬픔이나 고통이라기보다는 무심함과 둔감함으로 찾아온다.

우울감에 잠식당한 노년의 예술가

1970년 2월 25일 로스코는 뉴욕에 있는 자신의 작업실에서 숨진 채로 발견되었다. 앞서 아무런 암시도 없었고 유서도 없었다.

자살이 예술가에게 어울린다거나 결말이 분명해서 좋다고 여기는 경향이 있는 것 같다. 하지만 자살은, 특히 주변 사람들에게는 영원히 풀지 못할 수수께끼를 남긴다. 자살에 작용한 여러 요인 중에서 한두 가지만이라도 빠졌다면 어땠을까, 그것만 없었다면 어땠을까 하는 생각에 빠져들게 된다. 모든 것이 이유가 될 수 있다. 그러니까 자살은 오히려 더 많은 물음을 던진다. 설령 유서가 남아 있더라도 자살의 이유가 온전히 담겨 있지 않은 경우도 많다. 객관적 조건이 좋았는데도 삶을 마감하려는

사람이 자신의 심경을 명료하게 전달할 수 있을까? 유서를 남기지 못했다는 건 자살자가 스스로의 행동을 주변 사람들에게 납득시키려는 의욕조차 지니지 못했다는 의미일 수 있다.

이 무렵 로스코는 감당해야 할 게 많았다. 별거 중이었지만 부인이 있었고, 19세의 딸과 6세의 아들이 있었다. 심지어 이날 로스코는 말버러 화랑의 대리인과 만나 전속계약에 대해 의논하기로 약속을 잡은 상태였다. 이 모든 것들이 아무래도 좋은 것이 되었다. 로스코는 우울증에 빠져 있었고 우울증은 사리를 분별하지 못하게 한다. 관계 속의 의무와 책임

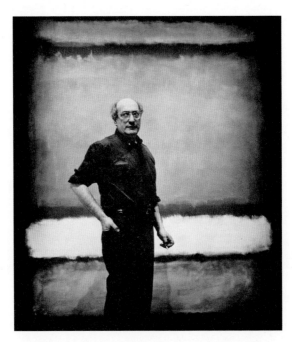

작품 앞의 로스코(1961, Kate Rothko/Hulton Archive/Getty Images)

을 의식하지 못하게 된다. 내가 죽은 뒤에 무슨 일이 벌어질 것인가, 내 시신을 발견한 조수는 얼마나 충격을 받을 것인가, 처자는 얼마나 슬퍼할 것인가, 이런 생각도 브레이크를 걸지 못한다.

사실 로스코는 존경받고 찬탄받고 있었기에 그런 쪽으로만 고개를 돌리면서 스스로의 마음을 보살폈다면 치명적인 선택을 피할 수도 있었다. 그러나 이 또한 당사자를 내리누르던 무게를 짐작하지 못한 채로 내리는 판단이다. 로스코는 부정적인 징후에 사로잡혀 마음속에 어둠을 키워갔다.

로스코의 작업에 담긴 어둠이 그를 자살로 몰아넣은 것인가, 아니면 그 어둠을 작업으로 극복하는 데도 실패한 것인가, 어둠은 작업의 원천인가, 작업의 결과인가, 혹은 작업을 통해 그에 저항해야 하는 것인가, 아니면 작업과는 상관없는, 머리도 꼬리도 구분할 수 없이 인생을 관통하는 수수께끼인가.

로스코는 자신의 삶도 건사하지 못했으니 로스코의 삶과 작품은, 예술이 인간을 구원하지도 못하고 위로하지도 못함을 보여주는 예라고 할 수 있을까? 그의 그림은 명상적이다. 나아가 종교적이고 비극적이고 연극적이다. 아무것도 분명한 게 없으니까 보는 이가 뭐든지 투사할 수 있다. 하지만 그림에서 관객이 느끼는 감정과 예술가가 그림에 담은 감정이 같은지는 결코 알 수 없다. 로스코는 자신이 관객과 교감하기를 원했다고는 하지만 그의 말과는 달리 어쩌면 예술가와 관객은 저마다 자기만의 감정에 빠져 헤매고 다닌 건지도 모른다. 예술가와 관객 모두 작품이

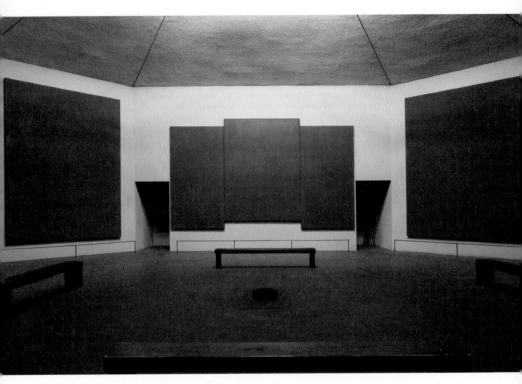

휴스턴에 위치한 '로스코 예배당'(구글 이미지)

펼쳐놓은 모호하고 광활한 세계를 헤매면서 방향도 목적도 없는 인생이 어둠과 공허와 고독으로 채워져 있음을 절감한다. 예술가와 관객은 작품 속에서 만나지 못한다. 어둠이 관객을 끌어당기기를 원했는지는 모르지만, 정작 어두운 색면은 그림 앞에 선 사람을 밀어낸다.

로스코는 사제同祭였다. 스스로 사제인 양 굴었다. 사제는 절대적인 힘과 연결되어야만 존재할 수 있다. 신이 내린 무당처럼. 그런데 그 힘이 약해지거나 사라지면 중개자는 가치를 잃는다. 영험한 능력을 보이지 못하게 된 샤먼은 추방되거나 살해당했다. 로스코는 사제놀이에 취했다가 꿈에서 깨어나듯 빠져나왔다. 그러고 나니 비참했다. 그림은 아무것도 아닌 것처럼 보였다.

로스코가 세상을 떠나고 6개월 뒤에 부인도 세상을 떠났다. 로스코의 딸 케이트는 로스코의 유언 집행인들과 말버러 화랑 측이 갖가지 방식으로 부당하게 이득을 취했음을 알아차리고 소송을 시작했다. 1982년까지 이어진 이 재판에서 법정은 케이트의 손을 들어주고 상대측에 막대한 벌금을 부과했다. 1979년에 마크 로스코 재단의 새로운 위원회가 구성되었고 로스코의 작품에 대한 소유권이 비로소 정리되었다. 앞서 드 메닐 부부가 제안했던 휴스턴의 예배당이 1971년 1월에 봉헌식을 가졌고, 이 예배당을 위해 그렸던 로스코의 그림이 비로소 공간과 함께 공개되었다. 특정 종파가 아니라 보편적인 종교적 공간이었던 이 예배당은 로스코 예배당으로 불리게 되었고, 여러 종교의 의식이 번갈아 거행되었다.

10장

인생 전체를 혼란으로
몰아넣은 마지막 수수께끼

뒤샹

● 프랑스의 예술가 마르셀 뒤샹은 남성용 소변기를 전시회에 출품하여 미술품과 일상용품의 경계를 무너뜨렸다. 그는 30대 중반 이후 미술 작품을 거의 만들지 않고, 다른 미술가들의 작품을 매매하거나 여기저기 돌아다니거나 체스를 두면서 살았다. 아무것도 하지 않고 살아가는 것 자체를 작품보다 더 소중하게 여겼다.

● 뒤샹이 세상을 떠난 뒤에 그가 은밀히 만들어두었던 작품이 공개되었다. 황당하고 괴이한 작품은 뒤샹이 세상을 향해 던진 또 하나의 수수께끼였다.

수염 달린 모나리자

마르셀 뒤샹^{Marcel Duchamp(1887~1968)}을 미술사의 선 위에 놓으려 들면 금방 난감해진다. 입체주의와 미래주의, 다다이즘과 초현실주의 등을 비롯해 현대미술의 여러 유파와 관련되지만 이들 중 어떤 유파에도 고정시킬 수 없는 존재다. 그는 몇몇 괴상한 작품으로 알려져 있다. 파리의 거리에서 팔던 〈모나리자〉 그림엽서에 수염을 그려넣고는 'L.H.O.O.Q'라고 써 넣었다. 1919년, 뒤샹의 나이 32세 때였다.

L.H.O.O.Q는 'Elle a chaud au cul'와 발음이 비슷하다. 'cul'(끝에 붙은 l은 묵음)는 엉덩이, 항문을 뜻하고 속된 표현으로 정사情事를 의미한다. 그래서 Elle a chaud au cul는 '그녀의 엉덩이는 뜨겁다', '그녀는 뜨거운 음부를 가지고 있다', '달아오른 여자' 등으로 번역할 수 있다.

레오나르도 다 빈치의 〈모나리자〉는 수줍음과 유혹, 우아함과 오만함에 이르기까지 다양하고 풍부한 표정을 지닌다. 여기에는 조롱하는 듯한 모습 또한 담겨 있다. 뒤샹이 덧붙인 수염 때문에 조롱은 그녀의 코밑과 입가로 끌려나와 노골적으로 드러났다. 그/그녀(〈L.H.O.O.Q〉)의 얼

251

<L.H.O.O.Q>(뒤샹, 1919)

굴은 음탕하다. 부끄러움을 모른다. 수치스러운 어떤 비밀, 숨겨야만 할 어떤 감정을 아무렇지도 않게 드러내면서 보는 이를 거꾸로 짓누른다. 야릇하고 신비스러웠던 미소는 조롱하는 듯한 뻔뻔스러운 미소로 바뀌었다.

뒷날 인터뷰에서 뒤샹은, 자신이 수염을 그려넣음으로써 모나리자 안에 남성이 숨겨져 있음을 까발렸다고 한다. 그렇다면 이렇게 까발려진 상태의 L.H.O.O.Q는 남성인가, 여성인가? 이 '수염 난 모나리자'의 성적 정체성은 한쪽 방향으로 명료하게 정리되지 않는다. 그녀는 수수께끼의 공간이 된다. 남성으로 변장한 여성 혹은 여성도 남성도 아닌 존재.

20세기 들어서 프로이트가 레오나르도 다 빈치의 동성애 성향에 대해 연구하고 발표하면서 뒤샹은 그쪽으로 관심을 갖게 되었다. 게다가 이 무렵 〈모나리자〉가 실은 레오나르도 다 빈치 자신의 모습을 숨겨 넣은 그림이라는 생각이 별 근거도 없이 퍼져 있었고, 뒤샹은 이런 생각을 노골적으로 표현했다. 뒤샹은 〈모나리자〉를 레오나르도와 동일시했고, '그녀의 엉덩이는 뜨겁다'라고 했을 때 '그녀'는 동성애에서 여성 역할이었으리라 짐작되는 레오나르도를 가리켰다.

뒤샹의 또 다른 유명한 작품으로는 〈독신자들에게 발가벗겨진 신부新婦, 조차도The Bride Stripped Bare by Her Bachelors, Even〉*를 들 수 있다. 그냥 들여다보면 무슨 의미를 담고 있는지 알 수가 없기 때문에 뒤샹이 작품을 제작하는 과정에서 기록해둔 노트 따위를 참고하면서 작품의 얼개를 짐작해

● 흔히 줄여서 'The Large Glass(큰 유리)'라고 부른다.

<독신자들에게 발가벗겨진 신부, 조차도>(뒤샹, 1915~23)

보려 애를 쓰지만, 기본적으로 이 작품을 이루는 요소들의 상징성은 자의적인 성격이 너무 강해서 명료한 해석이 어렵다. 정작 뒤샹 자신은 이 작품에 내포된 의미나 정신적 배경에 대해 확언하길 거부했기에 그에 대한 평자들의 추측만 분분했다.

투명한 유리판에 그린 그림으로, 크게 위와 아래 두 구역으로 나뉘어 있다. 위쪽 구역의 길쭉한 덩어리는 '신부'를, 아래쪽 구역의 주철 모형들은 '독신자들'을 나타낸다. 독신자들은 신부에 가닿으려 애를 쓰지만 신부라는 욕망의 대상에 대한 독신자들의 에너지는 위쪽 구역을 향해 올라가지 못하고 자신들의 구역에서 헛돈다.

1960년대에 뒤샹의 작품을 총괄적으로 정리한 화상 아르투로 슈바르츠Arturo Schwarz는 이 작품이 연금술에 대한 뒤샹의 관심과 여동생 쉬잔에 대한 근친상간적 감정(및 그에 대한 죄의식)을 담고 있다고 보았다. 죄의식 때문에 독신자들은 신부에 가닿을 수 없고, 독신자들의 욕망은 그것이 발현되는 과정에서 거세 공포에 직면한다고 했다. 여기에 더해 슈바르츠는 거세가 양성구유兩性具有(양성합일)로 나아가는 과정을 상징한다고도 했다.

양성구유라면, 앞서 나왔던 〈L.H.O.O.Q〉 역시 양성구유를 연상시킨다. 이처럼 뒤샹의 작품에서는 성적인 강박, 여성과 남성의 경계를 교란하려는 성향이 거듭 드러난다. 에로티슘은 뒤샹의 일생을 관통하는 가치였다. 그리고 그 에로티슘은 불투명한 수수께끼와 신비로움으로 가득한 것이었다.

스스로 예술이 되다

뒤샹은 일찍이 1917년에 남성용 소변기에 '분수Fountain'라는 제목을 달아 전시에 출품했다. 서명을 넣긴 넣었는데 자기 이름이 아닌 엉뚱한 이름을 짚이는 대로 써놓고는 이 무렵 자신이 운영진을 맡고 있던 독립미술가협회의 전시회에 출품했다.

이 장난에는 뒤에 거창한 의미가 부여되었다. 뒤샹은 미술품을 예술가 자신이 손수 만들어야 한다는 고정관념에서 벗어나 대량생산된 공업제품을 전시장에 처음으로 내놓았다. 이를 '레디메이드Ready-made'라고 했다. 뒤샹은 미술과 일상의 경계를 무너뜨렸고, 예술가 자신이 예술이라고 명명하기만 하면 뭐든지 예술이 되는 시대를 열었다.

뒤샹은 애초부터 전통적인 기법을 존중하는 마음이 별로 없었다. 대량생산의 시대를 맞아 수공업적인 방식으로 작업하는 미술은 의미를 잃었다고 생각했다. 1912년 항공공학 박람회를 관람했을 때 뒤샹은 친구인 조각가 브랑쿠시에게 이렇게 말했다.

"이제 회화는 끝났네. 저 프로펠러보다 멋진 걸 누가 만들어낼 수 있겠나?"

뒤샹은 이처럼 미술이 시효가 다했다고 생각했고 그런 생각을 이런저런 맥락에서 거듭 밝혔다. 그는 나이 서른이 넘자 유화를 더 이상 그리지 않았다. 미술을 버리다시피 한 것처럼 보였다. 그런 한편으로 미술계 사람들과 돈독한 관계를 유지했다. 뒤샹의 놀이터는 어디까지나 미술계였다. 그는 미술품을 매매하는 딜러로 활동했고, 현대미술의 후원자로 유

<분수>(뒤샹, 1917)

명한 페기 구겐하임의 조언자 노릇을 했다. 1920년 파리에 처음 도착한 페기 구겐하임이 현대미술에 눈을 뜨고 작품을 사들일 때 뒤샹은 예술가들의 작업실로 전시장으로 구겐하임을 데리고 다니면서 작품을 보여주었고, 이 무렵 난립하던 여러 유파에 대해서도 알려주었다. 그러니까 구겐하임의 수집 작업에는 뒤샹의 취향과 판단이 결정적으로 작용한 것이다.

혼히들 뒤샹을, 예술에 대한 고루한 관념을 단번에 뒤집어버린 과격한 존재로 여긴다. 하지만 뒤샹은 무엇보다 사교적인 인간이었다. 그에게는 상황과 맥락을 이리저리 비틀면서 흥미로운 뭔가를 만들어내고, 그런 유희를 이해하는 사람들과 함께 웃는 게 낙이었다. 유머, 흥분, 담소, 유쾌한 교류, 이런 것들이면 되었다.

제1차 세계대전 때인 1915년부터 뒤샹은 뉴욕에 주로 머물렀다. 비자를 연장하기 위해 어쩔 수 없이 프랑스에 돌아가는 경우를 빼고는 되도록 미국에 있었다. 그러다 1955년에 미국 국적을 취득했다. 미국인 월터 아렌스버그가 뒤샹의 평생 친구이자 후원자였다. 아렌스버그는 자신의 집에 뒤샹을 위한 작업실을 차려주었다. 아렌스버그 주변에 모여 있던 예술인과 지식인들은 유럽의 문화와 예술을 동경했고 뒤샹을 매력적인 인물로 여기며 존경했다. 미국에서 사람들은 뒤샹에게 그림을 더 그리라고 했다. 일정 기간마다 돈을 줄 테니 아무거나 그려달라고 제안하는 사람도 있었다. 하지만 뒤샹은 그런 제안을 모두 거절했다. 이따금씩 여흥삼아 난해한 작품을 제작할 뿐이었다.

뉴욕에서 뒤샹의 주된 수입원은 프랑스어 교습이었다. 싫은 건 죽어도 못하는 성격이었다. 돈이 궁할 수밖에 없었지만 애초에 뒤샹은 생활에 대한 요구수준이 낮은 편이었다. 그날그날 몸을 누일 곳만 있으면 된다는 식이었고 물욕이랄 게 별로 없었다. 돈을 벌어야겠다, 앞날을 위해 돈을 모아두어야겠다 하는 생각도 없었다. 요컨대 뒤샹은 생산이나 축적에 대한 강박에서 자유로웠다.

뒤샹은 '산다는 것은 얼마나 버느냐의 문제라기보다 얼마나 쓰느냐의 문제'라고 했고, '나는 살며 숨쉬는 일을 작업하는 것보다 좋아한다'라고 했다. 그의 친구 로셰는 '뒤샹이 사용한 시간이야말로 그의 작품'이라며 거들었다. 거창하게 말하면 뒤샹의 삶 자체가 예술이었다. 하지만 뒤샹도 결국 후원자가 필요했다. 군주나 교회의 후원에 의존했던 과거의 예술가처럼. 뒤샹은 자기가 가진 걸 팔았다(활용했다). 아방가르드의 아우라, 전설적인 일화, 독특한 매력, 예술가(창조자로서의 후광효과, 프랑스적인 것, 모든 것을 부정하고 모든 것에 초연한 자의 아우라). 요컨대 아우라.

각광받은 노년

뒤샹의 생애에서 어느 시점부터 노년으로 봐야 할지 모호한 편이다. 너무 일찍 늙은 느낌을 준다고나 할까? 나이 마흔이 넘으면서 뒤샹은 뭔가 뒷날의 삶을 보장할 만한 걸 찾기 시작했다. 돈 많은 여성과 결혼했다가 금방 결별하기도 했다. 과거에 수많은 여성들과 연애행각을 벌이면서

도 한 여성에게 정착할 생각을 하지 않고 결혼에 대해 노골적으로 반감을 표했던 뒤샹은 1954년에 돈 많은 과부였던 티니 새틀러에게 적극적으로 구애해 결혼했다. 뒤샹의 나이 67세였다.

1960년대에 들어서 팝아트와 개념미술이 등장하면서 미술계에서 뒤샹의 지위는 크게 달라졌다. 기성품을 미술의 영역으로 끌어들인 팝아트의 방법론은 레디메이드의 후배인 셈이었고, 예술가의 아이디어 자체가 바로 예술이 된다는 개념미술의 방법론 또한 뒤샹의 것이었다. 새로운 세대의 예술가들은 자신들의 아이디어가 이미 앞질러 실현되었음을 알아차리고는 뒤샹에게 찬사를 보냈다. 뒤샹은 젊은 예술가들의 우상이 되었고 이제 그의 회고전이 각지에서 열리기 시작했다.

많은 이들이 뒤샹에게 가르침을 청했다. 뒤샹은 여기저기서 강연과 인터뷰를 했다. 이런 와중에 자신의 작업과 가치관에 대한 뒤샹의 말도 꽤 달라졌다. 애초에 여흥으로 가벼운 장난처럼 만들었던 작품에 대해 스스로 거창한 의미를 부여했다. 1910년대에 보여준 뒤샹의 초기 작업은 자기 동아리 내부에서의 흥밋거리, 담소를 위한 소재, 소소한 수수께끼에 가까웠다. 하지만 1960년대의 뒤샹은 자신의 작업이 애초부터 기성관념에 대한 철저한 부정이었던 것처럼 이야기했다.

한편으로 뒤샹은 노년에 자신의 '레디메이드'를 재생산하여 판매했다. 뒤샹의 위탁을 받은 화상 슈바르츠가 1964년에 열세 개의 레디메이드를 여덟 점 한정판으로 제작해 판매했다. 이들 레디메이드 중에는 뒤샹이 1917년 전시회에 출품했던 〈분수〉도 들어 있었다. 애초 뒤샹이 이 전시

회에 출품했던 〈분수〉는 주최측이 전시를 거부했기 때문에 전시가 열리기 전에 철거되었고, 행방을 알 수 없게 되었다. 1964년에는 슈바르츠가 1917년의 것과 똑같은 모양의 변기들을 주문하여 뒤샹의 사인을 받아 판매했다.

뒤샹을 기성미술에 대한 도전자이자 새로운 예술의 선구자로 여겼던 사람들에게 이는 매우 곤혹스러운 일이었다. 자신의 명성을 팔아 돈으로 만든 게 아닌가? 뒤샹이 미술시장과 미술계의 논리에 너무도 쉽게 투항한 것처럼 보였다. 하지만 이에 대해 뒤샹은 스스럼없이 대답했다.

"노년을 편안하게 보내려면 돈이 필요하죠."

나이든 예술가는 젊은이들의 기대를 배반했다. 젊은이들도 나이든 이들이 원하는 궤도를 이탈하니까 피차 마찬가지다. 어차피 다른 이들이 기대한 대로 살 의무는 없다.

수염 깎은 모나리자

1965년 1월에 뉴욕의 코디어 앤 엑스트럼Cordier&Extrom 화랑에서 뒤샹의 회고전이 열렸다. 이 전시의 전야모임을 위한 초대장으로 뒤샹은 〈L.H.O.O.Q rasée〉라는 작은 작품을 제작했다. 〈모나리자〉가 그려진 카드를 엽서 가운데 붙이고는 그 밑에 손으로 'L.H.O.O.Q rasée'(수염 깎은 L.H.O.O.Q)라고 쓴 것이다.

물론 이는 앞서 1919년에 뒤샹 자신이 만들었던 〈L.H.O.O.Q〉를 패러디한 것이다. 어처구니없는 작품이다. '수염 깎은 L.H.O.O.Q'는 실은

Mr. & Mrs. C Peus Gray

rasée
L.H.O.O.Q.

marcel Duchamp

<수염 깎은 L.H.O.O.Q>(뒤샹, 1965)

그냥 '모나리자'다. 뒤샹은 이제 루브르에 걸려 있는 〈모나리자〉는 자신이 1919년에 수염을 그리기 전의 모나리자와 더 이상 같지 않다고 주장한 것이다. 오만한 선언이었지만, 맞는 말이었다.

뒤샹은 1968년, 프랑스의 뇌이이에서 편안히 죽음을 맞았다. 《뉴욕 타임스》는 사망 소식을 1면에 실었다. 그런데 프랑스에서 《르 피가로》는 이 소식을 스포츠면, 그것도 체스 란에 실었다. 그의 모국 프랑스는 뒤샹을 예술가로 인정하지 않은 걸까? 뒤샹은 30대 전후부터 체스에 몰두했다. 뒤샹이 평생 미술과 관련된 일에 쏟은 시간과 체스를 두거나 생각하는 데 쓴 시간을 비교하면 후자가 전자를 압도한다. 뒤샹은 '제1회 국제 체스 우편 올림픽'의 챔피언이었다. 말 그대로 우편으로 서로의 수를 한 수씩 주고받는 체스 대회였는데, 그러다 보니 경기를 치르는 데 4년이나 걸렸다. 뒤샹은 프랑스 체스 대표팀으로 활동하기도 했다. 그는 '체스 두는 사람은 모두가 예술가'라고 했다. 《르 피가로》의 태도는 적절했다고 할 수 있다.

계속되는 뒤샹의 게임

뒤샹이 세상을 떠난 뒤 유작이 공개되었다. 뒤샹은 1948년부터 사망할 때까지, 그러니까 20년 동안이나 은밀하게 이 작품을 준비했고 어떻게 설치해야 하는지에 대한 상세한 지침을 남겼다. 하지만 작품의 의도나 의미에 대해서는 분명하게 써놓지를 않았다. '주어진 것Etant donnés'이라는 제목이 붙은 이 작품은 오늘날 필라델피아 미술관에 설치되어 있다.

묵직한 나무문 사이로 작은 구멍이 나 있어서 이 구멍으로 안쪽을 들여다보도록 되어 있다. 일단 구멍에 눈을 대면 몹시 기이한 장면을 보게 된다. 황량한 풍경을 배경으로 여성이 알몸으로 다리를 벌린 채 누워 있다. 성기에 해당하는 부분이 고스란히 드러나 있는데, 정작 여성은 고개를 저쪽으로 돌려서 얼굴이 보이지 않는다.

저 여성은 누군가에게 끔찍한 폭행을 당하고 누워 있는 걸까? 게다가 얼굴이 보이지 않아 익명적 존재가 되었다. 폭력적인 상황에 놓인 여성이거나, 여성이라는 존재 자체에 대한 공격, 멸시, 부정처럼 느껴진다. 마네킹이나 인형 같다. 하지만 여성은 왼손으로 램프를 들고 있다. 램프를 든 손을 보니 살아 있는 존재 같은데, 나머지 부분은 죄다 생명력이 결여된 것 같아 더욱 혼란스럽다. 램프가 어떤 의미인지도 짐작하기 어렵다. 배경을 이루는 황량한 풍경은 유치한 눈속임 그림처럼 보이는데, 여성이 누워 있는 바닥에는 실제 나뭇가지가 침대처럼 깔려 있다. 관객은 마치 핍쇼를 보는 것처럼 이 모습을 보게 된다.

현대미술을 대표하는 예술가의 유작이라고 하기에 〈주어진 것〉은 너무도 괴이하고 퇴행적이다. 이 작품 때문에 연구자들은 뒤샹의 앞선 작품과 활동을 죄다 다시 검토해야 했다. 작품의 의의를 설명하고 의미를 드러내야 했기 때문이다.

〈주어진 것〉을 읽을 실마리는 뒤샹이 앞서 만든 것들에서 찾을 수밖에 없었다. 일단 〈L.H.O.O.Q〉와 연결시켜볼 수 있다. 〈주어진 것〉은 앞서 나왔던 〈L.H.O.O.Q〉만큼이나 뻔뻔스럽다. 〈L.H.O.O.Q〉가 자리잡

<주어진 것>(뒤샹, 1946~68, 작품 겉면)

<주어진 것>(작품 겉면의 문틈으로 들여다본 모습)

은 그나마 고전적인 분위기 속에 함축적이고 암시적으로 담겨 있는 요소들이 〈주어진 것〉에서는 가차 없이 드러난다. 〈L.H.O.O.Q〉와 〈주어진 것〉은 여러 면에서 서로가 서로의 상대항임을 암시한다.

〈주어진·것〉에 담긴 풍경은 〈L.H.O.O.Q〉의 배경(그러니까 〈모나리자〉의 배경이기도 하다)과 서로 통한다. 닮은꼴 배경 앞에서 인물들은 서로 반대되는 모습을 하고 있는 셈이다. 〈L.H.O.O.Q〉의 인물은 옷을 입고 있지만 〈주어진 것〉의 인물은 발가벗고 있다. 〈L.H.O.O.Q〉의 인물은 얼굴을 드러내고 성기를 감추고 있지만 〈주어진 것〉의 인물은 얼굴을 감추고 성기를 드러내고 있다. 〈L.H.O.O.Q〉의 인물은 없던 털을 붙이고 있지만(수염을 달고 있지만) 〈주어진 것〉의 인물은 그나마 있던 털도 빼앗긴 채로 '그곳'을 드러내고 있다. 〈주어진 것〉의 육체가 누워 있는 덤불은 그녀가 박탈당한 체모를 암시하면서 박탈 자체를 더욱 강조한다.

또 〈주어진 것〉은 뒤샹이 오랫동안 천착했던 〈독신자들에게 발가벗겨진 신부, 조차도〉와 연결시킬 수 있다. 앞서 모호하고 암시적인 형상으로 등장했던 '신부'가 구체적인 육신을 가지고 노골적으로 등장한 것이 〈주어진 것〉이다. 앞서 '독신자들'이 '신부'의 영역으로 다가가지 못하고 헛돌기만 했던 것처럼 〈주어진 것〉에서도 관객은 나무 문 안쪽에 누운 '신부'에 결코 가닿을 수 없고 그저 엿볼 수밖에 없다.

이런 식으로 꿰어 맞추다 보면 〈주어진 것〉은 뒤샹이 자신의 예술세계에 대한 완결판으로 제시한 작품이라고 볼 수 있다. 하지만 그렇게 보더라도 명쾌하지는 않다. 뒤샹이 나이들어 얻은 찬탄과 명성에 만족하며

그냥 조용히 떠났더라면 남은 사람들은 골치가 덜 아팠을 텐데. 이건 뒤샹이 던진 수수께끼였다. 숙제였다. 예술가는 해답을 주지 않는다. 해답을 주지 않을 뿐 아니라 뭔가를 해답으로 삼으려는 시도를 갖은 수단을 써서 저지한다. 왜냐하면 해답이 '주어진' 순간(주어졌다고 생각되는 순간), 사람들은 그것에 대해 생각하기를 멈추고 다른 곳으로 옮겨가버리기 때문이다.

뒤샹의 인생은 여러 가지 행운이 겹친 것처럼 보인다. 뭔가를 이루려 애쓰는 의욕보다 모든 걸 초탈하는 것이 그의 자질이라면 자질인데, 이 또한 뒤샹이 애초에 매력적인 인물이었기에 가능했다. 적어도 뒤샹은 한 인물의 매력이 생산성과는 아무 관련이 없다는 걸 보여준다. 일반적으로 예술가에게 요구되는 덕목(부지런히 일해야 한다, 치열해야 한다)을 뒤샹은 보기 좋게 배반했다. 뒤샹은 인생을 게임처럼 살았다. 게임에는 목적이 없다. 오로지 그 게임을 언제까지고 계속하는 것이 바로 게임의 목적이다. 뒤샹의 게임은 여전히 계속되고 있다.

그럼에도 다루지 않은
작가들

신심에 기우는 예술가들

나이든 예술가는 위기를 겪는다. 스스로가 그때까지 해왔던 작업이, 만들어왔던 작품이 과연 의미가 있느냐는 물음에 사로잡힌다. 요컨대 자신이 해온 것이 죄다 헛것이라는 생각에 빠져든다. 인생의 어느 시점에서 누구에게든 닥쳐온다. 중년에서 노년에 이를 무렵에 이게 찾아온다. 스스로도 괴롭고 주변 사람들도 괴롭다. 나는 헛살아온 것 같소. 아니, 그렇지 않아요, 당신은 누구보다도 잘 해왔잖아요. 그래, 정말 그런가... 며칠 뒤에 비슷한 얘기를 되풀이한다. 아무리 생각해봐도 내가 지금껏 해온 건 부질없소. 아뇨, 여보...

자신이 해온 것이 헛되지 않다고 스스로에게 납득시키려면 과거를 새로운 방식으로 보거나 자신의 작업에 새로운 뭔가를 부여해야 한다. 노년에 활발하게 작업했던 예술가들은 대개 이런 장치를 잘 만들었다. 예를 들어 모네는 끊임없이 새로운 모티프를 찾아다녔고, 하나의 모티프를 연작이라는 방식으로 제시하면서 주변 사람들은 물론 스스로에게도 미증유의 비전을 보여주었다.

회의에 빠진 예술가들은 종종 다른 가치에 빠져들었다. 종교였다. 애초부터 기독교 신자였고 신심도 깊었던 예술가는 나이가 들면서 더욱 빠져들었다. 왜 노년에는 종교적이 될까? 단죄와 응징이 필요하기 때문일까? 이 모든 것이 헛되지 않다는 생각이 필요하기 때문이다. 세상만사에 온당한 처분이 행해질 거라는 생각에 기대려 한다. 나이가 들수록 사람은 세상을 구성하는 질서를 의식한다. 아니, 질서를 '요구'한다. 심판은 행해져야 한다. 사필귀정이다.

보티첼리Sandro Botticelli(1445~1510)는 〈비너스의 탄생〉을 비롯한 우아하고 환상적인 그림으로 유명하다. 그런데 나이 50이 넘어갈 무렵부터 그의 그림은 음울한 분위기를 띠었다. 보티첼리의 노년에 짙은 그림자를 드리운 이는 당시 피렌체에서 활동했던 사보나롤라라는 수도사다.

사보나롤라는 '예언자'였다. 도미니쿠스수도회 수도사였던 그는 당시의 로마 가톨릭 교회와 피렌체를 지배하던 로렌초 데 메디치를 공격하는 내용의 설교를 했다. 기본적으로 공화주의와 정치적 자유주의를 지향했던 사보나롤라는 교회와 속세가 모두 타락에 빠져 있으며, 타락의 대가는 심판과 멸망이라고 소리 높여 외쳤다. 사보나롤라의 몇몇 '예언'이 들어맞았고, 당시의 불안과 우울의 풍조가 상승작용을 일으키며 피렌체 사람들은 그의 설교에 감화되었다. 사보나롤라는 마침내 메디치 가문을 몰아내고 피렌체를 실질적으로 지배하게 되었다.

사보나롤라의 금욕주의와 엄숙주의는 예술에도 적용되었다. 그는 세속의 예술을 사악한 쾌락으로 규정했다. 사람들을 하느님의 길에서 어긋

<찬가의 성모>(보티첼리, 1481)

난 방향으로 이끈다는 것이었다. 앞서 메디치 가문이 지배하던 시절 피렌체의 미술은 우아하고 이교적이었다. 보티첼리 역시 고대 그리스와 로마의 신화와 전설을 주제로 그림을 그렸는데, 이제 보티첼리는 사보나롤라를 열렬히 추종하면서 예술에 대한 입장도 바뀌었다.

사보나롤라는 1497년 2월 7일, 피렌체의 시뇨리아 광장에서 '허영의 화형식'이라는 행사를 거행했다. 사람들을 허영과 타락으로 이끄는 온갖 물건들을 불태우는 행사였다. 몇몇 예술가는 자신이 그린 그림을 가져와서 태우기도 했다. 사람들은 보티첼리도 이때 자기 그림을 스스로 태웠을 거라고 상상한다. 분명한 증거나 기록은 없다. 설령 직접 태우거나 없

애지는 않았대도 보티첼리가 스스로의 예술을 부정했으리라 짐작할 수 있다.

사보나롤라의 권력은 기반이 취약했다. 교황청에서는 예언자로서의 정당성을 공격했고, 메디치 파 시민들은 그에 대해 부정적인 여론을 조성했다. 결국 사보나롤라는 권력을 잃고 종교재판을 거쳐 처형되었다. 허영의 화형식을 거행했던 바로 그 시뇨리아 광장에서 1498년 5월에 교수형을 받은 뒤 시신은 불태워졌다.

보티첼리는 사보나롤라의 몰락과 처형에 커다란 충격을 받았다. 사보나롤라는 사라졌지만 보티첼리의 그림에서 불안하고 우울한 느낌은 사라지지 않았다. 보티첼리의 그림은 종교적인 주제로 기울었고, 전체적으로 어둡고 우울한 느낌을 주게 되었다. 물론 이는 당시 피렌체에 만연한 불안과 긴장을 반영한 것이다. 이 무렵에는 서기 1500년을 맞아 〈묵시록〉의 예언이 실현될 거라는 믿음이 만연했다. 남은 날이 많지 않으며 최후의 심판을 경건한 마음으로 준비해야 한다는 생각이 널리 퍼졌다.

특히 그런 생각에 심하게 사로잡혔던 보티첼리는 종교적인 주제에 매달렸다. 십자가에 달려 숨을 거둔 그리스도의 시신을 둘러싸고 슬퍼하는 이들을 그린 그림이 이런 분위기를 잘 보여준다. 성모는 시신을 끌어안고 혼절했고, 마리아 막달레나는 그리스도의 발을 끌어안는다. 보티첼리가 앞서 그렸던 그림에서는 등장인물들이 나른하고 몽롱한 느낌을 주었고 갖가지 장식적인 요소와 재질감이 부각되었다. 하지만 이제 그가 그린 인물들은 헤어나올 수 없는 비탄 속에 몸부림친다. 광채는 사라지고

<죽은 그리스도를 애도함>(보티첼리, 1490~92)

어둠과 슬픔이 그림을 지배한다.

　보티첼리보다 조금 뒤에 피렌체에는 레오나르도 다 빈치와 미켈란젤로 같은 예술가들이 등장했다. 사실 레오나르도가 보티첼리와의 경쟁에서 밀리는 바람에 피렌체를 떠나 밀라노로 가야만 했을 정도로 피렌체에서 보티첼리의 입지는 확고했다. 하지만 말년의 보티첼리는 우울했고 그림을 그리는 솜씨는 갈수록 둔해졌다. 붓질은 치졸해졌고, 기본적인 비례와 원근법도 어긋났다. 르네상스 예술가들의 생애를 정리한 바사리에 따르면 보티첼리는 나이들어 등이 굽어서 지팡이 두 개를 짚고 다니다가 병들어 세상을 떠났다고 한다.

<사교계의 여인>(티소, 1885)

보티첼리로부터 한참 지난 뒤에 태어나 활동했던 화가 제임스 티소
James Tissot(1836~1902)도 노년의 양상이 묘하게 비슷하다. 프랑스 출신으로 애
초에는 인상주의 화가들과 친했던 티소는 1871년 파리 코뮌에 연루되었
던 때문에 영국으로 망명했고, 런던의 상류사회와 미녀들을 그린 그림으
로 인기를 얻었다. 티소는 1876년부터 캐슬린 뉴턴과 함께 지냈는데, 그
녀는 아이가 둘인 이혼녀였다. 당시 영국의 사교계는 캐슬린을 용인하지
않았지만 티소는 모든 불이익을 감수하면서 그녀를 선택했다. 하지만 캐
슬린은 결핵을 앓다가 1882년 세상을 떠났다.

<십자가에 달린
예수의 눈에 비친 모습>
(티소, 1890)

 캐슬린을 잃은 티소는 영국을 떠나 프랑스로 돌아왔다. 1885년에 티소는 강신술을 통해 캐슬린을 만났다. 이 뒤로 티소는 화사한 스타일을 버리고는, 성경의 내용을 그리는 데 몰두했다. 성지순례를 다니면서 팔레스타인 현지의 풍경과 인물을 직접 스케치했고, 성화를 그리면서 고증에도 충실했다. 이를 바탕으로 나름대로 독보적인 장치를 집어넣은 그의 성화는 기이한 매력을 자아낸다. 〈십자가에 달린 예수의 눈에 비친 모습〉은 제목 그대로 십자가에 달렸을 때 예수 자신의 눈에 비친 모습을 그린 독특한 작품이다. 십자가에 달린 예수를 그린 그림이야 넘치도록

많지만, 이처럼 예수의 시점에서 그린 그림은 티소 이전에는 없었다.

그림 가운데 세 여인이 한덩어리가 되어 있는데, 맨 앞에 선 여인은 성모 마리아다. 성모 마리아 뒤에 있는 두 여인은 예수의 이모인 살로메, 그리고 클로파스의 아내 마리아다. 성모 마리아 곁에 선 남자는 사도 요한이다. 예수가 가장 사랑했던 제자다. 뒷날 신비로운 계시를 받아 〈묵시록〉을 쓴 바로 그 요한이다.

화면은 사람들로 가득하지만 예수의 처지를 슬퍼하는 이는 적다. 가장 격렬하게 슬픔을 표현하는 이는 화면 맨 아래쪽에 매달리듯 몸을 던진 여인이다. 마리아 막달레나다. 가장 열성적인 사도였으며 뒤에 부활한 예수를 맨 처음 만난 그 마리아 막달레나다. 지금 그녀가 손을 마주잡은 곁으로 두 발이 보인다. 예수 자신의 발이다. 떠오른 자, 매달린 자는 자신의 발을 내려다보게 된다.

화면 오른편 구석에는 해면덩어리와 포도주 단지, 그리고 긴 막대가 보인다. 예수가 "목마르다"라고 하자 사람들이 신 포도주를 해면에 적셔 예수의 입에 갖다대었던 것이다. 그렇다면 지금은 예수가 마지막 말 한마디를 하려는 순간이다. 예수는 포도주로 목을 축인 뒤 "다 이루어졌다"라고 말하고는 숨을 거두었다.

화사해진 노년

젊었을 적에 어둡고 칙칙한 옷을 즐겨 입던 이들이 나이가 들면서 과감하고 파격적인 방식으로 스스로를 꾸미는 모습을 볼 수 있다. 젊

은 시절의 윤기와 탄력이 사라지기 때문에 이를 벌충하기 위해서 화려한 색으로 치장해야 한다고도 한다. 그런 이유도 작용하겠지만, 예술가들 중에서도 젊었을 때는 음울한 색조만 쓰다가 어느 시점을 지나면서 갑자기 화려한 색을 분방하게 구사하는 이가 있다. 오딜롱 르동^{Odilon} Redon(1840~1916)이 그렇다. 앞서 본 보티첼리나 티소와 비교하면 흥미롭다. 경건해지면서 작품도 음울해진 보티첼리나 티소와 달리 르동은 경건해지면서도 화사해졌다.

젊었을 적 르동은 목판화와 석판화로 어둡고 몽환적인 작품을 만들었다. 이들 작품은 불길하고도 매력적인, 이 세상이 아닌 다른 세상을 가리킨다. 그러다가 나이 쉰이 넘으면서부터 색채에 눈을 떴다. 초년과 말년의 스타일이 이렇게 크게 다른 이유에 대해서는 몇몇 설명이 시도된다. 유년 시절에 부모 곁을 떠나 친척집에서 자랐기 때문에 초년의 스타일은 음울했고, 노년에는 그 무렵 프랑스에서 새로이 등장한, 예를 들어 고갱 같은 예술가들의 영향을 받은 데다 뒤늦게 가정을 꾸리고 아들을 얻으면서 심리적으로 안정되었기에 밝은 색채를 구사하게 되었다는 것이다.

노년의 르동은 신화와 종교를 주제로 많은 작품을 내놓았다. 그는 특정 종교를 신봉하지는 않았다. 범신론적인 성향에 가까웠다. 힌두교, 불교, 기독교 관련 도상을 두루 다루었지만 해당 종교의 내용이라기보다는 고요한 명상으로 이끄는 일반적인 내용에 가깝다. 현세의 온갖 유혹에 초탈했을 석가모니가 그의 그림에서는 온갖 꽃과 식물과 미생물에 둘러싸여 꿈을 꾼다.

<에드거 포에게 – 조종弔鐘을 울리는 가면>(르동, 1882)

<부처>(르동, 1904)

평생 일관되게 작업하는 예술가도 있지만, 많은 예술가들이 젊은 시절과는 상반된 주제와 스타일을 보여준다. 하나의 표정으로만 살기에 인생은 너무 길고, 우리에게는 자신과 다른 존재가 되고 싶은 욕망이 있다. 노년의 예술가는 변신이라는 모험에 나선다.

당혹스러운 변신

노년의 예술가는 스타일을 바꾸는 정도에 그치지 않고 아예 예술의 수단을 바꾸기도 한다. 현대 사진을 대표하는 존재인 앙리 카르티에 브레송Henri Cartier-Bresson(1908~2004)이 그랬다. 처음에는 그림을 그렸는데, 20대 초반이었던 1932년 라이카 카메라를 우연히 손에 넣은 뒤로 온 세계를 돌아다니며 사진을 찍었다. 1947년에는 로버트 카파를 비롯해 몇몇 유명 사진가들과 함께 매그넘 포토스Magnum Photos라는 사진 전문 에이전시를 창립했다. 카르티에 브레송은 순간적인 포착과 균형 잡힌 구도를 결합한 '결정적 순간'으로 유명해졌고, 오늘날 사진이 세계를 꾸밈없이 순간적으로 포착하는 매체라는 관념을 떠받치는 가장 중요한 인물이다.

미술사학자 에른스트 곰브리치Ernst Gombrich(1909~2001)는 자신의 저서《서양미술사》에 사진 작품을 딱 한 점 소개했는데, 카르티에 브레송이 1950년대에 찍은 사진이다. 곰브리치는 카르티에 브레송의 사진이 보여주는 절묘한 구성이 공들여 그린 그림에 비할 만 하다며 상찬했다. 하지만 정작 사진가는 설명하기 난감한 영역으로 떠나버렸다. 카르티에 브레송은 1970년에 사진가로서 활동을 중단하겠다고 선언했다. 그의 나이 60대 초

거울을 보면서 자화상을 그리는 노년의 브레송
(1992, ©Martine Franck, Magnum Photos / Europhotos)

반이었다. 예전처럼 주머니에 라이카를 넣고 다녔지만, 더 이상 공식적으로 사진 작품을 발표하지 않았다. 대신에 젊은 시절 한때 그렸던 것처럼 그림을 그리기 시작했다.

여흥 삼아 그림을 그릴 수야 있겠지. 주변에서는 다들 그렇게 생각했다. 그런데 본인의 생각은 달랐다. 카르티에 브레송은 아예 사진을 버리고 회화의 세계로 옮겨갔다. 더 이상 스스로를 사진가로 여기지도 않았

다. 존경하는 예술가가 누구냐고 물으면 사진가의 이름을 대는 게 아니라 옛 화가들의 이름을 댔다. 사진가로는 누가 뛰어나느냐고 물으면, 사진은 예술이 아니기에 대답할 수 없다고 했다. 이처럼 카르티에 브레송은 자신이 구축한 세계 전체를 부정했다. 사람들은 당혹스러웠다. 그를 바라보며 꿈을 키웠던 젊은 사진가들은 배신감을 느꼈다.

게다가 카르티에 브레송이 새로이 시작한 회화는 썩 훌륭해 보이지 않았다. 본인도 만족감을 느끼지는 못했다. 그의 문제는 그림을 너무 빨리 그린다는 점이었다. 그는 초기 르네상스의 예술가들과 같은 그림을 그리고 싶었다. 하지만 그러자면 오랜 시간에 걸쳐서 체계적으로 작업해야 했는데 그러질 못했다. 젊었을 적 회화수업을 받았던 기간도 너무 짧았기에 기법에 숙련되지도 못했다. 순간적으로 대상을 포착하는 사진 작업에 몸이 맞춰져 있었기 때문에 주의력과 집중력이 오래 가질 못했다. 이 때문에 단색 재료로 소묘를 하거나 템페라 기법으로 그리는 정도였다. 사람들은 말년의 회화 작업이 그의 찬란한 경력에 흠집을 낸 것으로 여겼다.

> 카르티에 브레송은 화가 내지 데생화가로서는 수천 명 가운데 한 명일 따름이다. 하지만 사진작가로서의 카르티에 브레송은 독보적 존재다.●

하지만 당사자는 감연히 이를 받아들였다. 사진의 세계에 머물러 있

● 《앙리 카르티에 브레송-세기의 눈》(피에르 아슬린 지음, 정재곤 옮김, 을유문화사, 2006, 401쪽)

었다면 끝없는 존경과 찬탄을 받았을 테지만 스스로를 미숙하고 겸손한 예술학도의 자리로 옮겨놓았다.

왜 카르티에 브레송은 자신에게 익숙하고 효율적인 수단을 버리고 까다로운 영역으로 옮겨갔을까? 주변 사람들은 카르티에 브레송이 다른 길을 걷겠다고 하자 격려했다. 이들은 그가 사진가로서 사실상 끝났다는 것을 잘 알았다. 그에게는 다른 계기가 필요했다. 바깥에서 보는 것과 예술가 내부에서 벌어지는 일의 양상은 크게 다르다. 바깥에서 뭐라든, 예술가 내부의 필연적인 흐름은 종종 바깥사람들은 납득할 수 없는 새로운 국면, 탈선, 새로운 시도를 요구한다. 노년의 예술가에게 평화와 안정은 오지 않는다. 예술가는 언제나 새로운 싸움과 탐색을 준비해야 한다.

작가의 손을 떠난 작품들

앞서 말한 여러 가지 이유로, 노년의 예술가는 작품을 많이 만든다. 여기에 더해 여러 수단으로 작품을 복제하기도 한다. 대표적인 예가 판화다. 마르크 샤갈Marc Chagall(1887~1985)은 중년 이후로 판화 작업을 적극적으로 했던 터라 샤갈의 전시회가 열리거나 하면 대부분은 판화 작품이 전시장을 채운다. 이들 판화는 남녀 간의 사랑을 둘러싼 순진한 기쁨을 표현한다. 사람들은 샤갈이 좀더 젊었을 때 그렸던 긴장과 불안, 신비로운 매력이 가득한 작품을 보고 싶어 하지만, 그런 작품은 판화 작품에 비해 수가 적다.

살바도르 달리Salvador Dalí(1904~89)는 자신이 젊었을 때 그렸던 작품을 잔

<서커스 행렬>
(샤갈, 1980, 석판화)

뜩 복제했다. 세계 곳곳에서 달리의 전시회가 활발하게 열렸는데, 대개
는 달리가 젊었을 적에 그린 유화를 판화나 브론즈로 복제한 작품이 채
웠다. 1970년대 중반에 프랑스와 안도라의 국경에서 4만 장의 백지가 실
려 있는 자동차가 적발되었다. 이들 백지 구석에는 달리가 직접 한 서명
이 적혀 있었다. 이렇게 달리가 미리 서명한 백지를 내주면 다른 사람이
그 종이 위에 판화를 찍어서 팔려던 것이다. 예술가 자신이 직접 판화를
찍은 것도 아니고, 판화 작업을 감독한 것도 아니고, 최소한의 확인도 하

지 않은 채 자신의 서명을 내준 것이다. 달리가 나이들어 기운을 잃어가던 터라 이런 방법까지 쓴 것 같다. 달리의 서명이 들어간 백지는 이 무렵 세계 여기저기에 나돌았고, 그게 모두 몇 장이나 되는지는 알 수 없다.

달리는 1920년대 후반에 파리로 나왔다. 겨우 20대 초반이었던 그는 남자가 대중교통을 이용해야 한다면 이미 글러먹은 인생이라며 늘 택시를 타고 다녔다. 그런데 돈을 셀 줄 몰라 거스름돈을 모두 운전사에게 팁으로 줘버렸다. 이 때문에 달리는 얼마 지나지 않아 재정적으로 파탄지경이 되었다. 돈에 밝지 못한 예술가. 돈을 많이 벌지 못하고, 어쩌다 벌더라도 어떻게 다뤄야 할지 모르는 예술가. 이 이야기는 달리의 예술가

<시간의 단면>(1977, 달리의 작품을 바탕으로 제작)

적 면모를 강조한다. 달리는 강렬한 인상과 갖가지 기이한 행동으로 사람들을 당혹스럽게 했는데, 오히려 그런 점이 예술가라는 존재에 대한 흔한 인식에 잘 맞아떨어졌다.

잘 알려진 대로 달리는 얼마 지나지 않아 돈을 벌기 시작했고, 평생 많은 재산을 모았다. 하지만 돈이 많았어도 달리는 행복하지 못했다. 돈이 없어서가 아니었다. 달리의 반려자 갈라^{Gala(1894~1982)}가 돈에 집착했다. 갈라는 당장이라도 파산해 가진 것 없이 나앉게 될지 모른다는 불안에 늘 사로잡혀 있었다. 현금 뭉치를 곁에 두어야만 겨우 안심했다. 이미 충분히 돈을 모았음에도 더욱 더 많은 돈을 긁어모으려 했고, 달리에게 당장 돈이 될 수 있는 작업을 강요했다. 필요한 그림을 완성할 때까지 달리를 호텔방에 가둬두기도 했다. 달리가 복제품을 양산하게 된 것도 많은 부분 갈라 때문이다.

이런 지경이었지만 달리는 갈라 없이는 삶을 지탱할 수 없었다. 갈라가 먼저 죽은 뒤로 달리는 반쯤 넋이 나간 채로 갈라의 사진만 붙들고 지내다가 세상을 떠났다.

예술을 떠받치는 노년의 불편함

예술과 고통은 어떤 관계가 있을까? 예술은 고통을 덜어줄까? 어쩌면 새로운 고통을 낳는 건 아닐까? 육체가 맞닥뜨린 한계를 절감하며 캔버스 앞에 앉은 나이든 예술가가 주변 사람들에게는 어떻게 보였을까? 고통과 싸우면서도 마지막까지 예술을 추구했던 예술가의 위대한 투쟁.

뭐, 이런 말이 빈말은 아니라고 본다. 그런데 이런 표현은 예술가의 삶이 뭔가 위대한 가치, 강렬한 분위기로 가득차 있는 것 같은 느낌을 준다. 예술가를 뒷바라지하는 주변 사람들, 가족은 특별한 감흥을 느끼지도 않았을 것이다. 그것은 일상의 루틴이었다. 예술의 많은 부분은 루틴이다.

예술가들이 만년에 작업하는 모습에 대해 쓴 글들을 보면, 이들은 종종 고통 때문에 작업을 멈춰야 했다. 모네는 백내장 때문에, 그리고 나중에는 백내장 수술 이후의 증세 때문에 눈이 제대로 보이지 않았다. 낙담하면서 캔버스 앞에 앉아 있다 보면 시력이 잠깐 돌아오는 것 같았다. 그러면 작업을 이어갔다.

류머티즘으로 고통을 겪었던 르누아르 역시 캔버스 앞에 붙어 있었다. 물론 처음에 주변 사람들은 캔버스 앞에서 물러나 쉬라고 했을 것이다. 하지만 르누아르는 끙끙대면서도 그냥 앉아 있었다. 고통을 가만히 견디는 시간을 실감하기는 어렵다. 저마다 겪는 고통에 기대어 짐작할 밖에. 고통은 당사자를 소외시킨다. 당사자는 고통이 지나가기를 기다릴 뿐이다. 앞서 수없이 겪었던 고통에 대한 기억을 통해, 고통이 언젠가는 잦아들 거라고 기대한다. 하지만 어떤 경우에는 좀처럼 잦아들지 않는다. 그러면 괴로워하면서 한없이 기다린다. 시간이 지나서 정신이 좀 나면 붓을 들어 그림을 그렸다. 이런 식으로 르누아르와 모네는 짬짬이 작업을 했다.

고통을 견디면서도 끝없이 일했으니까 이들은 위대한 예술가라고 할 수도 있다. 또 돈도 많이 벌었고 존경도 받고 있으니 좀 쉬어도 되지 않

<꽃다발>(마티스, 1953)

을까 생각할 수도 있다. 하지만 이 점은 분명히 해야 한다. 이들은 쉬거나 놀 수 있는데도 일을 해서 위대하거나 한 게 아니고, 애초에 쉴 수 없고 놀 수도 없었다. 육체의 쇠락과 고통을 감당하기 위해서는 예술이 필요했다. 그래서 예술가는 아예 몸을 움직일 수 없을 때까지는 어떻게든 작업을 이어가려 한다.

육체적인 한계가 예술에 어떤 변화를 가져오는지에 대해 20세기의 대표적인 예술가 마티스Henri Matisse(1869~1954)와 피카소Pablo Picasso(1881~1973)는 흥미로운 답을 준다. 마티스는 야수주의를 이끌었고 대담한 색채와 파격적

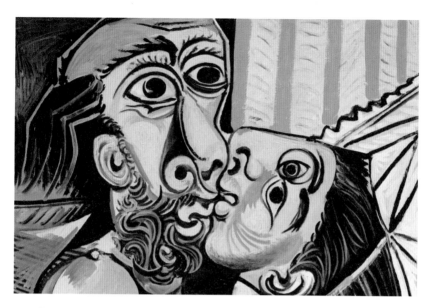

<키스>(피카소, 1966)

인 구성으로 유례없는 작품을 내놓으며 등장했다. 하지만 노년에는 밝고 산뜻한 그림을 그렸다.

마티스는 1946년에 십이지장암 때문에 수술을 받았다. 나이가 80에 가까웠던데다 수술 자체도 위험했지만, 마티스는 아슬아슬하게 살아났다. 하지만 몇몇 장기가 제 기능을 할 수 없게 되었고, 더 이상 캔버스와 유화물감을 다룰 수 없었다. 마티스는 휠체어에 앉아 색종이를 오려붙여서 작품을 만들었다. 가위질을 하면서 조율한 윤곽선은 명료하면서 활력이 넘쳤고, 더할 나위 없이 단순한 평면 위에서 색채가 눈부시게 약동하

는 걸작이었다. 정작 예술가 자신은 몸을 조금씩밖에 움직일 수 없었지만 그가 만들어낸 인물은 춤을 추면서 삶의 활력을 보여주었다. 마티스는 생각할 수 있는 가장 경쾌하고 가장 아름다운 작품을, 자신의 육체가 감당할 수 있는 수단을 통해 보여주었다.

세련되고 절충적이었던 마티스와 달리 피카소는 한계를 모르는 과단성과 강렬한 에너지를 뿜어냈기에 제2차 세계대전이 끝난 뒤로는 마티스보다 훨씬 더 유명해졌다. 하지만 말년의 작업만 놓고 보자면 사정이 좀 달랐다. 피카소는 창작력이 고갈되어 옛 미술품을 둔중하게 재해석했고, 건강이 나빠지고 성생활이 원만치 않게 되면서 지리멸렬한 작품을 내놓았다.

피카소는 1964년 전립선 수술을 받았다. 그의 나이 83세 때였다. 그 뒤로 피카소는 성생활을 할 수 없게 되었다고 한다. 거꾸로 말하자면 그때까지는 왕성했다는 것이다. 대충 70년 안팎을 섹스를 했던 셈인데 그런 남성이 섹스에 대해 갖는 느낌과 감정이란 걸 짐작하기도 어렵고, 게다가 70년의 섹스가 끝났다는 선고를 80대 중반에 받은 남자의 느낌이란 건 더더욱 짐작하기 어렵다. 대체로 섹스를 덜하게 되면 예술가들은 작업을 더 부지런히 하게 되지만, 피카소에게는 섹스의 활력이 곧 예술의 영감이었다. 그는 섹스가 없는 삶에 대한 준비가 되어 있지 않았다.

1964년부터 곧바로 피카소는 성행위하는 남녀의 모습을 노골적으로 그리기 시작했다. 피카소는 20대를 전후한 젊은 시절에도 사랑을 나누는 남녀의 모습을 그렸는데, 20대에 그린 이런 그림과 80대에 그린 그림을

보면 차이가 뚜렷하다. 80대에 그린 그림들은 어떤 집착과 강박, 초조함과 절망을 보여준다. 그는 거대한 어둠과 공허를 마주 보아야 했다.

피카소의 호적수였던 마티스에게서는 노년의 예술가가 겪었던 고통, 죽음에 대한 불안한 예감을 전혀 찾아볼 수 없다. 요컨대 마티스는 할 수 있는 한 가장 아름다운 것을 남기는 것을 마지막 소명으로 삼았다. 반면 피카소는 노년의 좌절과 우울, 말을 듣지 않는 육체에 대한 당혹감과 절망을 숨기지 않았다.

내게 조금만 더 시간이 있다면

나이든 예술가는 부분적으로 둔감해지지만, 전체적으로는 예민해지고 섬세해진다. 그러면서도 버려야 할 것, 쳐내야 할 것을 과감히 쳐낸다. 젊은이는 스스로를 돋보이게 하고 다른 이들과 구별되기 위해 새로운 것을 내놓으려 애쓴다. 하지만 노인은 그럴 필요가 없다. 딱히 새로운 것을 내놓겠다는 강박도 없다. 이런 때문에 나이든 예술가는 담대해진다. 정작 젊은이들보다 더 새롭고 아름다운 것, 전혀 다른 세계를 보여준다. 예술이라는 영역에서 노년은 특별한 의미를 지닌다.

뛰어난 작품을 많이 남겨 아쉬움 없을 것 같은 예술가들이 더 많은 작업, 더 많은 작품에 대한 욕심을 드러내곤 했다.

"내게 10년이나 15년을 더 준다면 조각을 온전히 다시 시작할 수 있을 텐데."

거의 90세까지 살았던 미켈란젤로가 말년에 중얼거린 말이다.

"하늘이 내게 5년의 수명을 더 준다면 진정한 화공畵工이 될 수 있을 텐데."

일본인 예술가 중에서 세계적으로 가장 유명한 가쓰시카 호쿠사이葛飾北斎(1760~1849)가 89세의 나이로 임종을 앞두고 한 말이다.

이들은 예술에 사로잡혔던 것이다. 젊은 예술학도에게 왜 예술가의 길을 택했느냐고 물으면 예술이 자신을 끌어당겼다고 제법 멋을 부려가며 대답한다. 틀린 말은 아닐 것이다. 예술은 처음에는 끌어당기지만 나중에는 사로잡는다. 나이가 들 때까지 자신의 세계를 지키며 버틴 예술가는 예술의 포로가 된다. 예술은 옛 이야기 속에서 인간과 계약을 맺은 악마처럼, 영혼에서 가장 중요한 부분을 요구한다. 대신에 예술은 노년을 풍성하게 만든다. 노년은 예술을 통해 스스로와 화해하고, 스스로를 위로하고, 평온과 만족을 구한다.

노년의 예술가에게 예술은 존재이유 그 자체다.

나오며

내가 미술대학을 다닐 때 동료들 사이에서 이런 말이 잠깐 유행했다. '요절하면 천재, 장수하면 거장.'

예술가를 꾸미는 호들갑스러운 수사에 대한 조롱이었다. 그런데 나는 '요절하면 천재'라는 표현보다 '장수하면 거장' 쪽이 마음에 더 걸렸다. 그건 오래 살아 있기만 하면 아무에게나 거창한 칭호가 주어진다는 냉소이자 미지의 영역인 노년을 아무렇지도 않게 재단하는 무감각이고 몰이해였다.

그런데 그 시절 내가 정말로 이렇게 느꼈는지 이제는 자신할 수 없다. 기억은 왜곡된다. 나는 어린 시절과 젊은 시절에 보고 들었던 것, 생각했던 것을 지금 내가 지닌 기준에 맞춰 유리하게 바꾼다. 스스로를 자꾸 관대하고 온당한 인간인 양 꾸민다. 실은 나도 그 시절, 아둔하고 성마른 청년일 뿐이었다. 나이를 먹으면 경험이 쌓이니까 눈이 밝겠구나 싶지만, 정작 나이를 먹을수록 뒤틀리는 기억과 감정을 간수하기도 벅찬 것 같다.

이 책은 에드워드 사이드의 《말년의 양식에 관하여》에서 착상을 얻었다. 나는 화가와 조각가들이 노년에 궤도를 벗어나 이탈한다는 데 일찍부터 착안했다. 스스로 일찍부터 착안했다고 생각했다. 하지만 사이드의

책을 다시 읽어보니 조형예술을 꼭 집어 말하지 않았을 뿐이지, 사이드는 이미 여러 갈래로 그 이야기를 펼쳐놓았다. 나는 사이드와 상관없이 스스로 착안했던 건가, 아니면 사이드의 책을 읽고 나서 과거의 기억을 손질한 것인가. 이제는 어느 쪽인지도 확언할 수 없는 지경이다.

사이드의 책은 문학과 음악의 영역에서 나이든 예술가들이 보여준 기이한 모순과 비타협적인 태도를 다룬다. 아마 사이드의 책을 접한 사람이라면 대개 그런 생각을 할 것이다. 나이든 예술가의 세계를 가장 쉽고 분명하게 보여줄 수 있는 영역은 조형예술일 거라고. 나는 사이드의 책에 대한 조형예술의 대답이 되길 바라면서 이 책을 썼다.

이 책이 몇 줄의 개요로만 존재하던 시절부터 격려하고 독려해주신 플루토의 박남주 대표님께 감사드린다.

이연식

참고문헌

가브리엘레 크레팔디, 《르누아르 : 인생의 아름다움을 즐긴 인상주의 화가》, 최병진 옮김, 마로니에북스, 2009

김광우, 《뒤샹과 친구들》, 미술문화, 2001

김광우, 《폴록과 친구들》, 미술문화, 1997

김숙경, 《칸딘스키 : 그림자 없는 남성적 영혼의 귀족주의》, 재원, 1995

다카시나 슈지, 《최초의 현대 화가들》, 권영주 옮김, 아트북스, 2005

데브라 맨코프, 《모네가 사랑한 정원》, 김잔디 옮김, 중앙북스, 2016

데브라 브리커 발켄, 《추상표현주의》, 정무정 옮김, 열화당, 2006

데이브 홉킨스 외, 《마르셀 뒤샹》, 황보화 옮김, 시공사, 2009

데이비드 블레이니, 《낭만주의》, 강주헌 옮김, 한길아트, 2004

도미니크 보나, 《세 예술가의 연인》, 김남주 옮김, 한길아트, 2000

도미니크 티에보, 《BOTTICELLI》, 장희숙 옮김, 열화당, 1992

도어 애쉬턴, 《로스코의 색면 예술》, 김광우 옮김, 마로니에북스, 2007

돈 애즈 외, 《마르셀 뒤샹》, 황보화 옮김, 시공사, 2009.

로베르타 다다 외, 《렘브란트》, 이종인 옮김, 예경, 2008

마르크 파르투슈, 《뒤샹, 나를 말한다》, 김영호 옮김, 한길아트, 2007

마리에트 베스테르만, 《렘브란트》, 강주헌 옮김, 한길아트, 2003

마순자, 《자연, 풍경, 그리고 인간》, 아카넷, 2003

문광훈, 《렘브란트의 웃음》, 한길사, 2010

미하엘 보케뮐, 《렘브란트 반 레인》, 김병화 옮김, 마로니에북스, 2006

미하엘 보케뮐, 《윌리엄 터너》, 권영진 옮김, 마로니에북스, 2006

바네사 기비올리 외, 《모네》, 이경아 옮김, 예경, 2007

바르바라 다임링, 《산드로 보티첼리》, 이영주 옮김, 마로니에북스, 2005

바르바라 헤스, 《추상표현주의》, 김병화 옮김, 마로니에북스, 2008

바실리 칸딘스키, 《예술에 있어서 정신적인 것에 대하여》, 권영필 옮김, 열화당, 1979

바실리 칸딘스키 외, 《청기사》, 배정희 옮김, 열화당, 1997

베르나르 마르카데, 《마르셀 뒤샹》, 변광배 외 옮김, 을유문화사, 2010

베른트 그로베, 《에드가 드가》, 엄미정 옮김, 마로니에북스, 2005

소피 모네레, 《RENOIR》, 정진국 외 옮김, 열화당, 1990

소피 포르나-다게르, 《MONET》, 김혜신 옮김, 열화당, 1994

스테파노 추피, 《렘브란트 : 네덜란드 미술의 거장》, 한성경 옮김, 마로니에북스, 2008

실비 파탱, 《모네 : 순간에서 영원으로》, 송은경 옮김, 시공사, 1996

실비아 말라구치, 《보티첼리 : 미의 여신 베누스를 되살리다》, 문경자 옮김, 마로니에북스, 2007

아니 코엔 솔랄, 《마크 로스코》, 여인혜 옮김, 2015

안 디스텔, 《르누아르 : 빛과 색채의 조형화가》, 송은경 옮김, 시공사, 1997

안나 모진스카, 《20세기 추상미술의 역사》, 전혜숙 옮김, 시공사, 1998

알렉산더 아우프 데어 에이데 외, 《르누아르》, 김영선 옮김, 예경, 2009

앙리 루아레트, 《드가 : 무희의 화가》, 김경숙 옮김, 시공사, 1998

앙리 카르티에 브레송, 《영혼의 시선》, 권오룡 옮김, 열화당, 2006

앤소니 휴스, 《미켈란젤로》, 남경태 옮김, 한길아트, 2003

엔리카 크리스피노, 《미켈란젤로 : 인간의 열정으로 신을 빚다》, 정숙현 옮김, 마로니에북스, 2007

윌리엄 본, 《낭만주의 미술》, 마순자 옮김, 시공사, 2003

이자벨 밀레, 《미완의 작품들》, 신성림 옮김, 마음산책, 2009

이재규, 《노년의 탄생》, 사과나무, 2009

인고 발터, 《마르크 샤갈》, 최성욱 옮김, 마로니에북스, 2005

인고 발터, 《피카소》, 정재곤 옮김, 마로니에북스, 2005

자비에르 질 네레, 《미켈란젤로》, 정은진 옮김, 마로니에북스, 2006

재니스 밍크, 《마르셀 뒤샹》, 정진아 옮김, 마로니에북스, 2006

잭 플램, 《세기의 우정과 경쟁 : 마티스와 피카소》, 이영주 옮김, 예경, 2005

제이콥 발테슈바, 《마크 로스코》, 윤채영 옮김, 마로니에북스, 2006

제임스 엘킨스, 《그림과 눈물》, 정지인 옮김, 아트북스, 2007

존 리월드, 《인상주의의 역사》, 정진국 옮김, 까치, 2006

지오르지오 바자리, 《이태리 르네상스의 미술가 평전》, 이근배 옮김, 한명출판사, 2000

캐럴라인 랜츠너, 《잭슨 폴록》, 고성도 옮김, 알에이치코리아, 2014

크리스토퍼 화이트, 《렘브란트》, 김숙 옮김, 시공아트, 2011

크리스토프 하인리히, 《클로드 모네》, 김주원 옮김, 마로니에북스, 2005

클라우디오 감바, 《미켈란젤로》, 최경화 옮김, 예경, 2008

클레망 셰루, 《앙리 카르티에 브레송》, 정승원 옮김, 시공사, 2010

키아라 바스타 외, 《보티첼리》, 김숙 옮김, 예경, 2007

파스칼 보나푸, 《렘브란트 : 빛과 혼의 화가》, 김택 옮김, 시공사, 1996

파올라 라펠리, 《모네 : 빛의 시대를 연 화가》, 최병진 옮김, 마로니에북스, 2008

페터 안젤름 리들, 《칸딘스키》, 박정기 옮김, 한길사, 1998

페터 파이스트, 《피에르 오귀스트 르누아르》, 권영진 옮김, 마로니에북스, 2005

폴 발레리, 《드가 · 춤 · 데생》, 김현 옮김, 열화당, 2005

폴크마 에서스, 《앙리 마티스》, 김병화 옮김, 마로니에북스, 2006

피에르 아술린, 《앙리 카르티에 브레송》, 정재곤 옮김, 을유문화사, 2006

피에르 카반느, 《마르셀 뒤샹》, 정병관 옮김, 이화여자대학교출판문화원, 2002

피에르 카반느, 《DEGAS》, 김화영 옮김, 열화당, 1994

피에르 카반느, 《REMBRANDT》, 박인철 옮김, 열화당, 1994

피오렐라 니코시아, 《모네 : 빛으로 그린 찰나의 세상》, 조재룡 옮김, 마로니에북스, 2007

하요 뒤히팅, 《바실리 칸딘스키》, 김보라 옮김, 마로니에북스, 2007

Clare A. P. Willsdon, 《In the Gardens of Impressionism》, Thames & Hudson, 2004

Gregory White Smith, Steven Naifeh, 《Jackson Pollock : An American Saga》, Clarkson Potter, 1989

Jodi Hauptman, 《Degas : A Strange New Beauty》, MoMA, 2016

Keith Roberts, 《DEGAS》, Phaidon, 1976

Michael Gibson, 《Odilon Redon》, Taschen, 2011

예술가의 나이듦에 대하여

살아온 날보다 살아갈 날이 더 많은 당신에게 보여주고픈 그림들

1판 1쇄 인쇄 | 2018년 2월 27일
1판 1쇄 발행 | 2018년 3월 6일

지은이 | 이연식

펴낸이 | 박남주
펴낸곳 | 플루토
출판등록 | 2014년 9월 11일 제2014 - 61호

주소 | 04035 서울특별시 마포구 서강로 133(노고산동 57 - 39) 병우빌딩 934호
전화 | 070 - 4234 - 5134
팩스 | 0303 - 3441 - 5134
전자우편 | theplutobooker@gmail.com

ISBN 979 - 11 - 88569 - 00 - 7 03650

이 도서의 국립중앙도서관 출판시도서목록(CIP)은 서지정보유통지원시스템 홈페이지(http://seoji. nl. go. kr)와
국가자료공동목록시스템(http://www. nl. go. kr/kolisnet)에서 이용하실 수 있습니다.
(CIP제어번호: CIP 2018004171)

딴생각의 힘

집중 강박에 시달리는
현대인에게 전하는
멍때림과 딴생각의 위력

마이클 코벌리스 지음 | 강유리 옮김 | 248쪽 | 14,000원

마크 주커버그와 빌 게이츠가 '멍때림의 시간'을 갖는 이유는?

기억과 정보를 통합하고,
타인의 마음을 알아채고,
문화와 문명을 만들어내는,
가장 창의적인 시간이기 때문에

우리는 시간을 앞뒤로 거슬러 정처 없이 방랑하면서 과거의 경험을 바탕으로 미래를 계획하고
자기 존재의 연속성을 찾는다. 이러한 정신의 시간여행도 멍때림과 딴생각의 일종이다. 우리
의 정신은 목적지 없이 떠돌면서 타인의 입장에 서보기도 하고, 이를 통해 공감능력과 사회적
이해력을 높인다. 정신의 방랑으로 우리는 새로운 것을 발명하고, 이야기를 들려주고, 정신적
지평을 확장한다. 정신의 방랑은 창조의 바탕이다. 구름처럼 외로이 방황하던 워즈워스가 그
랬고, 빛의 속도로 여행하는 자기 모습을 상상했던 아인슈타인도 그랬다.

―〈머리말〉 중에서

감정본색

뇌과학자와 심리학자가 이야기하는 분노와 원한, 시기와 질투

나카노 노부코 사와다 마사토 지음 | 노경아 옮김 | 228쪽 | 13,500원

"부정적 감정에는 생존을 위한 나름의 기능이 있다!"

분노 ─ "상처를 치유하기 위한 회복의 방법이다."

원한 ─ "분노를 쌓아두면 원한이 된다."

시기 ─ "남의 것을 탐내지 않으면 내것을 얻기도 힘들다."

질투 ─ "내것을 속수무책으로 빼앗기면 살아남기 어렵다."

복수 ─ "제재가 없으면 집단의 안정을 유지할 수 없다."

우리는 왜 분노와 원한, 시기와 질투처럼 되도록 피하고 싶은 괴로운 감정을 가지고 사는 걸까? 심지어 이 감정들은 우리를 더욱 부정적인 행동으로 몰고 갈 때도 많은데 말이다. 또한 누군가를 못 견디게 원망하거나 질투할 때 우리의 마음과 뇌에는 어떤 일이 일어날까? 이 책은 이러한 궁금증에 대해 심리학자와 뇌과학자가 전하고 싶은 이야기를 담고 있다.

─〈저자의 말〉 중에서
